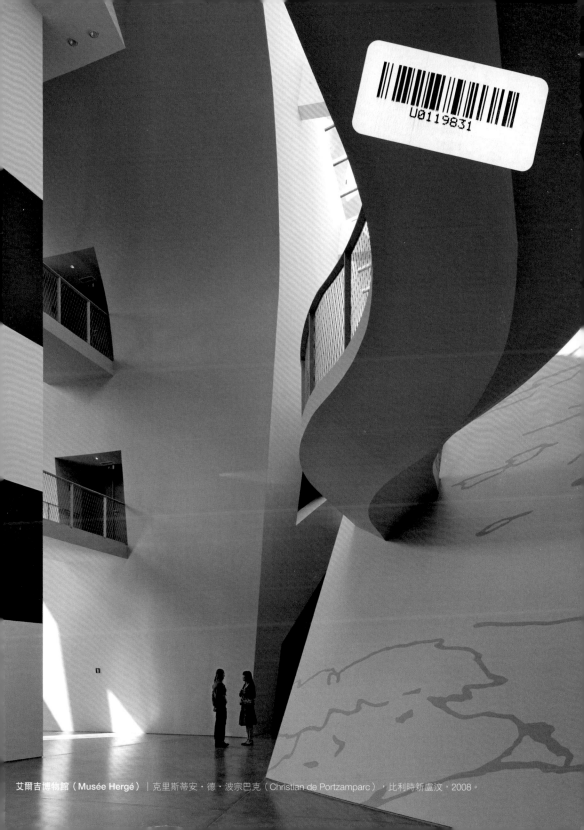

艾爾吉博物館（Musée Hergé）│克里斯蒂安・德・波宗巴克（Christian de Portzamparc），比利時新盧汶，2008。

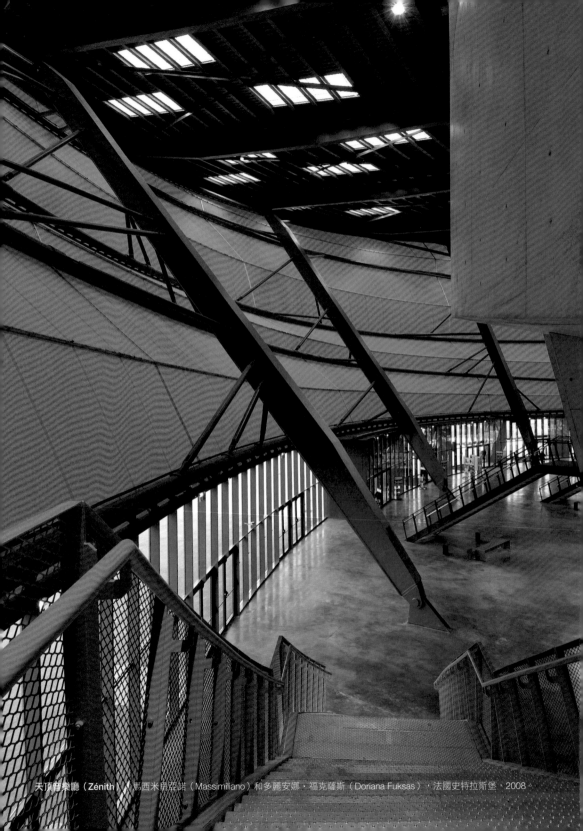

天頂音樂廳（Zénith），馬西米里亞諾（Massimiliano）和多麗安娜‧福克薩斯（Doriana Fuksas），法國史特拉斯堡，2008。

Architecture contemporaine mode d'emploi

當代建築的靈光

Gilles de Bure 著 ｜ 吳莉君 譯

從拒絕到驚嘆，
當代建築的空間現象學、
進化論與欣賞指南

Contents

Introduction

作者序
凡事總有第一次

吉耶・德布赫 Gilles de Bure

我十歲那年，偶然間晃到巴黎的弗日廣場（Place des Vosges），當時是1950年代初，地上還鋪著鵝卵石，車痕斑斑，龜裂處處，一副快要倒塌的模樣，還沒變裝成今日的雅緻小廣場，但我不知怎地，竟然對它一見鍾情、癡迷著魔、無法克制。一次永生難忘的經驗。特別是，當時我根本不知道有「建築」這個字眼的存在。

要到後來，而且是很久很久以後，令人敬畏的亞克塞南皇家鹽場（Saline Royale d'Arc-et-Senans）那位同樣令人敬畏的建築師克勞德—尼可拉斯・勒杜（Claude-Nicolas Ledoux），才為我提供了解答：「建築用不可思議的誘惑將旁觀者緊緊包裹住。」

在那之後，類似的相遇還發生過很多次，感受也同樣強烈。首先是在巴黎，被恩典谷教堂（La Chapelle du Val-de-Grâce）的巴洛克奇景和法蘭西學院（Palais de l'Institut）的古典宏偉電到，接下來的驚豔名單還包括（沒按照任何特定順序）：埃及的阿布辛貝神廟（Abu Simbel）、羅馬的萬神殿（Pantheon）和麥迪奇別墅（Villa Medici）、西班牙哥多華（Cordoba）的大清真寺和格拉納達（Granda）的阿罕布拉宮（Alhambra）、北京的天壇、京都的禪庭、斯里蘭卡的獅子巖城砦（Sigiriya）、貝南的亞伯美王宮（Abomey）、伊斯坦堡名建築師錫南（Sinan）設計的諸多圓頂、猶加敦半島（Yucatan）的金字塔、英國巴斯（Bath）的新古典主義願景、斯洛伐克首都布拉提斯拉瓦（Bratislava）的巴洛克展望、摩洛哥塔魯丹特（Taroudant）的城牆，以及路易十四首席軍事工程師沃邦（Vauban）設計的城堡內廓。

就像巴枯寧（Bakunin）大聲宣布的：「這是一場沒有開始也沒有結束的盛宴！」然後，同樣是以亂七八糟的順序，我開始和現代與當代建築相遇。畢竟，從葉門沙那古城（Sana'a）古老的「摩天樓」直接跳到芝加哥當代的鑄鐵大廈，實在是令人愉快又充滿啟示。其他後續包括：紐約和香港的天際線；從上海浦東拉回到特拉維夫（Tel Aviv）的包浩斯風格；總是有辦法插進東京「牙縫」裡的超當代「迷你屋」，以及芬蘭、美

國、法國和澳洲的各式夢幻住宅；倫敦的牧歌風情和智利瓦爾帕萊索（Valparaiso）的大片天空；聖彼得堡的遼闊廣場和約翰尼斯堡的煙塵瀰漫；威尼斯和阿姆斯特丹的運河；莫斯科的地鐵以及五花八門的未來主義機場。

世界各地，建築林立，硬是把自己變成旅行的地標（包括字面的意思和隱喻的意思），喚醒記憶，激發情緒感知，賦予歡樂，或暗示更深刻的謎。雙眼來回梭巡，心思四處漫遊。

「告訴我（既然你對建築的效應如此敏感），在這座城市遊蕩時，難道你沒注意到，那些住了人的建築裡，有些沉默，有些說話，有些最稀罕的甚至會唱起歌來？」保羅・梵樂希（Paul Valéry）在《尤帕里諾斯，或建築師》（Eupalinos, ou l'Architecte）一書中如此寫道。多麼了不起的建築定義，無與倫比，這門藝術除了其他種種功能之外，也形塑了我們的時間和空間觀念。

上古的或古典的，現代的或當代的，自發性的或計算性的，直覺性的或概念性的，這些多重多元的建築都是不可分割的整體，因為它是一種藝術，一種創作活動，一種語言。想要了解建築，就得學習如何破解這些「石頭之書」（books of stone），來自所有時代所有地區的這些書籍，構成了一座超越時間的寰宇寶庫，像極了阿根廷作家波赫士（Jorge Luis Borges）所說的「理想圖書館」（ideal library）。

還有這麼多人沒提到，還有這麼多尚未解決的問題和盲點，就算只把範圍局限在當代，想要道盡我們的所有情感和發現，也是不可能的任務。即便有人願意做出犧牲，根據功能、目的或風格將它們分門別類，這工作也不會比較輕鬆。想用斷章取義、沒有來龍去脈的方式展現它們的性格和獨特、自主和差異，套用尚・克雷（Jean Clair）和哈洛・史澤曼（Harald Szeemann）最愛說的，就像是展出一系列「單身漢機器」（bachelor machines）。

凡事總有第一次，這當然沒問題。但是，如果你能保持同樣強烈的渴望、好奇和熱情，那麼，每一次都可以是第一次。

Reject / Accept?

前言
拒絕或接受？

「政客、婊子和醜建築，只要撐得夠久，就能得到尊敬。」——美國導演約翰·休斯頓 John Huston

　　不管在任何時代、任何地區，抗拒進步、發明和想像力，抵擋語言（不論是文學、音樂、藝術、電影、舞蹈或詩的語言）的浮動和流變，幾乎是一種普世不變的頑強現象。建築這種藝術因為會衝擊到每一個人，所以特別容易成為反動的犧牲品。但是這類抗拒者很容易忘記，他們其實是以當時的建築傳統做為比較基準。他們沒有考慮到，自己所維護的建築傳統本身，在它還沒變成傳統之前，也曾經激起同樣的抗議、抵擋和拒絕。此外，他們也沒察覺到，這些所謂的「歷史珍寶」，當初也都是推動「進步」的工具。

　　法國詩人何內·夏爾（René Char）說：「來到世間，卻未掀起波瀾者，既不值得尊敬，也不值得忍耐。」同一時間，怪才作家喬治·巴塔耶（Georges Bataille）也向我們透徹分析：「限制之所以存在的唯一理由，就是為了被超越。」

艾菲爾鐵塔

　　提高我們的感知，拓寬我們的視野：這或許就是建築的真正本質。特別是因為，拒絕的下一步往往就是接受。1887年，為巴黎世界博覽會興建的艾菲爾鐵塔落成。一群藝術家隨即在2月14日的《時代報》（Le Temps）上刊登一篇宣言，連署者包括作家小仲馬（Alexandre Dumas fils）、巴黎歌劇院建築師夏勒·加尼葉（Charles Garnier），以及詩人方斯瓦·古比（François Coppée）、勒孔特·德·李斯勒（Leconte de Lisle）和蘇利·普呂多姆（Sully Prudhomme）。宣言中大聲怒吼：「我們這些熱愛巴黎純潔之美的作家、畫家、雕刻家、建築師，聚集在此，竭盡一切力量，以法國品味之名，以面臨威脅的法國藝術和歷史之名，抗議艾菲爾鐵塔這個毫無意義的醜陋怪獸，矗立在我們首都的正中心。」

　　這份文件也被稱為《莫泊桑宣言》（Maupassant Manifesto），因為連署者之一的莫泊桑（Guy de Maupassant），對艾菲爾鐵塔尤其惱火，他經常在鐵塔上用餐，「因為那是唯一看不到它的地方」。另一位作家里昂·布洛瓦（Léon Bloy），則是把艾菲爾鐵塔稱為「悲慘的街燈柱」。不過到了今天，艾菲爾鐵塔已成為巴黎的標誌，每年

吸引將近七百萬人付錢上去參觀，也就是說，它是全世界同類建築中造訪人數最多的一個。

龐畢度中心

九十年後，1977年，龐畢度中心開幕當天，密密麻麻的群眾擠滿了前方廣場。這次沒有報紙宣言，改換成一波又一波的示威活動，情勢火爆到憂心忡忡的中心人員，不得不架設層層拒馬來保護建築物。針對它的外牆，當時最常出現的攻擊字眼是「Meccano」──一種以螺絲、螺帽和鐵片為零件的模型玩具。直到某個自作聰明、對艾菲爾鐵塔還看不順眼的傢伙，發明了新的諷刺妙語：「繼鑽油井之後，現在又多了煉油廠。」不過，就跟艾菲爾鐵塔一樣，沒過多久，我們就看到民眾成群結隊湧入龐畢度中心，進行探索發現之旅，他們或許是想給自己一點時間和機會，讓自己愛上它。

這類案例層出不窮，建築史上的每個里程碑幾乎都經歷過。和巴黎一樣，舊金山也有兩座「從拒絕到接受」的代表建築。金門大橋（Golden Gate Bridge）興建期間（1933–37），一直是眾人唱衰的對象；1972年威廉‧佩雷拉（William L. Pereira）設計的泛美金字塔（Transamerica Pyramid），同樣激起強烈的反對聲浪。但是到了今天，大橋和金字塔雙雙變成舊金山的兩大象徵。就像對人生見多識廣的美國導演約翰‧休斯頓（John Huston）老愛掛在嘴上的：「政客、婊子和醜建築，只要撐得夠久，就能得到尊敬。」

當代建築, 怎麼一回事?

Did you say contemporary architecture?

這一切從何開始？

建築師就像詩人，這位創造者將以成熟待摘的新價值，去面對失去活力的老價值。

如果要為這些發展釘上一個確切日期，那麼毫無疑問，一切都從1970年代開始。前五年警報器響得又密又急，後五年像滾雪球，接著就以各種模樣結晶成形。不過，在我分析它的百款面貌之前，應該先來上一下歷史課。

建築演化小史

在基督曆法開始前的四個半世紀，希臘人阿納克薩哥拉斯（Anaxagoras of Clazomenae）正在苦思「化圓為方」這個大問題，並得出當時還沒人知道的一項真理，那就是：「沒有消失，沒有創造，一切只是變化。」好多個世紀後，化學家安端‧拉瓦錫（Antoine Lavoisier）又把這句話重講了一遍，結果大家都以為這句話是他說的。

這句話的意思是，在建築界就和其他創意領域一樣，發明、想像和進步，都是在連綿不絕的無縫整體中流變出另一種面貌，而不是在革命的背景裡突然成形，或是在古今纏鬥的戰場上決定生死。歷史學家德尼斯‧巴斯德豐（Denise Basdevant）說得好：「建築師就像詩人，這位創造者將以成熟待摘的新價值，去面對失去活力的老價值。」

我們也會回想起蘭佩杜薩（Giuseppe Tomasi Lampedusa）1筆下的薩里納親王（Prince Salina），這位小說《豹》（The Leopard）的主角喃喃說著：「一切都得改變，才能讓一切維持不變。」這兩段引文都是要強調，「決裂」（reptures）這類字眼我們實在說太多了，反而應該多談談藝術和思想路途上，那些在時間和空間中依次展開的階段和界標。當然，這並不表示我們不能承認那些劃時代的里程碑。

新建築的預兆

「現代」建築就是這樣在1920–30年代逐漸發展擴張，沒想到卻被第二次世界大戰硬生生打斷。戰爭剛結束那段時期，人們把所有精力都投注在重建而非建築之上，於是所有的新材料、新技法、預構組件和模型理論，全都被拿來加速急就章地恢復原貌，有時甚至是完全未經思考。

然後，突然間，就在1960年代正中點，情況有了明顯改善。當時西方正處於戰後嬰兒潮世代的擴張浪尖，經濟逐漸站穩腳跟，樂觀主義不再受人訕笑，地平線閃耀光芒，空氣中再次瀰漫實驗精神。

時代演進的最初預兆，包括一些無中生有的城市，例如柯比意（Le Corbusier）在印度打造的香地葛（Chandigarh），以及盧西奧‧科斯塔（Lúcio Costa）和奧斯卡‧尼邁耶（Oscar Niemeyer）攜手規劃的巴西利亞（Brasilia）。看到這些引發爭議的建築如雨後春筍般興起，無可避免地交織著說教與技術、表現與素材、藝術與功能，大多數西方國家並不感到驚訝。

創新的開端

1972年，佛雷‧奧托（Frei Otto）在慕尼黑完成一座奧運體育館，以人造纖維為素材的張拉索膜結構，成為舉世羨妒的對象。同一時間，羅傑‧塔利伯特（Roger Taillibert）正在巴黎興建王子公園體育場（Parc des Princes stadium），這當然是一項科技力作，但更重要的是，它也是一件形式傑作。隔年，1973年，美國建築師山崎實（Minoru Yamasaki）讓雙子星世貿大樓從曼哈頓尖端朝天空發射，丹麥建築師約恩‧烏戎（Jørn Utzon）則是用令人稱奇的歌劇院為雪梨港的海面鍍上金光。在這兩座建築裡，經濟實力和文化氣勢這兩個影響深遠的象徵符號，全都得到具體展現。

1974年，美國建築師路康（Louis Kahn）在孟加拉首都達卡（Dacca），以輝煌宏偉、教人敬畏的國會大廈，為政治力量樹立最素樸純正的化身。同一年，巴黎新機場在遼闊的華西（Roissy-en-France）平原上建造，保羅‧安德魯（Paul Andreu）用精湛巧妙的組構配置奮力解決日益嚴

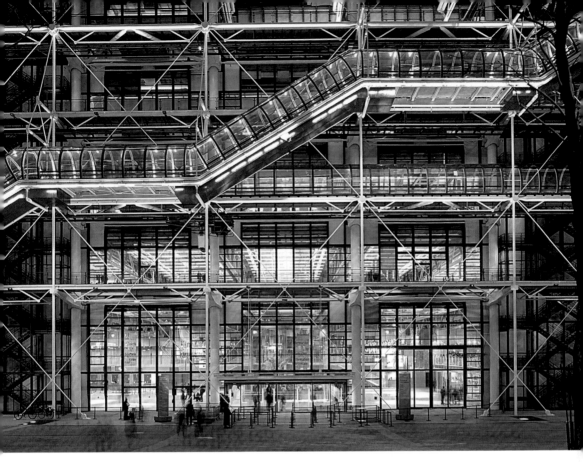

龐畢度中心 | 倫佐・皮亞諾和理察・羅傑斯，法國巴黎，1977。如果要說當代建築始於哪棟建築，答案無疑是龐畢度中心，它的開幕引爆了一股強烈衝擊波。

重的旅客流量問題。

1970年代末，法國打破它給人的保守印象，在巴黎提供兩件特別成功的當代建築範例：一件華麗又引人注目，一件低調但同樣眾所周知。

1977年2月1日，龐畢度中心正式向民眾打開大門。由義大利人倫佐・皮亞諾（Renzo Piano）和英國佬理察・羅傑斯（Richard Rogers）設計的這棟建築，成了未來文化展館的象徵，並為所謂的高科技風格揮出了第一棒。兩年後，在巴黎第十三區，法國建築師克里斯蒂安・德・波宗巴克（Christian de Portzamparc）的高形街公共住宅（Les Hautes Formes）落成，他在這裡實踐了他的「開放式街坊」2（îlot ouvert）理論。雖然知道這個案子的巴黎人不多，但成群結隊前來朝聖的世界各地建築師，倒是不絕於途。

註1｜托馬奇・迪・蘭佩杜薩（1896–1957）｜義大利西西里島小說家，《豹》是他最著名的長篇歷史小說，描寫1860年代義大利民族主義運動最高峰時期到第一次世界大戰爆發這段期間，義大利社會結構的變化，主角薩里納親王是位在革命中喪失權勢的西西里貴族。維斯康堤的知名電影《氣蓋山河》，就是根據這本小說改編而成。

註2｜開放式街坊｜1980年代由波宗巴克提出的住宅理論，主張街坊內的住宅各自獨立分離，但允許街道開入植滿花園的街坊區內部。這種做法可以讓所有建築享受到新鮮的空氣和陽光，也能讓不同功能、規模和材質的建築沿著街道興建，創造出多元開放、充滿活力、親切近人的鄰里關係。

一定得是奇觀，或充滿紀念性？

舞鞋太小，舞者就會發明新的舞步。

建築有時和視覺藝術很像，甚至常常讓人分不清。低限藝術、觀念藝術或地景藝術，往往不費吹灰之力，就能讓我們的情緒達到高潮。建築同樣也愈來愈傾向於脫掉沉重、永恆的外衣，盡可能改用非物質性、改用空寂沉靜和「近乎無物」的手法，在「存在與不存在」、「顯現與消失」之間，玩弄一種幽微的辯證互動，建造彼此依附而非相互阻擋的關係。

這種趨勢，這種對空無的追求，往往是顯現在極為豐富、極為錯雜的作品中，創造出矛盾弔詭、無法捉摸的無限世界──不論是出於因緣際會（靈光乍現？），或是迫於預算所需。

建築師通常只有在「小類型」或小案件中，才能讓想像力充分發揮。而日本因為地狹人稠的先天因素，對這類狀態特別熟悉。由於居住空間非常昂貴，每一道縫隙都得充分利用。

限制下迸發的創造力

2003年，日本建築師丸山欣也就是在這樣的背景下，為秋田縣由利本莊市的光幼稚園設計增建案。空間不足，預算有限，時間緊迫。結果是一座多功能大廳，一座袖珍型劇場，形狀看似風箏，又像雞冠、跪下的武士或展開雙翅的神祕鳥。丸山以小額經費打造出一件兼具詩意與幽默的小傑作，融合了圍棋比賽的步步為營和超現實主義的氣質脾性（「精美屍體」[1]），洋溢著烏托邦的滋味風格以及對大自然的敏銳感受。

2005年，藤森照信在山梨縣的清春白樺美術館蓋了一間茶屋，一間懸倚在扁柏樹上的小室，俯瞰著一整排櫻花樹。扁柏樹的殘幹宛如脊柱似地筆直穿過茶屋，在颱風或地震時扮演支撐穩定的力量。茶屋開了好幾扇窗戶，可以將附近的景觀與櫻花樹群盡收眼底，雖然這點和傳統茶屋的封閉性做法不同，但依然可解讀成是向十六世紀茶道大師利休興建的「待庵」致敬。也就是說，這間茶屋同時傳達了對傳統的尊敬、緬懷，擁抱世

界，以及與環境共存等多重涵義。

有限工法 VS. 無限想像力

類似這種以實驗態度融合歷史記憶的做法，也可在2004年巴塞隆納的聖卡塔琳娜市場（Santa Catarina）修復增建案中看到，建築師是恩立克‧米拉耶斯和班娜蒂塔‧塔格里亞布（Enric Miralles and Benedetta Tagliabue），兩人以漂亮手法將增建部分與既有建築分離開來。建築師把一片既開放又包覆的波浪形長屋頂，擱置在撐高的結構上，像個刀槍不入的金屬盔甲。長形波浪板上覆滿色彩鮮艷的像素化馬賽克構圖，會讓人聯想起蔬菜水果，甚至是桂爾公園（Parc Güell）的著名馬賽克，後者是加泰隆尼亞（Catalan）偉大建築師安東尼‧高第（Antoni Gaudi）的傑作。

大約同一時間，在瑞士的布德里（Boudry），建築師傑尼那斯卡與迪勒佛提（Geninasca and Delefortrie）在阿胡斯河谷（Areuse）上設計了一道極簡主義的人行步橋，以整齊排列的冷杉木百葉板做為結構，同時向地景藝術與貧窮藝術（arte povera）致敬。它是森林當中的一件空靈雕刻，無比簡潔、輕盈、優雅。這類以有限的工法和目標結合豐富想像力量的範例，愈來愈多，例如：菲利浦‧希昂巴黑塔（Philippe Chiambaretta）為法國杜爾當代創意中心

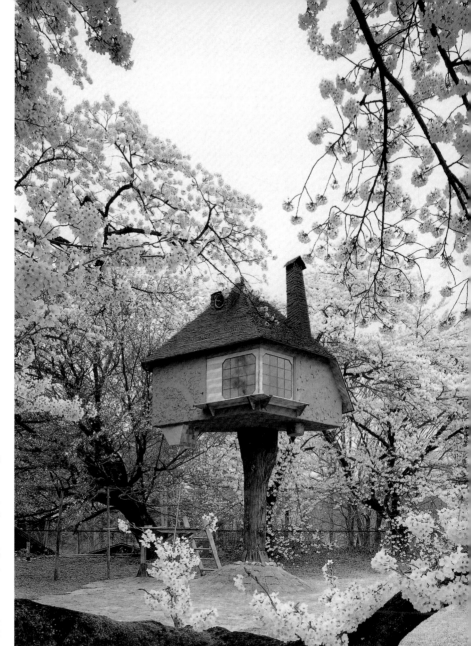

← 流動工作室，由利本
莊幼稚園增建案｜丸山
欣也，日本，2005。
→ 清春白樺美術館茶屋
｜藤森照信，日本山梨
縣，2005。
かわい！（真可愛！）
這棟狀似玩具屋的建
築，當然傳遞了日本人
特有的「侘寂」美感。
不過這兩棟建築的共同
點在於，它們調合了幽
默與優雅，傳統與現
代，以精簡的手法創造
豐富的想像。

（Centre de Création Contemporaine de Tour）
設計的簡約立面。

面對條件與限制的挑戰時，平庸的「營建者」
有的太過用力，有的則是完全放棄，把標準降到
最低，但是真正的建築師，無論碰到什麼困難，
也無論可以運用的工具有哪些，都會竭盡全力發
揮自己的想像、才華、天賦和熱情，創造出真正
的作品。就像詩人保羅・梵樂希（Paul Valéry）
說的：「舞鞋太小，舞者就會發明新的舞步。」

↑ PCA，當代創意中心立面｜菲利浦・希昂巴黑塔，法國杜爾，2007。

← 阿胡斯河谷的人行步橋｜傑尼那斯卡與迪勒佛提，瑞士布德里，2002。

→ 艾瓦別墅（Villa Dall' Ava）｜雷姆・庫哈斯（Rem Koolhaas），法國聖克盧（Saint-Cloud），1991。

只要選對最細微的一樣東西，就能讓其他一切言之成理：希昂巴黑塔只用幾根線條，就把立面提升到另一境界；傑尼那斯卡與迪勒佛提只用了一些低調框條，就讓作品超越通道的層次；只要一把輕盈的枯椿，就足夠讓庫哈斯把房子轉化成夢境。

註1｜精美屍體 le cadaver exquis｜1925年的某一天，幾位法國超現實主義者聚在一塊兒，發明一項接龍遊戲，他們每個人在紙上寫一個字，除了自己，沒有人知道其他人寫的是什麼。然後用這些字組合成一個句子。第一個造出的句子是：「Le cadavre - exquis - boira - le vin-nouveau」，翻譯成中文為：「精美的・屍體・將要喝・新的・葡萄酒」，從此，「精美屍體」一詞便帶有偶然自發的意思。

到底是藝術、技術，或材料？

建築是個講求實際又高度複雜的行業，建築師身兼詩人、營建工、社會學家等多種角色。

1992年1月15日，大約晚上十點半左右，法國建築師尚·努維（Jean Nouvel）在龐畢度的一場講座即將結束前，用幾乎聽不到但頗有感觸的聲音咕噥說：「成為偉大的藝術家，應該是所有建築師的抱負。一個隱密的抱負，但也是真正的抱負。」

是的，建築是一門藝術。而且是一項最能廣泛體驗的主要藝術，因為不只所有人都看得到，還可以走進去使用。建築當然是一門藝術，但定義沒這麼簡單。設計出巴黎香榭麗舍劇院（Théâtre des Champs-Élysées）、亞眠（Amiens）一棟驚人摩天大樓，以及被聯合國教科文組織列為世界遺產的勒阿夫赫（Le Havre）重建案的建築師奧古斯特·佩黑（Auguste Perret）是這樣說的：「建築是組織空間的藝術，藉由營建來表達。」佩黑以這種方式區分建築與營建，區別創作設計與生產製造。

三頭六臂的建築師

也就是說，建築師是藝術家，但不僅只是藝術家。就像電影導演必須結合五花八門的各項專業和領域，讓彼此協調合作，建築師也一樣，不管是單打獨鬥或團隊作業，都得同時擔任設計者、經理人、技術師和CEO。義大利建築師倫佐·皮亞諾為自己這行下了一個頗有啟發性的定義：「這是個講求實際又高度複雜的行業。十點，你是詩人；十一點，變身營建工；到了十二點，又成了社會學家。」任務很明顯，就是要為所有的詩意、創意、思想和表現賦予形狀。

所有偉大的建築師都會碰到一項挑戰，就是得讓自己變成高超的技術人員。除了新的建築技術和材料外，也必須掌握科技的進展；他們得跟上所有發展的腳步——甚至超前領先。

柯比意曾說，建築是「以精湛、正確和宏偉的方式處理量體，讓它們在光中聚合」。不過，今日科學與科技的極速成長，已經把柯比意的建築

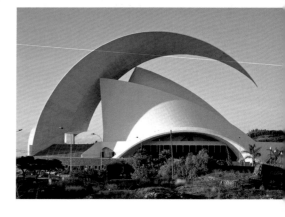

↑↑ **拉德豐斯辦公群（La Defense Offices）** | UNStudio，荷蘭阿梅爾（Almere），2003。
↑ **特內里費會堂（auditorium, Tenerife）** | 聖地牙哥·卡拉特拉瓦（Santiago Calatrava），西班牙，2005。

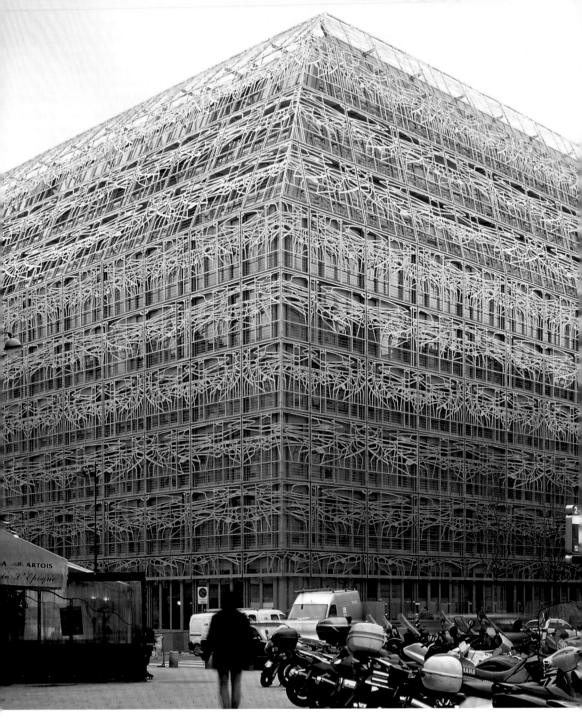

法國文化部波松風館（Les Bons Enfants） ｜法蘭西斯・索勒（Francis Soler）和菲德利克・德悠（Fédéric Druot），法國巴黎，2005。

雙層玻璃間的七彩塗膜，宛如漂浮在空間中的結構，以及金屬網花：正確的技術和材料可以表達一切。當代建築要處理的課題不再是堅固和永恆，而是要在非物質性和永續的環境中實踐。

定義甩在後頭，幾乎被淘汰出局。

複雜的材料運用

今日建築更常是透過紋理和張力的語彙來表現
自我，而非牆面、壁壘和保護。沒錯，石頭、木
頭、玻璃、金屬都還存在，但地位已次於高效能
的混凝土、塑料衍生物、竹子、鈦金屬和織品，
這些有反應、會呼吸的元素，通常是做為內外之
間的中介材質。

格柵、膜片、網眼、鱗片、穗瓣、薄板、標
牌、蜂巢孔和泡狀物，不再是封閉的圍牆，而像
是某種皮層。這些皮層有時呈樹枝狀，有時會逐
漸消失，可以絹印或像素化處理，也能用過氧化
物或植物整個包覆。

不論是坂茂在神戶緊急庇護所用的的紙管，馬
西米里亞諾·福克薩斯（Massimiliano Fuksas）
在巴黎坎地街區計畫（îlot Candie）用的鋅板，
法蘭克·蓋瑞（Frank O. Gehry）在畢爾包古根
漢美術館用的鈦金屬，尚·努維在巴黎布宏利碼
頭博物館（musée du quai Branly）用的綠色植
物，多明尼克·佩侯在馬德里魔力盒球場（Casa
Majica）用的網柵，皮亞諾在法屬新喀里多尼亞
首都諾美亞（Nouméa）的褸包屋文化中心
（Centre Culturel Tjibaou）用的木頭和在柏林建
物用的泥土，或是法蘭西斯·索勒在巴黎建物用
的絹印玻璃，這些以不同材料組成、往往有兩、
三層厚的工業皮層，除了可用來界定和確認某種
形式、風格和表情之外，對於建築與氣候和生態
之間的平衡，也發揮了一定的作用。

既然藝術與科技密不可分，建築師自然得隨時
跟上科學和科技發展的最新腳步，得站在研究探
索的最尖端（歌德早在幾世紀前就寫過：「原地
踏步就表示投降」），得實驗，得拓展邊界。

直觀感受才是感動的源頭

然而，將某項建築細節拿到顯微鏡下仔細端
詳，或苦心鑽研建築的手法與工具，並無法告訴
我們建築的直覺創意或藝術面向。因為決定我們
的情緒、感觸和理解的關鍵，主要是感受而非認

↑**麥稈沙袋屋**｜莎拉·衛格斯沃斯（Sarah Wigglesworth）和
傑瑞米·提爾（Jeremy Till），英國倫敦，2001。
→「**迷路巴黎**」（I'm Lost in Paris）**實驗室**｜R&Sie，法國巴
黎，2009。
傳統工法和不受時間限制的材料，與當代經濟和生態意識完美
結合。

知，是直觀而非知識。

看到埃及的阿布辛貝神廟、祕魯的馬丘比丘、
印度的泰姬馬哈陵、中國的萬里長城，還有義大
利的帕拉底歐（Palladio）圓廳別墅（Rotonda）
時，誰真的在乎它們是怎麼蓋出來的？是蘊含在
這些建築裡的藝術感動、文學氣息、音樂質地和
象徵精神，讓它們成為歷史價值的寶庫，並且流
傳千古。

建築師＝品牌？

在極度個人化的時代中，賭贏的報酬有過之而無不及。

比賽開始！對所有想要展現自我，讓自身「品牌」國際化，並藉此開拓業務的建築師而言，參加競賽當然是最順理成章的策略。為建築生涯或建築作品加冠封聖的國家獎項多到數不完，不過和以下這三個全球級大獎比起來，前者頓時變成不夠看的小矮人，這組人人覬覦、個個垂涎的三合一大滿貫，才是密集遊說的焦點所在。

建築界的三大獎

首先是普立茲克建築獎（The Pritzker Architecture Prize），也就是建築界的諾貝爾獎，1979年由傑・普立茲克（Jay A. Pritzker）透過凱悅基金會（Hyatt Foundation）成立，獎金十萬美元。其次是高松宮殿下紀念世界文化獎（The Praemium Imperiale），1988年在日本美術協會（Japan Art Association）百年慶大會上設立，由日本皇室主辦，獎金一千五百萬日圓。得獎者另外還包括繪畫、雕刻、音樂和電影表演等領域。第三是當代建築歐洲聯盟獎（The European Union Prize for Contemporary Architecture）或稱密斯凡德羅獎（Mies van der Rohe Award），1988年由歐盟和巴塞隆納密斯凡德羅基金會成立，幸運得主可將六萬歐元裝入口袋。

三者中前兩個是完全國際性的，最後一個局限於歐洲境內；地位分別類似於電影界的坎城影展、奧斯卡影展和威尼斯影展，或是足球界的世界盃、奧運和歐洲足球錦標賽。

俗話說：「只有錦上添花，沒有雪中送炭。」建築師如果能贏得其中一項或好幾項獎座，意味著他已功成名就，會有人為他撰文、歌頌，會邀請他或委託案件給他，他們的地位也就跟著水漲船高。雖然千古以來，名聲總是伴隨著成功，但是在我們這個「名流文化」當道極度個人化的時代中，賭贏的報酬更是有過之而無不及。

活躍的建築社交圈

因此，今日的建築師除了在專業上衝刺之外，還必須結合積極、矚目的社交生活。要有應對媒體的嗅覺和本事，除了在正確的專業雜誌和評論上發表文章，還得善盡義務在大眾刊物上露臉。成為《時代》雜誌或《巴黎競賽》（Paris-Match）的封面人物非但不會丟臉，甚至是事務所想要賺錢的必備要件。如今，夜生活、午餐「社交」，以及出席文化和商業活動，已經變成這行業不可或缺的一部分，程度超過以往任何時代。就在這類川流不息的聯歡會中，人脈關係藉此建立、鞏固。

重要的國際競圖也是非參加不可的活動，是遊戲的一部分，不論是受邀競圖或擔任評審。

此外，所有的獎項、媒體曝光和競圖，都是由來自建築大國的同樣幾個名字所壟斷：德國的奧托・施泰德勒（Otto Steidle）；美國的法蘭克・蓋瑞、湯姆・梅恩（Thom Mayne）和理查・邁爾（Richard Meier）；英國的威廉・艾索普（William Alsop）、諾曼・佛斯特（Norman Foster）和理察・羅傑斯；西班牙的聖地牙哥・卡拉特拉瓦和拉斐爾・莫內歐（Rafael Moneo）；法國的尚・努維、多明尼克・佩侯和克里斯蒂安・德・波宗巴克；荷蘭的雷姆・庫哈斯；義大利的馬西米里亞諾・福克薩斯和倫佐・皮亞諾；日本的安藤忠雄、坂茂和妹島西澤事務所；葡萄牙的阿爾瓦羅・西薩（Álvaro Siza）；瑞士的赫佐格與德默隆（Herzog & de Meuron）；還有別忘記紐約法瑞區的伯納・初米（Bernard Tschumi），以及英籍伊拉克裔的札哈・哈蒂（Zaha Hadid）。

是的，儘管不甘不願，但大家都很清楚，建築師注定要變成品牌名稱。不過變成品牌並不表示他不能具備創意人的才華和特質。

最新的一項招牌特色是一黑衣服。男人一身全黑，女人也是，由歐笛勒・德克（Odile Decq）、札哈・哈蒂以及妹島和世首開風氣；

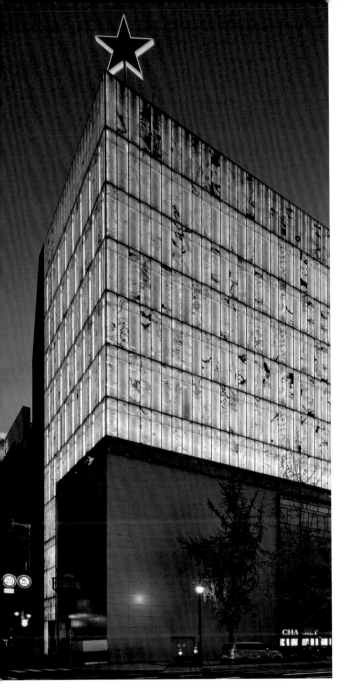

↑菲利普‧強生（Phillip Johnson）｜除了柯比意外，他是少數幾位榮登《時代》雜誌封面的建築師之一。

←LVMH大樓（路威酩軒大樓）｜隈研吾，日本大阪，2004。

有一小群建築師儼然已成為品牌和明星。這些媒體寵兒經常出現在報紙和名流雜誌上，包括蓋瑞、佛斯特、努維、哈蒂和安藤忠雄。難怪隈研吾會在他為某家超級名牌集團設計的大樓頂端，冠上一枚星星。

不過有時會用白色或紅色的長圍巾讓黑漆漆的西裝或襯衫明亮一些。有些人甚至會超乎想像，挑戰極限，用煤灰色取代黑色。

建築師＝男性專屬？

說也奇怪，簡陋的避難所等多半是由女人設計和建造，但建築這個行業長久以來卻是女人止步。

女性建築師小史

當然，歷史學家會舉證歷歷，特別強調十六世紀的凱薩琳‧布希索內（Catherine Briçonnet）在興建她的雪濃梭城堡（château de Chenonceau）時所扮演的角色；十七世紀的洪布耶侯爵夫人（Marquise de Rambouillet）在她的巴黎大宅開創的結構革命；或是十八世紀的龐巴度夫人（Madame de Pompadour）和建築師克勞德─尼可拉斯‧勒杜，如何在凡爾賽小特里安農宮（Petit Trianon）的設計上角色互換。

二十世紀的案例則包括：愛蒂絲‧法恩沃斯（Edith Farnsworth）影響了密斯凡德羅為她設計的玻璃屋；莎拉‧斯坦（Sarah Stein）和加布莉葉‧德蒙奇（Gabrielle de Monzie）影響了柯比意在沃克黑松（Vaucresson）興建的斯坦─德蒙奇別墅；以及涂露絲‧施洛德（Truus Schröder）影響了格利特‧瑞特維爾德（Gerrit Rietveld）為她設計的住宅，這些都是眾所周知的事實。經過一段時間的遮掩後，終於得到承認的，類似影響還包括：愛諾‧馬西歐（Aino Marsio）對阿瓦爾‧阿爾托（Alvar Aalto），麗麗‧芮克（Lily Reich）對密斯凡德羅，夏洛特‧佩希安（Charlotte Perriand）對柯比意，以及德尼絲‧布朗（Denise Scott Brown）對羅伯‧范裘利（Robert Venturi）[1]。

然而一直要等到1890年，才首次有兩位女性得到建築證書，她們是巴黎美術學院的學生芬蘭人西涅‧侯恩伯格（Signe Hornborg）和美國人茱利亞‧摩根（Julia Morgan）。接下來是1920年的加拿大多倫多人愛瑟‧希爾（Esther Marjorie Hill）和1923年的瑞士蘇黎世人佛羅拉‧史泰格克勞佛（Flora Steiger-Crawford）。

簡單說，這些例外反而更加證明了男性專屬這條鐵律。不過世事變化很快。如今世界各地建築學院的女性學生幾乎占了一半。

當代的女性建築師

然而，就算女性建築師的數量與日俱增，但卻傾向以男女二人組或三人組的方式工作。例如：日本的妹島和世在妹島西澤事務所；巴塞隆納的班娜蒂塔‧塔格里亞布在米拉耶斯─塔格里亞布事務所；法國的安‧拉卡東（Anne Lacaton）在拉卡東─瓦薩勒事務所（Lacaton-Vassal）、方絲華西‧恩提貝（Françoise N'Thépé）在貝克曼─恩提貝事務所（Beckmann-N'Thépé）、米托‧薇達爾（Myrto Vitart）在伊波斯─薇達爾事務所（Ibos-Vitart）；美國的伊麗莎白‧狄勒（Elizabeth Diller）在狄勒、史卡菲迪歐、蘭夫洛三人組（Diller, Scofidio, Renfro）；以及荷蘭的卡洛琳‧波斯（Caroline Bos）在UNStudio建築設計事務所、娜塔莉‧德‧佛利斯（Nathalie de Vries）在MVRDV建築設計事務所。

單獨開業、努力取得全國甚至國際性名聲的女

羅馬當代藝術館｜歐笛勒‧德克，義大利，2009。

諾德帕克纜車線（Nordpark cable railway）｜札哈・哈蒂，奧地利因斯布魯克（Innsbruck），2007。

建築師，依然寥寥可數，像是義大利的蓋依・奧蘭蒂（Gae Aulenti），西班牙的卡門・皮諾斯（Carme Pinós），法國的歐笛勒・德克、曼紐埃・格通（Manuelle Gautrand）、方絲華西—海倫娜・喬達（Françoise-Hélène Jourda）和碧姬・麥特哈（Brigitte Métra），還有以法國為基地的伊朗裔英國人娜斯里內・塞拉吉（Nasrine Seraji）。

英籍伊拉克裔的札哈・哈蒂，是解構主義運動的名義領袖和世界級明星，也是到目前為止唯一獲得密斯凡德羅獎（2003）和普立茲克獎（2004）的女性，領先群雌。

註1｜這四名女子都曾在那四位男建築師的事務所工作過，馬西歐本身是建築師，後來成為阿爾托的第二任妻子；芮克是織品設計師，也是密斯的情婦；佩希安是家具設計師；布朗是建築師，也是范裘利的妻子。

提升國際形象的捷徑？

在今天，把建築當成一種特別有效的「傳達」模式，可以大大提升國家和企業的「認同」和「識別」。

假如建築主要是一種表現形式，那麼它自然要會說話、唱歌、講故事。而且我們愈來愈常看到，它有時還能發揮「傳達」（communicate）的功能—這就完全是另一回事囉。簡單說，把建築當成一種特別有效的「傳達」模式，可以大大提升國家和企業的「認同」（identity）。

最能說明這項關聯的兩大指標，一是阿布達比邦（Abu Dhabi）[1]，二是維特拉公司（Vitra）。近年來讓波灣國家為之瘋狂的建築熱，究竟有何目的？又是基於什麼樣的理由，要在威尼斯打造宮殿，在伊斯坦堡王子島興建移動式住宅，或是讓法國總統密特朗非要用「大建設計畫」（Grand Projets）來做為他的政治絕唱？

阿布達比的文化園區四重奏

要理解阿布達比，我們在前往波斯灣海岸時，必須先把那首輝煌四重奏牢記在心。我說的當然不是勞倫斯·杜雷爾（Lawrence Durrell）的《亞歷山大四重奏》（Alexandria Quartet），而是由安藤忠雄、法蘭克·蓋瑞、札哈·哈蒂和尚·努維攜手打造的阿拉伯聯合大公國版。這四位建築師，將在未來幾年，於幸福島（island of Saadiyat）上為我們譜寫全球文化園區四重奏。

安藤忠雄以半浸在水中的海事博物館來見證阿布達比的海事實況—船運、貿易、漁業和海盜；蓋瑞以規模空前的古根漢美術館來展現他對形式扣連與解構的品味；哈蒂將打造一座容納五個劇院的藝術城，整體造形會讓人聯想起珍珠貝，那是阿拉伯大公國的財富來源之一；努維則是負責設計羅浮宮的阿布達比分館，光與影在巨大的圓頂庇護下交錯嬉戲，與水中倒影映照出令人目眩神迷的景象。

這四大計畫等於是向世人宣告，阿布達比選擇用文化做為第一優先的傳達管道，以及發展旅遊的首要主題。這四大冒險嘗試很快就會加上第五項，也就是佛斯特正在規劃中的札耶德國立博物館（Sheikh Zayed National Museum）。

維特拉公司的建築博物館

維特拉公司的大手筆是另一種類型，但成效同樣顯著。這家公司的高品質家具和相關產品普受世人肯定，許多赫赫有名的國際級設計師都曾和它合作過，包括：伊姆斯夫婦（Charles and Ray Eames）、尚·普維（Jean Prouvé）、喬治·尼爾森（George Nelson）、維內·潘頓（Verner Panton）、馬力歐·貝里尼（Mario Bellini）、阿

阿布達比藝術城設計案｜札哈·哈蒂。

阿布達比海事博物館設計案｜安藤忠雄。

阿布達比古根漢美術館設計案｜法蘭克‧蓋瑞。

貝托‧梅達（Alberto Meda）、倉俣史朗、馬登‧凡塞維倫（Maarten van Severen）、布魯雷克兄弟（Ronan and Erwan Bouroullec）和菲利普‧史塔克（Philippe Stack）。當該公司轉向建築時，同樣是鎖定最卓越的表現。

1981年，一場大火燒毀了維特拉的部分廠房，公司總裁羅夫‧費爾包（Rolf Fehlbaum）毫不猶疑，立刻決定趁此機會大膽轉型。他在德、瑞、法三國交界處的威爾（Weil-am-Rhein），開始推動一項規模驚人的建築計畫。新建物如雨後春筍般接連冒出，包括由尼可拉斯‧葛林蕭（Nicholas Grimshaw）、蓋瑞和西薩設計的三棟廠房，安藤忠雄設計的會議中心，蓋瑞設計的博物館，以及英籍伊拉克建築師哈蒂的處女作一消防站。這五位建築師的五種氣質和五項表現手法，一舉就將威爾打造成活生生的建築博物館，費爾包還在園區入口處設置了美國傑出建築師和發明家巴克明斯特‧富勒（Richard Buckminster Fuller）最早期的一座多面體圓頂，教人更加印象深刻。

這兩個案例清楚說明了，建築可以用辯證和論述的方式存在。但同時也明確告訴我們，建築獎項對於公關宣傳和案件委託的重要性與日俱增，

阿布達比羅浮宮分館設計案｜尚‧努維。

其中影響力最大的，當然是有建築界諾貝爾獎之稱的普立茲克獎。如何證明？阿布達比案的五位建築師（安藤、佛斯特、蓋瑞、哈蒂、努維）全都是該獎得主；威爾案的五位建築師中也占了四位（只有葛林蕭除外）。同樣的模式也可套用在基金會（安藤、蓋瑞、赫佐格與德默隆、皮亞諾、西薩）以及豪華旗艦店（哈蒂、赫佐格與德默隆、庫哈斯、皮亞諾、波宗巴克，而伊東豐雄和妹島西澤事務所想必也很快就會得獎）上。[2]

註1｜阿拉伯聯合大公國屬於聯邦體制，由七個邦組成，阿布達比、杜邦和沙迦是其中三大邦。

註2｜本書寫於2009年，2010年的普立茲克獎得主果然如作者預言，由妹島西澤事務所拿下。

維特拉基地消防站｜札哈・哈蒂，德國威爾，1994。

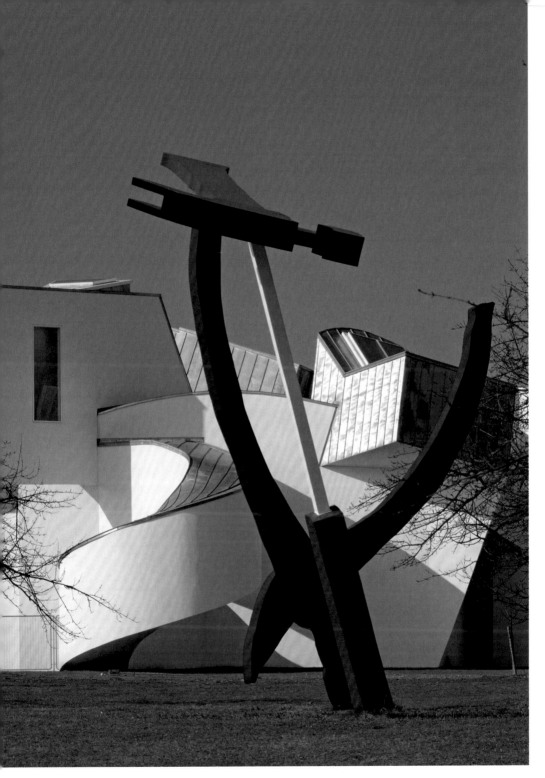

維特拉設計博物館｜法蘭克‧蓋瑞，德國威爾，1989。

競圖的法則：一個法國範例

太陽底下沒有新鮮事。也許當初古埃及興建吉薩金字塔時，也辦過競圖比賽！

競圖的原型

把時間拉近一點，1668年，法王路易十四決定把羅浮宮的東立面打造得盡善盡美，好符合皇家宅邸該有的氣派面貌。於是，我們看到三位才華驚人的大建築師開始高手過招。第一位是貝尼尼（Bernini），代表作品包括羅馬聖彼得大教堂的銅華蓋；第二位是路易‧勒沃（Louis Le Vau），巴黎法蘭西學院（Institut de France）和沃勒維孔城堡（Château de Vaux-le-Vicomte）的設計者；第三位是克勞德‧貝侯（Claude Perrault），興建過巴黎天文台（Observatoire de Paris），也是《鵝媽媽》（Mother Goose Tales）作者查爾斯‧貝侯（Charles Perrault）的兄弟。經過一連串我們今天耳熟能詳的政治與藝術間的骯髒交易之後，在這場巴洛克、古典主義和現代風格的爭鬥中，國王選中了代表現代的貝侯。

龐畢度中心的競圖

離我們更近的另一個案例是，1970年代初，法國總統龐畢度決定在巴黎心臟地帶的波堡（Beaubourg）基地興建一座國立藝術文化中心，並下令舉辦國際競圖。有志競標的參賽者超乎預期，如潮水般湧入：單是法國本地就有186件，另有491件來自海外。真是空前未有的駭人盛況！

尚‧普維擔任競圖總召，評審委員包括建築界的重量級大師，像是美國的菲利普‧強生和巴西的奧斯卡‧尼邁耶，還有博物館界的知名領袖，例如：羅浮宮的米歇‧拉克洛特（Michel Laclotte）、大英博物館的法蘭克‧法蘭西斯（Frank Francis）以及阿姆斯特丹國立博物館的威廉‧桑柏格（Willem Sandberg），最後由倫佐‧皮亞諾和理察‧羅傑斯的提案雀屏中選。一個是義大利人，一個是英國人；看不到法國建築師。

在龐畢度總統的夢想中，那應該是一座希臘神殿，沒想到最後選出的，竟然是一部醜怪機器，他不但跌破眼鏡，還直呼失望。但他當然不會對評審的選擇提出質疑。

這次競圖促成了這類比賽的「程序制度化」（programmatic institutionalization），首次開闢出一條道路，讓數百名建築師可以循線來到這座法國首都，而且得獎作品還為所謂的高科技風格揭開序幕，並替文化性的傳播和消費場域催生出一條新走向。

大建設計畫的競圖大爆炸

總歸一句，經過龐畢度競圖之後，一切都不一樣了。1982年，密特朗總統開始全力推動所謂的「大建設計畫」。打算以十五年的時間（1982-97），讓巴黎和全法各地的文化空間急速倍增。有些是重建或變身再利用，例如：奧塞美術館、自然史博物館的大藝廊，以及胡貝城的勞動檔案中心（Centre des Archives du Monde du Travail in Roubaix）；有些則是從零開始，像是巴黎的阿拉伯文化中心（Institut du Monde Arabe）、拉維列特公園（Parc de La Villette）、拉德豐斯的大凱旋門（Grande Arche de la Défense）、音樂城（Cité de La Musique）、羅浮宮金字塔、巴士底歌劇院，尼姆（Nîmes）的方形藝術中心（Carré d'Art），以及安古蘭（Angoulême）的國家漫畫中心（Centre National de la Bande Dessinée）。

這波競圖大爆炸，在這個特殊的法國時期，孕育出一整個世代的本土傑出人才，像是羅蘭‧卡斯特羅（Roland Castro）、努維、佩侯、波宗巴克、阿蘭‧薩法提（Alain Sarfati）、索勒、初米，以及克勞德‧瓦斯柯尼（Claude Vasconi），也吸引了一群立志要追隨皮亞諾和羅傑斯腳步的外國建築師，蜂擁而來，包括：來自英國的佛斯特、烏拉圭的卡洛斯‧歐特（Carlos Ott）、丹麥的約翰‧奧托‧馮‧史派瑞克森

↑↑**法國密特朗國家圖書館**｜多明尼克・佩侯，法國巴黎，1995。

↑**方形藝術中心**｜諾曼・佛斯特，法國尼姆，1993。

←**拉維列特音樂學院**｜克里斯蒂安・德・波宗巴克，音樂城，法國巴黎，1984–95。

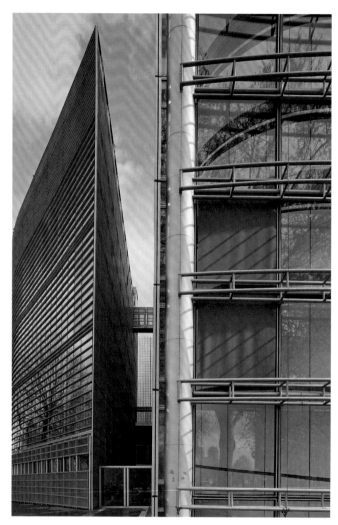

←阿拉伯文化中心｜尚・努維、吉伯・雷森尼（Gilbert Lezenes）、皮耶・索利亞（Pierre Soria）和建築工作室（Architecture Studio），法國巴黎，1987。
→拉德豐斯大凱旋門｜約翰・奧托・馮・史派瑞克森（之後由保羅・安德魯接手），法國巴黎，1989。

（Johan Otto von Spreckelsen）、美國的麥克・羅（Michael Low）和理查・邁爾、華裔美國人貝聿銘，和義大利人福克薩斯。簡單說，在這十幾年間，法國成了國際當代建築的核心樞紐。

國際競圖：選手兼裁判？

自此之後，歐洲和世界其他各國開始努力收復失地，於是我們看到國際競圖成倍激增，但往往都是在不完整或不適當的規劃下進行，而且參賽者和評審員經常都是同一群人：英國的艾索普、佛斯特、羅傑斯；西班牙的卡拉特拉瓦、莫內歐；美國的蓋瑞；法國的努維、佩侯、波宗巴克、李西歐提（Ricciotti）；荷蘭的庫哈斯和MVRDV事務所；義大利的福克薩斯和皮亞諾；日本的安藤忠雄、坂茂、伊東豐雄和妹島西澤事務所；葡萄牙的西薩；瑞士的赫佐格與德默隆二人組；多國混合的哈蒂和初米。沒錯，這種做法或許能確保某種品質和舒適，但新人幾乎沒有出頭的空間。

不過無論是任何情況，任何方案，倘若沒有偉大的客戶，就不可能成就偉大的建築師或偉大的建築。一項方案會胎死腹中，多半都是因為需求表達不清，或是發案委託時沒經過深思熟慮。

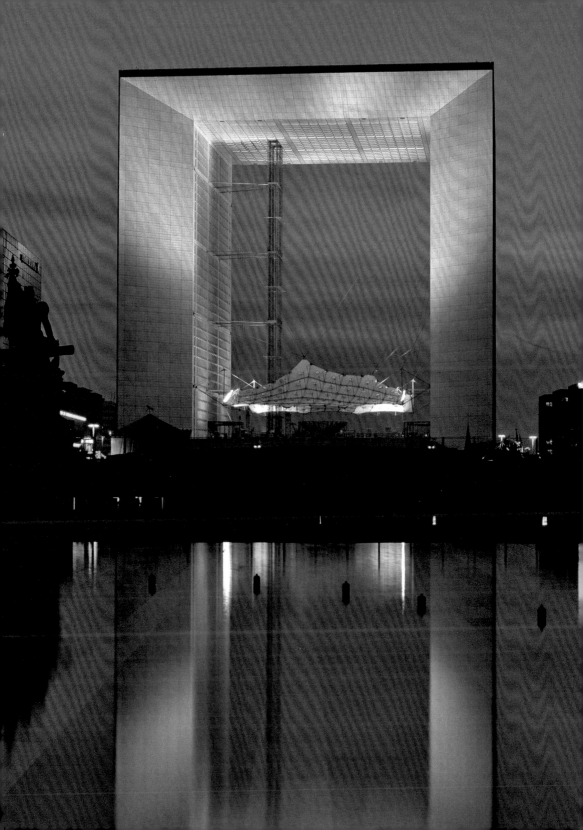

當代建築現象學

Architecture, etc.

占據空間的藝術家

但我想要的不只是物件，我想要的是，把我和物件包圍起來，讓我們在其中生活的整體空間。

建築師 vs. 藝術家

打從無法記憶的遠古時代開始，人們就一直把建築視為一種重要的藝術形式，而建築師最主要的身分當然也是藝術家。也就是說，近年來，建築師與藝術家之間的關聯愈來愈緊密，這並不是什麼創新之舉，只不過是把兩者之間中斷了幾十年的關係，重新恢復罷了。

要證明這點，我們無須回到宇宙洪荒之初，只要留意一下，布魯內勒斯基（Brunelleschi）變成建築師前，曾是一名畫家和金匠，布拉曼特（Bramante）當過畫家和雕刻家，帕拉底歐和曼薩特（Mansart）是從雕刻家轉行，杜塞梭（Jacques I Androuet du Cerceau）則是雕版師出身[1]。

千百年來，建築和藝術始終息息相關：從埃及的阿布辛貝神廟到羅馬的法內斯宮（Palazzo Farnese），從建於十三世紀、可以在側邊禮拜堂看到幾何抽象藝術的阿勒比（Albi）大教堂到羅馬的巴貝里尼宮（Palazzo Barberini），都可輕易看出這點。美國觀念藝術家羅伯·莫里斯（Robert Morris）曾說：「但我想要的不只是物件，我想要的是，把我和物件包圍起來、讓我們在其中生活的整體空間。」這句話對建築師和藝術家同樣適用。

不同領域的火花

由不同氣質和風格擦撞出來的火花，顯然最能造就出璀璨的交會。有時，這樣的擦撞經過轉化之後，會漸漸形變成一種複雜、恆定的緊扣設計，就像赫佐格和德默隆二人組與藝術家雷米·左格（Rémy Zaugg）之間的長期合作，後者是這個團隊的正式成員。或是像尚·努維與燈光藝術家楊·凱薩利（Yann Kersalé）的關係，後者經常是努維的專案合作夥伴，對巴塞隆納阿格巴塔（Torre Agbar）的影響尤其顯著。

說到這點，燈光當然是最能讓藝術與建築之間的連結變得意味深長的一大要素。介入這塊建築領域的藝術家，我腦海中馬上會浮現的名字包括：美國的丹·佛雷文（Dan Flavin）和詹姆斯·特瑞爾（James Turrell），丹麥的歐拉佛·艾里亞森（Olafur Eliasson），以及法國的方斯華·莫黑雷（François Morellet）。而其中最能刺激腦力、讓人興奮的實驗，莫過於藝術家接管整個建築，把它轉變成截然不同的東西，藉由重組、顛覆，將它帶入另一個次元。

公共藝術大師：布罕

然而，介入和融為一體是不一樣的，兩者的差別非常明確。1971年，丹尼爾·布罕（Daniel Buren）受邀參加紐約古根漢美術館的一項聯展，但因為作品性質太過激進，在美國藝術家佛雷文和唐納·賈德（Donald Judd）的帶頭抗議下，遭到移除。三十四年後，也就是2005年，布罕再次受到古根漢邀請，但這回是舉辦個展，算是某種榮耀嘉許。布罕這次介入的對象，是法蘭克·洛伊·萊特（Frank Lloyd Wright）設計的這棟宏偉傑作，他用他的招牌條紋凸顯出這棟建築的螺旋斜坡道，然後在它的著名天窗上塗覆彩色凝膠，讓整個空間流瀉著粉紅光芒。

《轉角》（Around the Corner）是布罕這次介入的核心作品，刻意與萊特建築的有機曲線唱反調。布罕找了專門興建摩天大樓的工人，在博物館正中央豎立一座超過三十公尺的直角鷹架，並在四面裝上巨大的鏡子。既然建築和藝術是由各自獨立的創造者所做的自發性表達，那麼自然會產生諸如鏡中鏡、視覺模稜、深度暈眩、喪失現實感、加強語氣、對話和衝撞等各種情況，好讓兩者相互強化，彼此共鳴，但無須費力去凸顯或減損各自的意義與特質。

註1｜上述幾位都是文藝復興時期重要的建築師。

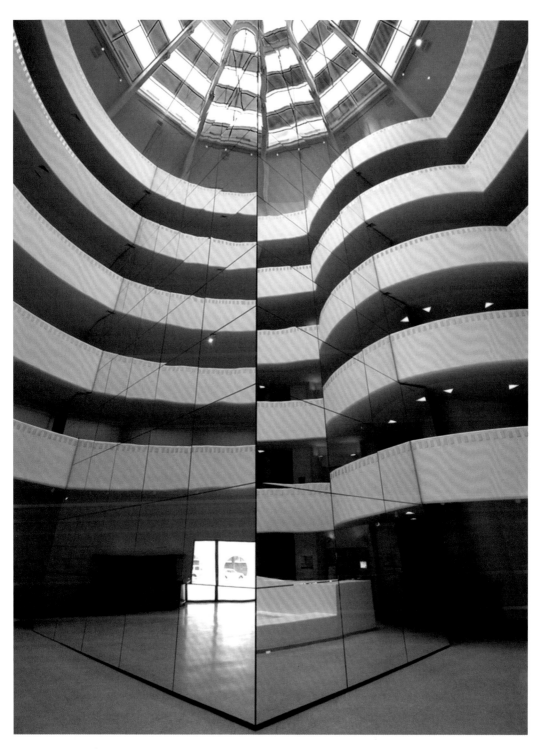

《轉角》裝置紀念照｜丹尼爾·布罕，古根漢美術館《暴風眼》（The Eye of the Storm）展，美國紐約，2005。

大銀幕上的建築

佛利茲・朗的電影《大都會》的影響力分析不完，還擴及連環圖畫、動漫和電玩，而他正是建築系畢業。

紐約建築與《大都會》

單是受到《大都會》（Metropolis）一片啟發的電影就不勝枚舉，從《銀翼殺手》（Blade Runner）到《星際大戰》（Star Wars），從《超人》（Superman）到《蝙蝠俠》（Batman），從《極光追殺令》（Dark City）到《洛基恐怖秀》（The Rocky Horror Picture Show），從《第五元素》（The Fifth Element）到《迷牆》（Pink Floyd The Wall）。

向這位科幻小說與電影大師致敬的導演，更是多如過江之鯽，雷利・史考特（Ridley Scott）、喬治・盧卡斯（George Lucas）、理查・唐納（Richard Donner）、提姆・波頓（Tim Burton）、亞歷士・普羅亞斯（Alex Proyas）、吉姆・薛曼（Jim Sharman）、盧・貝松（Luc Besson）和亞倫・派克（Alan Parker），這些只是名單上的一小部分。

它的影響力還擴及到連環圖畫、動漫和電玩遊戲。甚至連「建築」也無法逃離，紐約顯然有很大一部分得歸功於《大都會》，而佛利茲・朗（Fritz Lang）本人，正是建築系畢業的。

城市本身就是電影

不過出現在電影裡的，通常是整座城市而非「建築」。有哪些城市本身就是電影的主角，而不只是扮演背景？我們會想到楚浮（François Turffaut）的巴黎、馬丁・史柯西斯（Martin Scorcese）的紐約、小津安二郎的東京、羅貝托・羅塞里尼（Roberto Rossellini）—他父親是建築師—的羅馬，以及羅伯・西奧特麥克（Robert Siodmak）執導的《星期日的約會》（People on Sunday, 1930）、佛利茲・朗執導的《M》（1931）、羅貝托・羅塞里尼執導的《德國零年》（Germany Year Zero, 1948）和文・溫德斯（Wim Wenders）執導的《慾望之翼》（Wings of Desire, 1987）等這四部電影鏡頭下的柏林。

或許也有人會加上米開朗基羅・安東尼奧尼（Michelangelo Antonioni）深情重建的法國艾克斯（Aix-en-Provence），或曼諾・德・奧利維哈（Manoel de Oliveira）積極探險的里斯本。還有卡爾・德萊葉（Carl Theodor Dreyer），他是《聖女貞德蒙難記》（The Passion of Joan of Arc, 1927）、《憤怒之日》（Day of Wrath, 1943）和《葛楚》（Gertrud, 1964）等片的導演，他明確表示，電影和建築是最完美的藝術形式，因為兩者都不「模擬自然，是人類想像力的直接產物」。

電影對當代建築的質疑

城市和建築經常在電影中得到讚美與榮耀，但也不是沒有例外。比方說，高達（Jean-Luc Godard）那部讓人心神不寧的怪片《阿爾發城》（Alphaville，1965榮獲柏林影展金熊獎）就特寫了一個和門有關的詭異鏡頭，那是在巴黎的法國廣播公司（Maison de la Radio）走廊上拍的，該棟建築是由建築師亨利・伯納（Henry Bernard）設計興建，1963年啟用。

還有賈克・大地（Jacquess Tati）在《我的叔叔》（My Uncle, 1958）一榮獲奧斯卡最佳外語片一裡那種複雜深奧又尖刻諷刺的看法，在那個外表占盡上風的世界裡，有一棟未來主義的房子—阿貝爾別墅（Villa Arpel），裡面配備了各種精巧的機械裝置但一點也不實用。

大地在1967年的《遊戲時間》（Playtime）中再次對當代城市提出質疑，認為那是一個冰冷、沒有時間感、又不具人性的世界。不過，大地的分析和質疑，再次凸顯出做為創造活動的建築與做為經濟和投機活動中刺激財富成長的建築，兩者之間的鴻溝有多深。就像包浩斯創立者華特・葛羅培（Walter Gropius）指出的，這是「生命之樹與銷售螺旋」之間的永恆衝突。

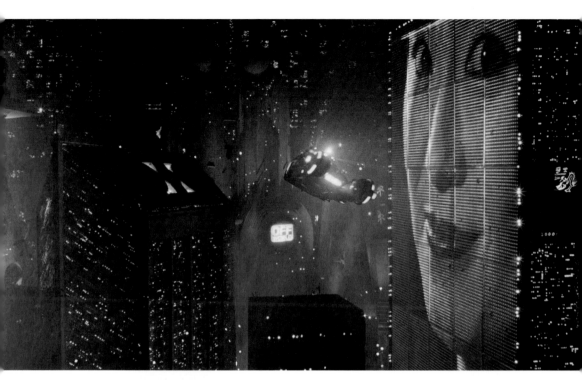

↑《銀翼殺手》｜雷利·
史考特，1982。
→《大都會》｜佛利茲·
朗，1927。

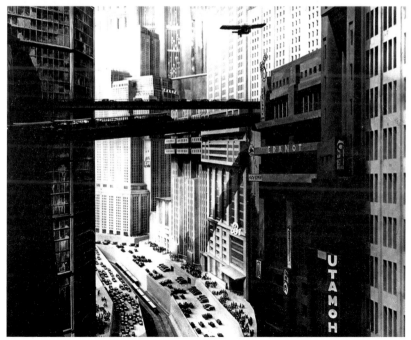

變身電影主角的建築師

《建築師之腹》是一部在表現手法上和卓越建築最接近的電影。

《慾潮》的主角原型來自萊特？

如果你還沒看過金·維多（King Vidor）1949年拍攝的電影《慾潮》（The Foutainhead），那表示你錯過了電影史上最精采、最抒情的一部佳片。片中描述一名建築師，他的想法太過前進，超過一般凡夫俗子所能接受的程度。但是沒有任何事情能阻擋這位電影主角霍華·羅克（Howard Roark），繼續他的探索、他的執著，或他的狂熱。此外，假如你還沒欣賞過賈利·古柏（Gary Cooper）飾演的這個角色，你可能不會明白，一個演員竟然可以把優雅、堅定、緘默和激昂融入同一個角色當中。《慾潮》這部電影說的是不妥協的故事，以行家的拍攝功力和出神入化的黑白影像自豪，鮮亮的白與嚴苛的黑，以微妙辯證的方式彼此互動，既耀眼，又誘人。

十年前出版的原著同名小說，作者是建築師萊特的密友安·蘭德（Ayn Rand），主角羅克就是以萊特為「模型」。但是安·蘭德駁斥這種說法：「真要說羅克和萊特之間有什麼相似的地方，也只局限在最嚴格的建築層面……羅克和萊特先生的性格，以及兩人的生平還有最基本的人生哲學，都沒任何雷同之處。」不過大家都認為，萊特這個人和羅克這個角色實在有太多共同點，反倒是在建築上，我們會認為羅克比較像密斯凡德羅的遠親。

以建築師為主角的電影創作

接著登場的，是理查·弗萊徹（Richard Fleischer）1955年的《紅絲絨鞦韆裡的女孩》（The Girl in the Red Velvet Swing），把美國建築師斯坦福·懷特（Stanford White）遭一名妒恨丈夫謀殺的事件，做了浪漫化的改編。然後是佛利茲·朗的兩部火熱情節劇：《孟加拉虎》（The Tiger of Bengal, 1958）和《印度古墓》（The Indian Tomb, 1959），描述德國建築師哈拉德·貝爾格（Harald Berger）接受印度大公邀請，為他興建宮殿和陵墓，結果他愛上一名美豔舞女，偏偏大公也看上她，於是展開一連串精采情節。

彼得·格林納威（Peter Greenaway）的《建築師之腹》（The Belly of the Architect, 1987），性質迥異。主角是一名美國建築師，他請求前往羅馬，為艾提安—路易·布雷（Étienne-Louis Boullée）籌劃一場展覽，布雷是他最崇拜的革命派建築師。展覽在維克多·伊曼紐二世紀念堂（Monument to Victor Emmanuel II）裡舉行，這座被羅馬人暱稱為「打字機」的建築，是一件極度揮霍的偽巴洛克傑作。劇情急轉直下，主角不但偏執狂發作，還飽受腹痛折磨。展覽場地和擺在眼前的挑戰把他壓垮，建築師不但精神崩潰，還演變成身心病，只能絕望地看著妻子和一名義大利年輕建築師打情罵俏。《建築師之腹》針對創作的複雜性，創作在時間與空間中的存在，以及創作的神祕和深度，做了形而上的哲學反思，沉鬱陰暗又閃閃發光，是一部在表現手法上和卓越建築最接近的電影。

建築師的傳記電影

2004年，納森尼爾·康（Nathaniel Kahn）以《我的建築師》（My Architect）一片，追溯他的父親，也就是美國偉大建築師路康的一生，這又是一件手法完全不同的作品。這部探索路康四種人生（他的作品、他的「正式」家庭，和他另外兩個祕密家庭）的電影，不落俗套，獨特非凡，極為動人。

2005年由薛尼·波拉克（Sydney Pollack）執導的《建築大師蓋瑞速寫》（Sketches of Frank Gehry），感人指數較低，但處處洋溢著建築師和編劇之間的迷人共謀。

修練成精的萊特鬼魂，最近又被召喚了一次。南西·霍蘭（Nancy Horan）的小說《愛上萊特》（Loving Frank），一般被視為萊特的正式傳

《慾潮》│賈利‧古柏所飾演的霍華‧羅克是電影《慾潮》裡的建築師主角，該片由金‧維多執導，1949。

記，作者已經把電影版權交給好萊塢大亨喬‧西佛（Joel Silver），他製作過的轟動大片多到數不完，像是《致命武器》（*Lethal Weapon*）、《終極警探》（*Die Hard*）、《駭客任務》（*The Matrix*），還有不知如何形容的《龍神傳奇》（*Dungeons and Dragons*）。如果這消息讓你驚訝，下面這點或許能解開你的迷惑：喬‧西佛是萊特的狂熱粉絲，而且還非常幸運地擁有這位美國最偉大建築師所設計的一棟知名住宅。

豪華精品的展示櫃

建築和時尚的合夥關係，在二十一世紀初的東京以盛大規模結晶成形。

香奈兒流動藝術館（Chancel Mobile Art），誕生於卡爾・拉格斐（Karl Lagerfeld）和札哈・哈蒂的一次偶遇，並在2008年聲勢浩蕩地一路從香港移動到東京和紐約，最後，感謝金融危機之賜，終於在中央公園停下腳步。而它留下的位置，或許可由庫哈斯為普拉達基金會（Prada Foundation）設計的「變形者」（Transformer）接棒，那是一棟可變化造形的動態空間，2009年春天在首爾舉行啟用典禮。這不是庫哈斯第一次和普拉達合作，他已經在美國為該公司蓋過好幾棟精品店，而且很快就將為基金會的米蘭總部做設計。

建築與時尚的親密關係

我們並不驚訝建築和時尚之間會發展出這種親密到近乎亂倫的關係。義大利時尚巨頭詹弗朗科・費雷（Gianfranco Ferré）和西班牙時尚大師帕哥・拉巴尼（Paco Rabanne），都是建築訓練出身。至於法國的安德列・庫雷熱（André Courrèges）和夸沙・坎（Quasar Khanh）兩人都畢業於法國數一數二的工程學校，主修建築。夸沙・坎娶了法國大時裝設計師艾曼紐・坎（Emmanuelle Khanh），艾曼紐在1960年代與米雪兒・侯西耶（Michèle Rosier）和克里斯汀娜・巴里（Christiane Bailly）發明了成衣，克里斯汀娜的丈夫則是建築師安端・史提科（Antoine Stinco）。

我們也不該忘記，許多風格互異的女裝設計師都非常迷戀建築，也熱愛與建築師合作，例如三宅一生、山本耀司、阿塞丁・阿拉伊亞（Azzedine Alaia）、克里斯丁・拉夸（Christian Lacroix）、約翰・加利亞諾（John Galliano）和亞歷山大・麥昆（Alexander McQueen）。同樣不足為奇的是，創作向來不尊重地盤；更何況，服裝是人類打造的第一個「機械化」環境，就其本身而言，正是某種「建築」。此外，建築和時尚用語的重疊度也很高。總歸一句，兩者之間的關聯千絲萬縷，糾纏不清。

為時尚品牌打造新地標

1999年，在紐約第五大道與麥迪遜大道之間的第五十七街，就在低調嚴峻的IBM大樓正對面，第一棟法國高樓拔地聳立，那是波宗巴克為LVMH設計的迪奧大樓（Dior Building）。112公尺高，向內包摺成稜柱模樣，覆上雕成楔形的玻璃立面，然後用白色噴砂，散發出宛如緞緞和白雪衍射的光澤。這座如絲似雪還綴上珍珠母的結合體，為曼哈頓注入一種鏗鏘響亮、極度「爵士」的質地。

不過，這種時尚與建築的合夥關係，以盛大規模結晶成形，是在二十一世紀初的東京上演。首先登場的，是一曲日本四重奏。2002年，青木淳為LV設計玻璃金屬宮殿，五個量體像俄羅斯娃娃一樣層層疊套，覆貼在表層的晶格圖紋，讓人無法不聯想起LV的招牌棋盤包。隔年，隈研吾加入，這次是替LVMH集團效力，以結合日本傳統和當代語彙的個人風格化手法展現。2004年又多了另外兩位，一是伊東豐雄激進驚人、活似交纏樹枝的六層樓建築，在結構體內襯上玻璃，並用混凝土包覆；二是妹島和世與西澤立衛設計的迪奧旗艦店，一棟宛如白色絲綢裙褶的梯形建築。

接著上台的，是精采傑出的西方三重唱。一是美國人彼得・馬利諾（Peter Marino）2007年的香奈兒大樓，像一塊龐然聳立的巨石，玻璃立面上安裝了上萬盞LED，把觀眾的目光鎖定在會讓人聯想起香奈兒花呢套裝的鋁鋼製「蜂巢」。二是義大利人倫佐・皮亞諾2001年的愛馬仕大樓，用一萬三千塊玻璃磚砌建而成，白日夜晚同樣優雅高貴。三是瑞士人赫佐格與德默隆二人組的普拉達旗艦店，像一枚巨大鑽石，五個玻璃立面上用混凝土鑲滿一顆顆或凸或凹的透明菱形。

於是，從銀座到澀谷，從竹下通到表參道，建

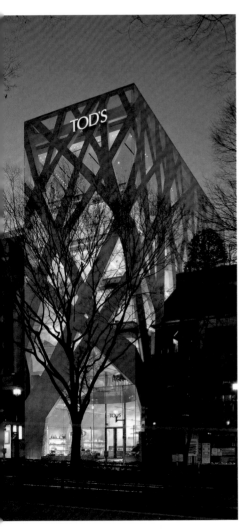

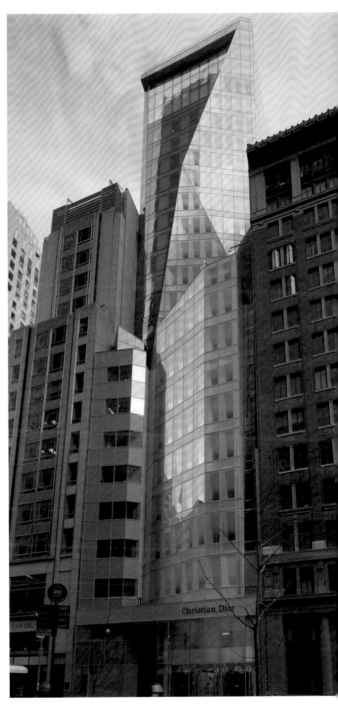

↑ **Tod's大樓**｜伊東豐雄，日本東京，2004。
→ **迪奧大樓**｜克里斯蒂安・德・波宗巴克，美國紐約，
1999。

築與時尚的聯姻，空間與奢華的結合，真
真切切地在東京盛大舉行。

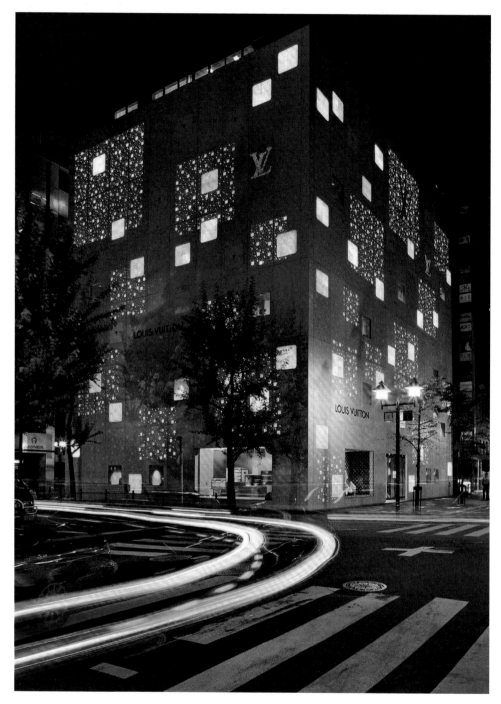

↑**LV大樓**│青木淳，日本東京，2004。
→**左棟 愛馬仕大樓**│倫佐・皮亞諾，日本東京，2001。**右棟 索尼大樓**│芦原義信，日本東京，1966。

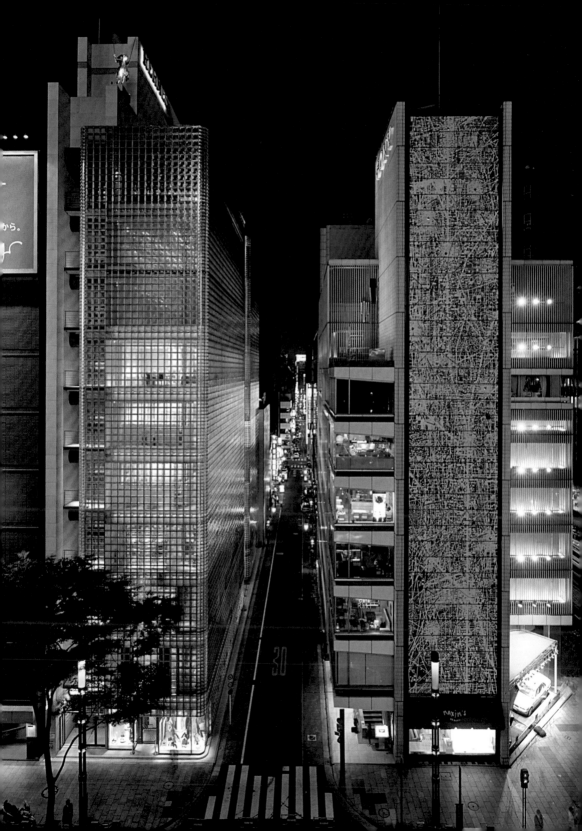

九大關鍵風格

A question of style

3

永遠現代 | forever MODERN

即使今天，許多建築師依然會參照柯比意的原則或包浩斯的教誨。

時代背景

　　一次大戰終於快要結束。1917年在俄國，十月革命誕生了構成主義（constructivism）以及著名的藝術學校「高等藝術技術工房」（Vhutemas）。同一年，在荷蘭，畫家皮特·蒙德里安（Piet Mondrian）和其他幾位藝術家與建築師共同成立「風格派」（De Stijl）。1919年，華特·葛羅培在德國創辦包浩斯，法國的柯比意和畫家阿米迪·歐贊方（Amédée Ozenfant）發行《新精神》（L'Esprit Nouveau）雜誌。

　　二十世紀的前衛藝術就此誕生，一切似乎再也不一樣了。面對現代運動的來勢洶洶，戰後餘波也好，日漸式微的新藝術（art nouveau）與裝飾藝術（art deco）也罷，全都得讓出道路，芬蘭的阿爾瓦·阿爾托、奧地利的阿道夫·魯斯（Adolf Loos）—「裝飾即罪惡」就是他說的—還有法國的羅伯·馬列史蒂馮斯（Robert Mallet-Stevens）和奧古斯特·佩黑，都已在各自的國度裡預先為現代世界探路。

風格

　　接著，柯比意提出他的建築定義：「以精湛、正確和宏偉的方式處理量體，讓它們在光中聚合」，為現代運動敲響大鐘。更重要的是，他在1926年與堂弟皮耶·傑納黑（Pierre Jeanneret）共同出版《新建築五點》（Cinq Points d'une nouvelle architecture）一書，為現代建築確立理論架構與願景。新建築五點分別為：1. 底層架高，讓它變成自由空間，可在建物下方種植植物；2. 平屋頂，利用屋頂平台做成花園、運動空間、日光浴室，甚至游泳池；3.「開放平面」（open plan），解放空間，讓空間得以呼吸；4. 水平長條窗；5.「自由立面」（free facade）。

　　在1931年的白色薩伏瓦別墅（Villa Savoye）和1952年的馬賽集合住宅「光輝城市」（Cité Radieuse）這兩件著名作品中，柯比意都以傑出

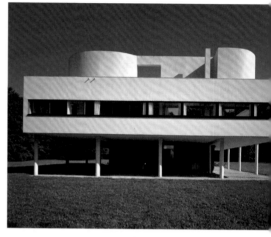

↑ **薩伏瓦別墅**｜柯比意，法國普瓦西（Poissy），1931。
→ **西格拉姆大廈**｜路德維希·密斯凡德羅，美國紐約，1958。
這兩棟傑作為現代建築和國際樣式奠定基礎。

漂亮又令人信服的手法，將上述理論具體落實。

　　包浩斯（因為納粹興起而傳播到西方世界，尤其是美國）本身，則是透過教學大力推廣樸素簡單的室內陳設、幾何線條、使用新技術和合乎衛生保健，同時強烈主張形隨機能。1929年密斯凡德羅在巴塞隆納世界博覽會上興建的德國館，正是精準、簡潔和高雅的純粹傑作。

　　1932年，建築師菲利普·強生在紐約現代美術館（MoMA）籌劃了一場《現代建築展》（Modern Architecture），並和他的合作者亨利·羅素·西區考克（Henry Russell Hitchcock）發表了一篇名為《國際樣式》（The International Style）的宣言。不論是展覽或宣言，都把玻璃、鋼鐵和混凝土這類新材料擺在第一順位，因為它們能協助建築師打造出外表平滑、摒除裝飾、跨距寬大和整齊規律的風格特色。

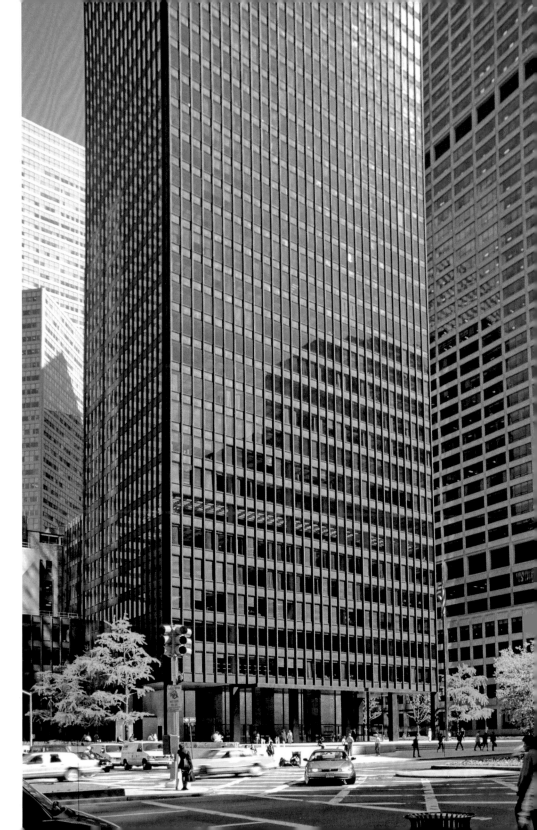

代表建築

二次大戰結束後不久,我們隨即在紐約和芝加哥兩地,看到最純粹的國際樣式巨作紛紛矗立。

其中,哥登‧班夏夫特(Gorden Bunshaft)的利華大樓(Lever Building, 1952)和密斯凡德羅的西格拉姆大廈(Seagram Building, 1958),在紐約隔著一條大街彼此對看。

即便到了今天,依然有許多建築師會參照柯比意的原則或包浩斯的教誨。

這派最出色的晚近代表人物,無疑是生於祕魯的義裔建築師恩立奎‧奇里阿尼(Enrique Ciriani,又名Henri Ciriani),他在利馬(Lima)拿到建築學位,定居法國。1992年建於佩宏(Péronne)的一次大戰博物館(Historial de la Grande Guerre),是他的代表作,也是現代主義的具體明證。建築用樁基懸立在湖水之上,造形簡單,量體化約,平屋頂,加上以精湛手法運用光線,堪稱完美的現代性典範。

另一方面,法國建築師安‧萊克頓和尚‧菲利普‧法薩爾(Anne Lacaton and Jean-Philippe Vassal),則是以自己的手法保持這項傳統;他們在2009年的南特(Nantes)建築學校案中,將簡潔齊整、遼闊開放、水平長條狀開口、屋頂花園、長坡道和流動光線注入其中。在大西洋的另一端,有理查‧邁爾高舉現代火炬。他那些會讓人聯想起柯比意的白色別墅,在在證明了就算擁有更大空間(土地)、更多資產(金錢)和更先進的科技(技術、材料、電腦化),還是有人可以完全奉行先驅前輩那種毫不含混的功能主義,依然是他們風格系譜裡的徒子徒孫。

↑ **一次大戰博物館** | 亨利‧奇里阿尼,法國佩宏,1992。
→ **道格拉斯之家** | 理查‧邁爾,美國哈伯斯普林斯(Harbor Springs),1973。

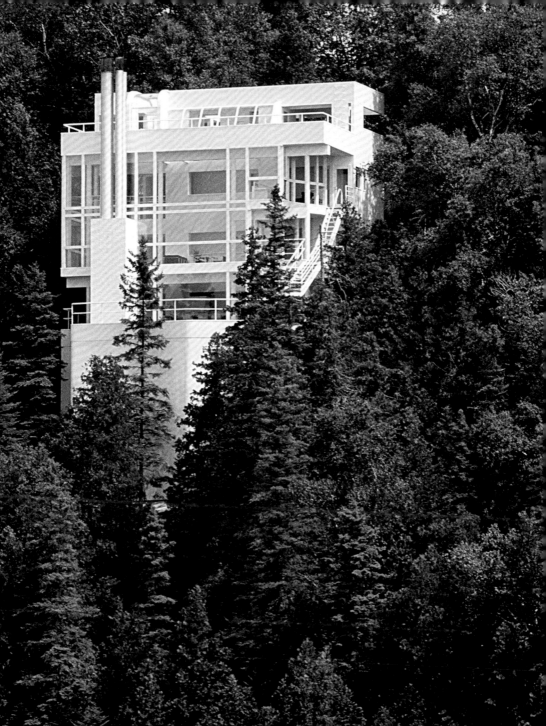

後現代主義 ｜ POSTMODERNISM

不是超越而是回顧；不是運動，而是一種趨勢。

時代背景

　　沒有幾個名詞比「後現代建築」更像掛羊頭賣狗肉。因為它指的非但不是「超越」（going beyond）現代性，甚至是回頭擁抱歷史。建築領域的後現代主義，是由美國建築師兼歷史學家查爾斯・詹克斯（Charles Jencks）在《後—現代建築語言》（*The Language of Post-Modern Architecture*）一書裡配對起來的，比較像是一種趨勢而非一場運動。

　　千萬別把這裡的後現代主義與法國哲學家李歐塔（Jean-François Lyotard）等人精心構建的「後現代性」（postmodernity）理論混為一談，李歐塔是用後現代性理論分析後工業社會的特性，梳理出未來可能的政治、經濟、社會和哲學走向。但建築上的後現代主義，就其原始涵義而言，只能解讀成對現代運動和國際樣式的一種反動。

風格

　　後現代建築選擇翻臉，不願繼承現代主義的腳步一不過它的臉卻是看向後方。該派支持者為了拒斥他們所謂的「清教主義」（puritanism），於是掀起一波裝飾復古風，以引用、重複和拼貼等手法，滿足於抄襲歷史，甚至宣稱要「重振」（revival）古典主義或新古典主義建築，恢復維

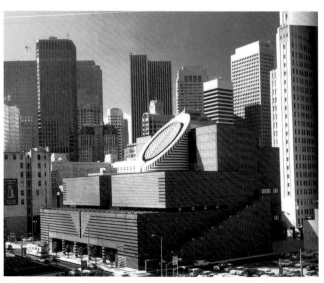

←**貿易展銷大樓（The Messeturm）**｜墨菲／姜（Murphy/Jahn），德國法蘭克福，1991。
→**義大利廣場（Piazzo d'Italia）**｜查爾斯・摩爾（Charles Moore），美國紐奧良，1978。
↓**舊金山現代美術館**｜馬力歐・波塔（Mario Botta），美國，1994。
後現代主義滋生出許多奢華浮誇的構想，例如墨菲／姜的冒牌方尖石碑，波塔的造假埃及古墓，還有摩爾的偽巴洛克風格。

也納分離派（Secession）、英國藝術與工藝派（Arts and Crafts）、德國的年輕風格（Jugendstil）、折衷主義，還有洛可可！

後現代建築反對菁英和通俗文化，以近乎模仿的做法，孜孜不倦努力追求最廣大的觀眾，該派從所謂的「布雜」（Beaux-Arts）傳統汲取靈感，甚至不惜穿上後者最裝模作樣的外衣。後現代建築師拒絕「為工程而建築」，一方面抓緊「商業用語」，利用范裘利、布朗和伊仁諾（Steven Izenour）合寫的驚人大補帖《向拉斯維加斯學習》（Learning from Las Vegas），從語言和影像雙管齊下，鍛鍊宣傳廣告的反諷功力；另一方面又在口頭上大肆玩弄歷史、都會和生態脈絡這些偉大主題。

於是我們看到一堆諷刺漫畫精選集，還有雖然是自發成形、但只有蘇聯時代那種建築誇示可以比美的巨型「奶油蛋糕」。幸好，有些建築師雖然順應潮流，但至少在作品中加了一點令人愉悅的幽默、諧仿或反諷。

代表建築

反諷派的冠軍，是美國建築師菲利普・強生的AT&T大樓（現在變成索尼大樓），於這場敵對戰爭爆發七年後在紐約聳立，那是一棟超薄型摩天大樓，看起來好像跟飽受抨擊的國際樣式如出一轍，沒想到上面居然戴了一頂拿破崙三角帽形狀的破縫形山牆。

幽默派的勝利棕櫚枝，要頒給另一個美國人麥可・葛雷夫（Michael Graves）1991年在加州伯班克（Burbank）興建的迪士尼總部，那是某種希臘神殿，但支撐古典山牆的可不是多利克式、愛奧尼亞式或科林斯式列柱，而是白雪公主的七個小矮人！

至於諧仿派的中獎彩球，則是在里卡多・波菲爾（Ricardo Bofill）和莫尼歐諾・努涅斯亞諾夫斯基（Mañolo Nuñez-Yanowski）這兩位西班牙建築師的頭上炸開，地點是在巴黎近郊的馬恩谷鎮（Marne-la-Vallée），前者是用一座誇張的圓形露天劇場得到獎金，後者則是靠兩塊面對面的超宏偉卡門貝爾乳酪（Camembert cheeses）。

後現代主義儘管蘊含著重重指涉和層層影響，但給人的感覺卻像是一種膚淺的勝利，恐怕也無法在歷史上留下多少痕跡。

1977年，詹克斯出版他的後現代主義建築聖經。同一年，我們也看到羅傑斯和皮亞諾（他說後現代主義是「誇張版的學院主義，在時尚浪頭上衝鋒，享受混亂的快感」）的龐畢度中心在巴黎落成，揭開高科技建築的序幕。

←← **AT&T大樓** | 菲利普・強生，美國紐約，1984。
← **普林斯頓大學胡應湘堂（Gordon Wu Hall）** | 羅伯・范裘利，美國普林斯頓，1983。

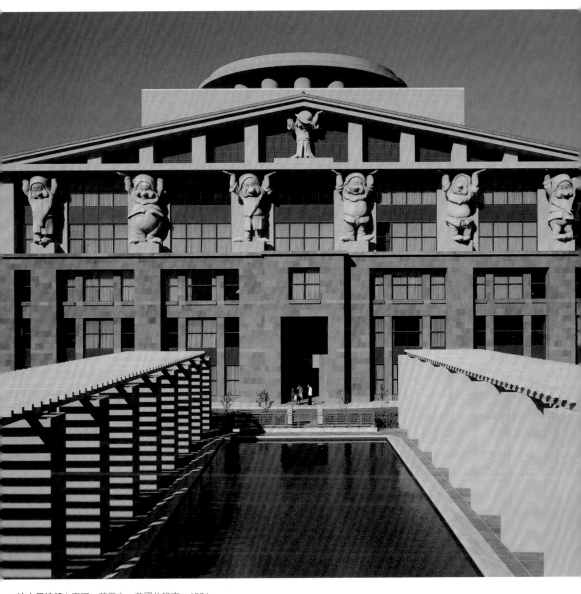

迪士尼總部 | 麥可・葛雷夫，美國伯班克，1991。
美國建築師最懂得如何避開後現代主義的圈套、陷阱和異想天開。強生靠的是機智，范裘利憑藉距離和博學，葛雷夫則是祭出幽默大法。

高科技 │ HIGH-TECH

誕生於工業革命時代，1875到1905年間掀起一陣狂潮。

時代背景

世界博覽會幾乎毫無例外，總是會扮演加速器的角色，但不是粒子加速器，而是實驗加速器。1851年，約瑟夫・派克斯頓（Joseph Paxton）為倫敦大博覽會打造玻璃鋼骨的巨大水晶宮（Crystal Palace，1936年毀於大火），1889年古斯塔夫・艾菲爾（Gustave Eiffel）為了巴黎博覽會在戰神廣場（Champ-de-Mars）豎立一座直上雲霄的同名鐵塔。這兩起建築案例，很可能就是日後習稱的高科技建築的始祖。

這兩大始祖又得到第三股力量的支持和幫腔，也就是芝加哥學派（Chicago School）。1871年，一場大火燒毀了美國中西部的這座首府。火舌才剛撲滅，重建立時登場。新一代建築師在威廉・詹尼（William Le Baron Jenney）和路易斯・蘇利文（Louis Sullivan）領軍下，開始用鋼筋和平屋頂豎立一整座摩天叢林（拜電梯剛進入市場之賜）。

這些就是所謂的「鑄鐵」（cast-iron）建築。這種風格誕生於工業革命時代，但始終幽禁在廠房、飛機棚和倉庫的世界，直到此刻才開始入侵都市空間。1875到1905這三十年間，芝加哥學派掀起一陣令人驚奇的技術狂潮，鋼鐵、磚塊和玻璃在這場風暴中手牽手一起挺進。

1970年代初，這個派別在紐約達到勢力的最高峰。曼哈頓南端因為把原先的倉庫廠房淨空剷平，釋放出大片空間，很快就吸引一堆藝術社群魚貫前來，在這座大蘋果都會成長茁壯。

為了容納這群新住民，閣樓住宅蔚為流行，並於西方和日本各大城引發迴響，此刻則正在中國引領風潮。

1978年，兩位美國記者瓊・柯蘭（Joan Kron）和蘇珊・史雷辛（Suzanne Slesin）出版了《高科技：工業風格和居家資料書》（High-Tech: The Industrial Style and Source Book of the Home）。兩人率先推動的這項時尚，很快就爆紅成一股趨勢。柯蘭和史雷辛的重點比較偏向如何裝潢閣樓，以及工業家具和物件開始在時髦的室內熱鬧登場；不過同一時間，戶外構件也正在升溫。前一年落成的龐畢度中心已經扣下扳機，滋生出一堆建築外露作品，每個都搶著表達自己

↑ **勞埃保險大樓**│理察・羅傑斯，英國倫敦，1984。
→ **龐畢度中心**│倫佐・皮亞諾和理察・羅傑斯，法國巴黎，1977。
龐畢度中心面對波堡街那面的七彩管線，一開始曾飽受批評，引發爭議。不過現在早就被世人接受。

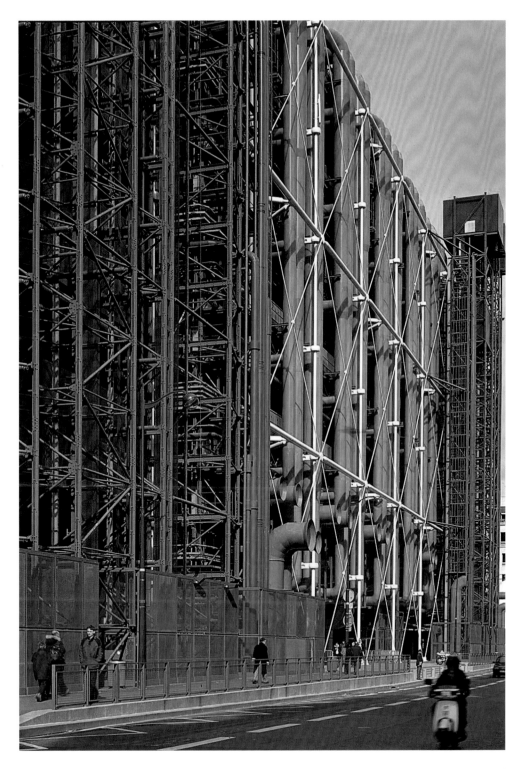

的「真實面貌」（authenticity）。

現代主義者對自身使命向來就是勇氣十足，堅持到底，他們跳過或繞過走回頭路的後現代主義，開始夢想要追隨阿姆斯壯的腳步，他是1969年第一位登陸月球的英雄。征服太空的念頭主宰了現代人的想像力一每天都會接觸到的新科技也是（電視、hi-fi音響、資訊科技、多媒體等），這些技術或許還處於起步階段，但未來勢必會無孔不入。高科技建築師以一種經常被指責為挑釁的態度，大力讚揚結構之美，並表彰自己的科技證明。

風格

管子交響曲和螺栓大合奏就是該派的終極展現：上部承重鋼結構；浮飄或懸掛式玻璃外牆；外露的管線電路（水電通風等）和「智慧」樓層（配備多功能插座）；把升降構件（樓梯、自動人行道、電梯、手扶梯）安裝在建築外部等，全都是在對科技進步大唱讚美之歌。高科技派對「隨插即用」（plug-in）充滿迷戀，認為一切都是實驗，所有東西都是「在製品」（work-in-progress），每個地方也都還在變化生成當中，因此新的增設構件必須可以隨時「加入」（added on）原本的結構主體。

高科技建築並不怕以某種古怪或粗魯的方式把「內臟」（innards）暴露出來，但他們會利用高超絕倫的材料選擇以及光線與空間的處理，不讓「內臟」破壞建築物的清晰與「光滑」。

代表建築

高科技冒險當然還沒結束，不過短短幾年的歷史，就已經累積了各式各樣的經典建築，除了皮亞諾和羅傑斯的龐畢度中心（1977）之外，還包括羅傑斯的倫敦勞埃保險大樓（Lloyd's Building, 1984）、克勞德・瓦斯柯尼在法國布倫—比昂庫爾（Boulogne-Billancourt）興建的雷諾汽車廠（1984），以及諾曼・佛斯特的香港匯豐銀行總部。

↑ **電訊塔**｜諾曼・佛斯特，西班牙巴塞隆納，1992。
→ **雷諾汽車57號車廠**｜克勞德・瓦斯柯尼，法國布倫—比昂庫爾，1983。
→→ **匯豐銀行總部**｜諾曼・佛斯特，中國香港，1986。

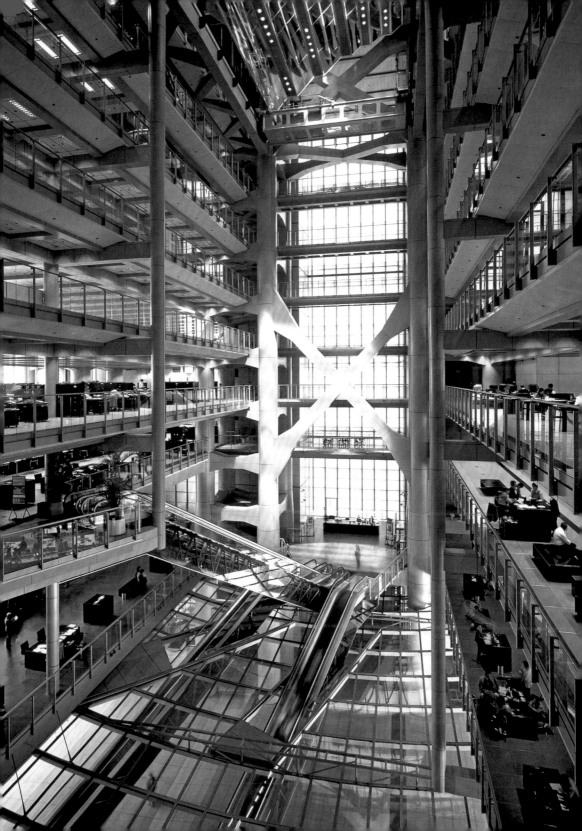

極簡主義 │ MINIMALISM

上帝就在細節裡，為空間賦予形式，追求時間的永恆。

時代背景

循環加速，節奏增快。建築齒輪跟其他領域一樣，愈轉愈急。以簡潔自命的現代主義，拼布包風格的後現代主義，以及精準好辯的高科技，轉眼就被極簡主義取而代之，或說分庭抗禮。

要談論建築上的極簡主義，我們當然不能忽略它和極簡（低限）藝術之間的關聯，後者於1960年代誕生於美國，一方面反對抽象表現主義澎湃氾濫的主觀情緒，一方面也厭倦普普主義的砰砰鬼叫。我們會聯想到卡爾·安德列（Carl Andre）的幾何，或是索爾·勒維特（Sol LeWitt）的尺度感以及適切的場地配置。也會想

起某些藝術家的精闢話語，像是唐納·賈德的「不影射、不幻弄」，法蘭克·史帖拉（Frank Stella）的「你看到的就是你看到的」，還有地景藝術家羅伯·莫里斯（Robert Morris）的「我不想生產物件，只想為空間賦予形式」。

風格

「為空間賦予形式」正是信奉極簡主義的建築師想要達到的目標，他們期盼能找到一種微妙的辯證互動，同時能將構想化為實體又能讓「物體消失於無形」。他們聲稱概念比物件更重要，也更近乎本質。

於是我們看到最原始基本的結構，加上乾淨的

↑ **新國家藝廊**│路德維希·密斯凡德羅，德國柏林，1968。
→ **貝里葉工業館**（**Hôtel Industriel Berlier**）│多明尼克·佩侯，法國巴黎，1990。
從密斯凡德羅在柏林採取的輕結構，到佩侯在巴黎運用的液化手法，他們的目標和執迷都是一樣的：就是要讓建築消失、隱形、不具實體感。

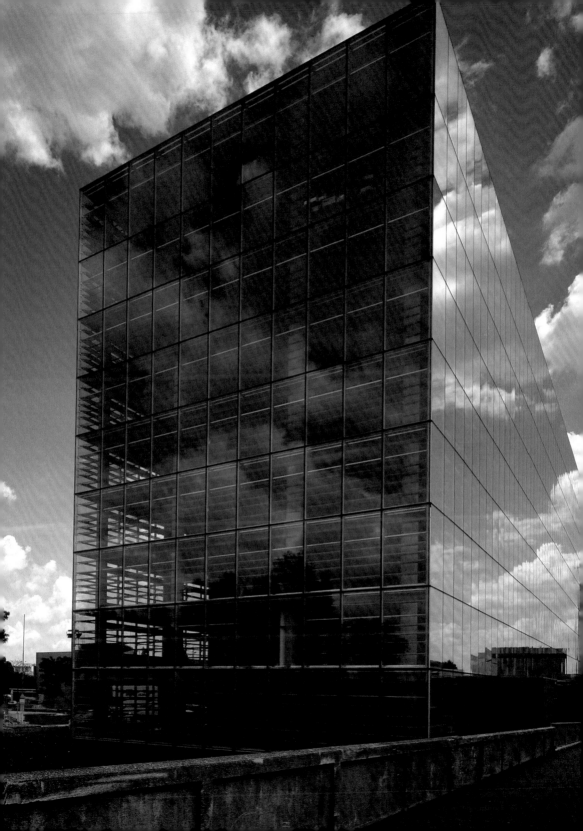

線條和削減到最低限度的幾何形狀。一種完全建立在結構感知和空間關係上的建築範式。

這派建築師當然不是最早表示要追求絕對簡潔和超然情感的一群。他們的前輩還包括西都會（Cistercians）的修士和修院，以及美國十九世紀的震顫教徒（Shakers）。他們也全心擁抱密斯凡德羅的「少即是多」，同時不忘記加上他那句：「上帝就在細節裡。」他們不斷與重力對抗，不斷鑽研存在與不存在，以便讓建築與環境彼此依存，而非相互阻絕，這些建築師以及他們的作品所要追求的，是超越時間的永恆和禁慾。

代表建築

法國的尚‧努維、多明尼克‧佩侯，日本的安藤忠雄、妹島西澤事務所，還有瑞士的赫佐格與德默隆二人組、彼得‧祖姆特（Peter Zumthor）等，這些風格互異的建築師已經運用各自的想像力創造出一大批原味又深邃、狂野又精練的作品；大多數時候，都能讓我們的雙眸一眼望穿，卻也禁得起心靈的多方玩味。

極簡主義建築師以去除實體和喪失現實感的方式，處理量體、組構、密度、能量和變化。

他們的建築或許是奠基在消失和蒸發之上，但他們從未放棄實驗。為了承先啟後，將這項運動的整體特質「以具體形象展現出來」，他們反對轉化變形的觀念。再一次，最重要的不是造形，也不是材料的運用，而是一以貫之的內在理念：彷彿建築必須保有某種未完成的東西。

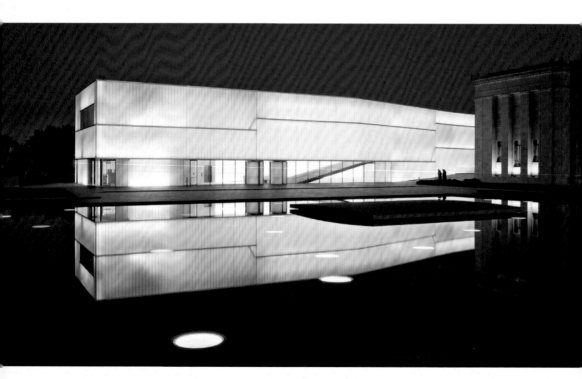

↑**尼爾森阿特金美術館（The Nelson-Atkins Museum of Art）**｜史蒂芬‧霍爾（Steven Holl），美國堪薩斯市，2007。
→**Freitag旗艦店**｜安奈特‧史皮爾曼和哈拉德‧艾斯勒（Annette Spillmann and Harald Echsle），瑞士蘇黎世，2006。
一邊是霍爾的優雅、節制與含蓄，另一邊是史皮爾曼和艾斯勒的經濟手段、臨時性和幽默。極簡主義的兩種不同表現方式。

新巴洛克 | NEO-BAROQUE

一場視覺的饗宴，所有感官的慶典。

時代背景

巴洛克沒死！1997年，就在高科技和極簡主義大奏凱歌之際，歪七扭八、有機生物造形，而且隱約帶點不安的輪廓，開始從伊比利半島的土壤上出現。那是一棟結合了扭曲、搖擺，用皺褶金屬和石灰方塊橫跨在一條廢棄鐵路線上的建築，突然間就矗立在冷清許久的畢爾包內維翁（Nervión）碼頭區。一身贅疣的古怪身軀，穿著用千百片鈦金屬板拼成的外衣，看起來很像某種戰爭機器，只有護衛在前庭、由傑夫·昆斯（Jeff Koons）用植物打造的那隻更接近媚俗而不像巴洛克的巨大狗，稍稍軟化了煙硝氣味。這就是法蘭克·蓋瑞為他那座空前嶄新的古根漢美術館接生那年。

雷聲轟隆，預告暴雨將至。隔年，義大利的倫佐·皮亞諾為新喀里多尼亞的諾美亞獻上棲包屋文化中心：這當然是生態永續綠建築的先驅之一，但它的語彙也像是對巴洛克的深情回首。幾乎在同一時間的巴黎，另一名義大利人，馬西米里亞諾·福克薩斯的坎地集合住宅區落成，用歡欣鼓舞的閃亮光芒在城市上空掀起一波曲線與反曲線。

所以，巴洛克沒死。但，什麼是巴洛克？

風格

首先，巴洛克是一場視覺饗宴，是所有感官的慶典，歌頌熟練的空間駕馭（留白與填滿）；歌頌形式之間無休無止的互動，以膨脹、斷裂、扣連、交織等形式表現；歌頌至高無上的透視功力；歌頌由波浪韻律、橢圓繁複、幻覺情緒、英雄主義和賣色放浪、縱慾狂喜、舉棋不定所提供的享樂。巴洛克是存在的藝術，是當下即時的藝術，是物質強度的藝術，是狂愛樂死的藝術，洶湧澎湃，瞬間爆發，永不疲倦地熱烈探求美麗與歡樂。唯有融合了優雅與莽撞、牢固與輕盈、暈

坎地街區計畫｜馬西米里亞諾·福克薩斯，法國巴黎聖伯納（Saint-Bernard），1996。

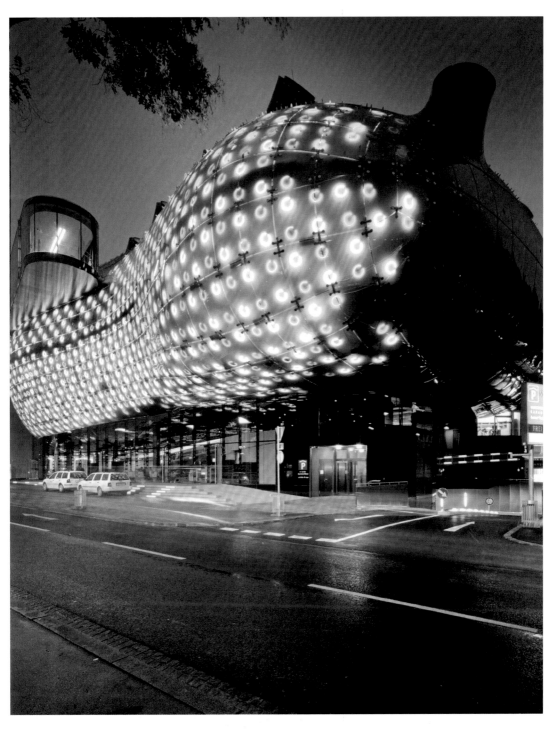

藝術之家（Kunsthaus） ｜彼得・寇克（Peter Cook）和柯林・富尼葉（Colin Fournier），奧地利格拉茨（Graz），2003。
曲線和反曲線，沙丘和波浪，無休無止的運動，都會舞台布景：巴洛克高唱凱歌。

眩與幻覺的類似形式，才能演奏出和諧的韻律。

這麼多的元素，這麼多的聚合，意味著建築與雕刻在此合而為一，往往分不清誰主導誰。

代表建築

巴洛克非但沒死，還在1990年代後期，從畢爾包經由諾美亞到巴黎，一路預告它即將復活。果然沒過幾年，就在2003年看到一堆建築物的外形應驗了這項預言，包括：「未來系統」（Future Systems）為英國伯明罕獻上的塞佛吉斯百貨公司（Selfridges），彼得‧寇克和柯林‧富尼葉在奧地利格拉茨完工的「藝術之家」，以及法蘭克‧蓋瑞在洛杉磯落成的迪士尼音樂廳（Walter Disney Concert Hall）。一波折衷主義的英雄建築浪潮，滾滾襲來。

但這波浪潮可曾把巴洛克建築的方琢石、大理石和黃金鑲邊捲回岸上？沒有，半點碎屑都沒看

到：畢爾包古根漢的鈦金屬板、坎地集合住宅的鋅板、諾美亞的木頭，以及伯明罕的鋁圓盤，在在證明了你可以採用某種建築語彙，但把它的技術和材料丟到後座。再一次，它們只是罩上巴洛克的斗篷，給自己的觀念披上某種形式，給自己的想法添加一些支撐。

倒是多明尼克‧佩侯在聖彼得堡用來包覆馬林斯基二代劇院（Mariinsky II）的金屬網眼，彈性靈活、微微顫動，比較像是可靠的證明。它讓我們聯想起巨大的鍍金介殼，像一隻超大型的黃金甲蟲，它的外殼懸包在建築結構之外，吞沒了構成邊界的運河，但又沒實際觸碰到河岸。除此之外，這件以巴洛克手法吸引目光的都會作品，還向聖彼得堡的靈魂表達了敬意，讓這座「金箔之城」亮麗、閃爍又燦爛的天際線，與它的靈光迴盪共鳴。

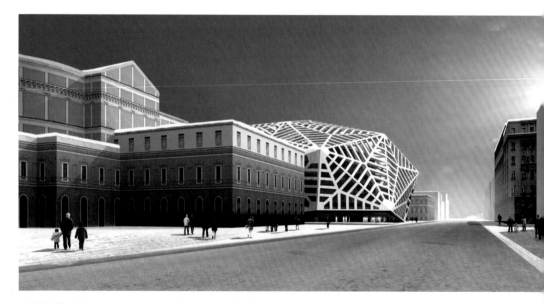

↑ **馬林斯基二代劇院** | 多明尼克‧佩侯，俄羅斯聖彼得堡，2003。
→ **迪士尼音樂廳** | 法蘭克‧蓋瑞，美國洛杉磯，1989。
一棟是佩侯尚未建造的計畫，一棟是蓋瑞已經完成的作品，這兩個案例都設法以最美妙的方式表現音樂和舞蹈，韻律與姿態。

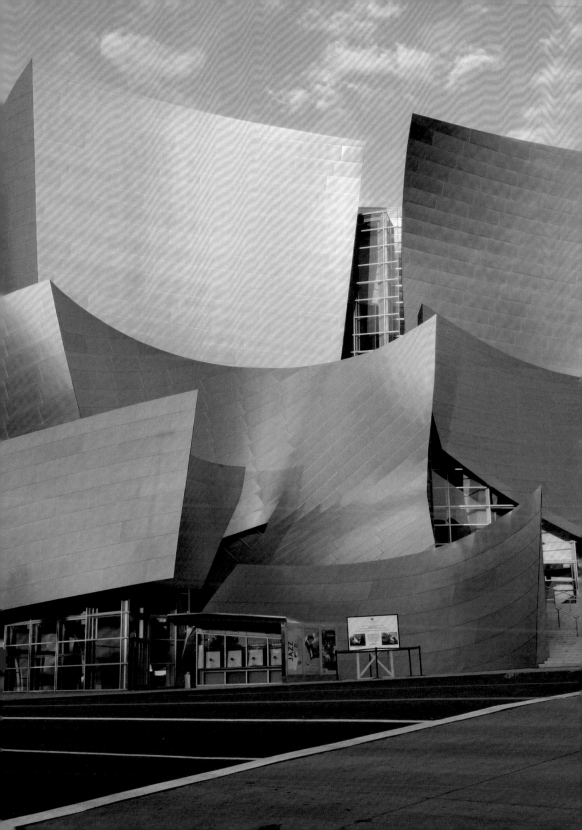

解構主義 | DECONSTRUCTIVISM

一種對抗，一種否定，一種實驗與挑戰。

時代背景

1968年，在那段社會科學統治一切的時間裡，有一群政治性格比前輩們來得激進的建築系學生，不小心和德希達（Jacque Derrida）巨著《論文字學》（De la Grammatologie, Les Éditions de Minuit, 1967）裡的「解構」觀念撞個正著。書中一頁接著一頁，淨是一些間斷、脫位、拆解、分離、失序、脫開等和「解除結構」有關的字眼，換句話說，是某種對建築的否定。既然德希達可以努力解構西方的本體論和形上學，那麼他們或許也可以解構建築；就算在現實中做不到，至少可以在知識上用教育、書寫或論述來實現？

二十年後，1988年，美國建築師菲利普・強生和馬克・維格利（Mark Wigley）在紐約現代美術館為一場名為《解構主義建築展》（Deconstructivist Architecture）舉行揭幕。五十六年前的1932年，強生也在同一地點籌劃過一場石破天驚的《現代建築展》。

《解構主義建築展》共有七位建築師參展：藍天組（Coop Himmelb(l)au）、彼得・艾斯曼（Peter Eisenman）、法蘭克・蓋瑞、札哈・哈蒂、雷姆・庫哈斯、丹尼爾・李伯斯金（Daniel Libeskind），以及伯納・初米。他們全讀過德希達，還有海德格（Heidegger）、德勒茲（Deleuze）和瓜達里（Guattari），也對阿蘭・巴迪烏（Alain Badiou）、賈克・洪席耶（Jacques Rancière）和彼得・斯洛特戴克（Peter Sloterdijk）充滿興趣。簡單說，這七位建築師都是理論家、作家和讀者，當時幾乎沒蓋過任何房子。他們設計的建築都是後來的事。

不過，當時的確有些案子可以看出，有一種建築語彙開始正面迎戰當前碰到的一些矛盾、兩難和衝突。這些計畫往往都伴隨著散發濃濃社會科學味的說明文本，不過它們顯然是受到其他學說的影響，尤其是俄國1920年代的構成主義，以及克勞德・巴宏（Claude Parent）和保羅・維希留（Paul Virilio）打破學術用語所提出的「傾斜功能」（oblique function）理論。

風格

於是我們看到空間敞開大門，歡迎技藝精湛的能人之士大展身手，我們呼吸到新鮮的氣息。當然，一切還在紙上談兵階段，但是這三大因素將在十年後具體落實。假如說，福克薩斯已經在1985年用義大利帕里亞諾體育館（Paliano gymnasium）的傾斜脫臼立面為解構主義拉開序幕，其他人也將透過各自青睞的破碎牆面、歪斜地板窗戶，以及重心不穩的柱子，把建築搞得令人頭昏眼花、搖搖晃晃、破破碎碎。

一種混血建築一通常歪七扭八，充滿切線或對角線，以及（假裝成）任意拼湊的砌塊。建築師用一個以上的軸線和透視點，拒絕傳統的對稱和直角，並縱容自己用各種結構手段實驗挑簷和懸臂樑。

代表建築

李伯斯金的柏林猶太博物館和曼徹斯特帝國戰爭博物館（Imperial War Museum North）；哈蒂的威爾維特拉消防站、倫敦水上運動中心（Aquatic Center）以及因斯布魯克（Innsbruck）纜車站；還有藍天組的俄亥俄州阿卡倫美術館（Akron Art Museum）和里昂合流博物館（Musée des Confluences），都是這類極不協調但亂中有序的建築範例。

就在極簡主義和高科技建築明顯受到電影和雕刻主導的同時，我們也可以信心滿滿地指出，平面線條在解構建築中顯現了它的價值。這些線條經常帶有尖銳、挑釁的味道，強調、凸顯出稜角過多的造形和爆裂的張力。

這些建築是單一、孤寂、「獨身」（bachelor）的個體，不需要貼合無縫地融入都市紋理，因為

帕里亞諾體育館 | 馬西米里亞諾・福克薩斯，義大利，1985。
似乎在1988年菲利普・強生提出「解構主義建築」這個名詞之前，福克薩斯就已經搶先發明了這種建築。

它們就像每個新紀元以及建築史上的每個轉捩時刻那樣，靠的不是神聖不可侵犯的融合統整，那只會讓它們逐漸走向平庸，它們靠的是對抗。

索菲・福路克（Sophie Flouquet）在2004年由Scala出版的《當代建築》（*L'Architecture contemporaine*）中，引用藍天組的一小段名言，聽起來像是試圖要為它下個定義：「我們的建築不是乖乖牌。它以黑豹穿越叢林之姿，走入都市空間。」

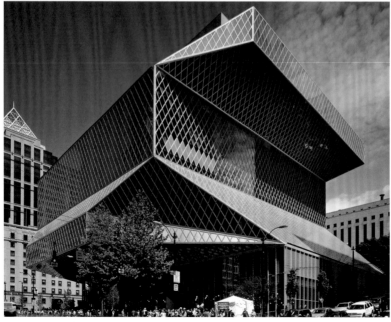

↑ **阿卡倫美術館** ｜藍天組，美國俄亥俄州，2006。
← **西雅圖中央圖書館** ｜雷姆・庫哈斯，美國，2004。
→ **太陽塔** ｜墨菲希斯（Morphosis），韓國首爾，1997。

綠建築 | shades of GREEN

生態意識與永續需求，一條沒有終點的旅程。

時代背景

1964年11月，擁有建築師、工程師、評論家和歷史學家頭銜的伯納・魯道夫斯基（Bernard Rudofsky），在紐約現代美術館籌劃了一場劃時代的展覽：《沒有建築師的建築》（Architecture without Architects），當年的展覽目錄如今可是一本難求。魯道夫斯基把焦點集中在數百年來非建築師設計的一些建築，集中在自發與建且技巧熟練的民宅建築。雖然綠建築的時代還沒來臨，但這場展覽有如一項啟示，一種覺醒。

展覽和目錄對於游牧建築、穴居住宅、吊腳樓、拱廊城市與村莊，做了令人震驚的全面介紹。內容包括一篇天然在地材料的辭彙表（木頭、竹子、草蓆、土壤、夯土等），分析自然的通風系統和光影效果，繪製某種裝置發明、代用品和偶然與必然的地圖，並特別介紹日本的超輕量住宅（為了因應地震頻繁的環境），馬利多貢族（Dogon）和新墨西哥霍皮族（Hopi）的峭壁屋，以及智利北部的地底城市，他們在黃土層中挖出地道，為上千萬人提供住處。總之，這場展覽開啟了一趟沒有終點的旅程，一條穿越過去卻處處都是驚人預兆的路途。

在今天這個世界正在經歷嚴重能源危機，地球暖化到危險程度，都會生活也因人口爆炸導致暴力激增的時代，永續發展已成為刻不容緩的迫切需求。我們的辭彙也跟著膨脹繁殖：永續建築、生態建築、綠建築一但這些名詞指的究竟是什麼，卻常常說不清楚。

關注「自然狀態」（naturalness）並不是什麼新鮮事。早在十九世紀，這類關懷就曾滋生出一大票「地域主義」（regionalist）風格，大多是些小布爾喬亞對貴族氣派的荒謬模仿，其中的許多怪癖，又在二十世紀追隨後現代主義和郊區化環境論者的作品中，借屍還魂。

不過，介於地域主義和後現代主義之間的現代時期，也曾孕育出一些貨真價實的環境建築先驅，努力想用不危害彼此的方式，把過去帶向進步。首開風氣的代表是萊特，他設計

← 長城腳下的竹屋 | 隈研吾，中國北京，2008。
→ 布宏利碼頭博物館 | 尚・努維，法國巴黎，2008。
綠建築？我們現在還處於胚胎階段，主要的心力大多集中在如何融入地景，例如隈研吾的北京竹屋，以及發展綠牆和綠屋頂，例如派崔克・布隆（Patrick Blanc）為巴黎布宏利碼頭博物館設計的這牆垂直花園，極為壯觀。

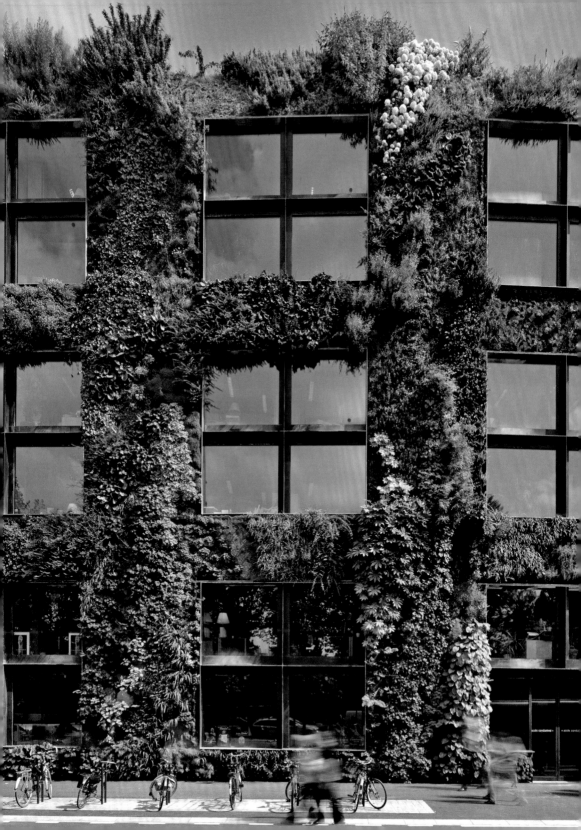

的賓州落水山莊（Fallingwater）和亞利桑那州西泰特臣學院（Taliesin West），全都實現了與自然共生的理念。與生態責任有關的部分，我們會想到芬蘭人阿爾瓦・阿爾托和他的瑪麗亞別墅（Villa Mairea）；綽號「場所精神」（genius loci）的挪威人斯維爾・費恩（Sverre Fehn）；有「森林建築師」稱號的巴西人荷塞・詹寧・卡爾達斯（José Zanine Caldas）；印度人柏克里希納・多西（Balkrishna Doshi）和他的印多爾（Indore）阿朗亞社區住宅（Aranya）；以嶄新方式使用未燒製土磚的埃及人哈珊・法提（Hassan Fathy）；墨西哥人路易斯・巴拉岡（Luis Barragán）和他十足純粹的繽紛建築，他的通風設計有很大一部分得歸功於西北非馬格雷布（Maghreb）地區的傳統住宅。

這張先驅名單肯定要加上義裔美籍建築師保羅・索列尼（Paolo Soleri）才稱得上完整，他於1962年在亞利桑那沙漠中央打造一座實驗城鎮阿科善提（Arcosanti），實踐他的有機「建築生態」（arcology）—建築與生態的嶄新縮寫。接著我們看到大膽的「空降城市」（Drop City），那是1965年設立於南科羅拉多的嬉痞社區，雖然壽命維持不到十年，但史蒂夫・貝爾（Steve Baer）在這裡以富勒的多面體圓頂為模型，發展出各種變體。

風格

目前，生態意識和永續需求都是熱門話題。地熱、太陽能、風、空氣等能源管理、雨水回收，以及在建築物內外運用植栽，全都是議程上的重要事項。利用可回收、可重複使用的材料和太陽光電微型設備的情況也正在快速成長。不過，這些趨勢已經形成某種永續建築的「風格」了嗎？

是的，確實有些風格形成了，而它們的開山始祖（這裡指的是當代建築的範圍）當然是皮亞諾的諾美亞樓包屋文化中心。建築師在這塊介於潟湖與紅樹林沼澤之間的翠綠心臟地帶，從傳統汲取靈感，但避開一切模仿手法，盡情利用所有可以取得的自然資源。

代表建築

這個領域的先頭部隊是北方國家和英美兩國。例如芬蘭人歐拉米・哥波南（Olavi Koponen）興建的雲杉和落葉松住宅；馬丁・勞赫（Martin Rauch）在奧地利胥林斯（Schlins）興建的土屋；莎拉・衛格斯沃斯和傑瑞米・提爾用麥稈在倫敦蓋的房子；以及最重要的，澳洲建築師格蘭・穆卡特（Glenn Murcutt）設計的住宅，靈感來自原住民的思想和農業建築。日本當然沒放棄傳統的抗震做法，甚至連安藤忠雄也義無反顧地投入其中，用他設計的水博物館和木博物館與周遭地景進行對話。

1998年，由捷克建築師楊・卡普利茨基（Jan Kaplický）和英國建築師阿曼達・萊維特（Amanda Levete）組成的「未來系統」工作室，在威爾斯面對大海的泥炭沼地上建了一棟隱身屋，以精采萬分的手法，演練如何侵入地景然後在其中消失。十年後，法國建築師多明尼克・佩侯也把氣勢宏偉的梨花女子大學（Ewha Women's University）埋入首爾地底，做法相當類似，但這回的背景換成了大都會。

就這麼一次，地理似乎打敗了歷史。

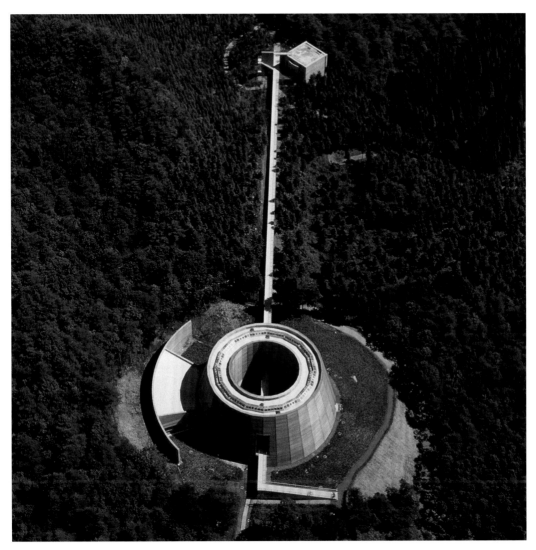

↑**木博物館** ｜ 安藤忠雄，日本兵庫縣，1991。
←**印度套房住宅** ｜ 奇特拉‧維西瓦那特（Chitra
Vishwanath），用未燒製土磚建造的套房住
宅，印度邦加羅爾，2003。
→**私人住宅** ｜ 未來系統工作室，英國威爾斯，
1998。

融入、傳統、埋藏：建築生態學的幾項要素。

主題變奏曲 | VARIATIONS on a theme

風格上的堅持，觀念的極致，為執念打造實體。

時代背景／風格

創新建築師就和所有藝術家、作家、音樂家和電影導演一樣，會有一種風格上的堅持。這裡說的是堅持，可不是「怪癖」，後者只會洩漏你缺乏真正的風格。

他們利用這些風格上的堅持，將觀念或想法延伸到極致，發揮到極限。拒絕換湯不換藥，拒絕向潮流妥協，拒絕局限於某種特定的「模樣」；最好還能為夢想畫出形狀，為執念打造實體。

哲學家米歇·德·塞圖（Michel de Certeau）說得好：「教人念念難忘的，或許是那些可以夢想的地方。」真正的建築師會作夢。因為他們作夢，他們餵養了我們的記憶。建築就像執念。是不惜任何代價一定要表達的東西；是遠比營建和建物本身多很多的東西。否則，我們該如何「解讀」那些反覆出現在某些建築師作品中的回返、共鳴和死灰復燃，而且它們似乎每一次都承諾著一場新的冒險，一個嶄新起點。

代表建築

柯比意的各種「光輝城市」就是活生生的例子。還有庫哈斯的艾瓦別墅和勒莫瓦別墅（Lemoine villas）。波宗巴克的巴黎音樂城和里約熱內盧音樂城（Cidade da Música）；邁爾的巴塞隆納當代美術館和巴黎的運河公司總部（Canal+headquarters）；努維的巴黎阿拉伯文化中心和卡地亞基金會（Fondation Cartier）；蓋瑞的畢爾包古根漢和阿拉瓦（Alava）的里斯卡侯爵酒莊飯店（Marqués de Riscal Hotel）；李伯斯金在柏林猶太博物館的破碎線條和在倫敦維多利亞暨亞伯特博物館增建案的螺旋；佩侯的柏林自行車比賽場和奧運游泳池，還有馬德里的奧運網球中心魔力盒球場（Caja Mágica）；艾索普的倫敦佩坎圖書館（Peckham Library）和多

倫多的安大略藝術設計學院（Ontario College of Art & Design）；以及赫佐格與德默隆二人組的兩座體育館－慕尼黑的安聯足球場（Allianz Arena）和北京的「鳥巢」。

同樣的範例還有法裔瑞士建築師初米，對他而言，「介於之間」（介於空間和殼層之間）的現象是最重要的。他在盧昂（Rouen）與利摩日（Limoges）先後贏得兩座天頂音樂廳（Zénith）的競圖，一種新音樂專屬的演奏廳。盧昂和利摩日兩地的設計除了牆面與屋頂全都連成一氣，無法區隔之外，也都是在一個殼層外面又圈了一層。二鞘，雙殼。兩座音樂廳的內層都是水泥殼，圈住觀眾席和舞台。外層部分盧昂是金屬殼，利摩日是木頭殼，同時扮演圍牆和造形的角色，並對聲響與氣候條件提出解決之道。民眾就在這兩個殼層「之間」流動，音樂之外的活動也在此上演，將動感擴散到整棟建築物。兩座音樂廳有同樣的平面，同樣的大小（都可容納七千名觀眾）。初米遵照同樣的空間概念，運用同樣的建築語彙，處理同樣的技術和機械規格。

兩者都座落在城市郊區，但盧昂的天頂是位於一座廢棄機場的最高點，該地正逐漸升級為工商業區；利摩日的天頂則是緊挨著一大片茂密森林，周圍是繁花盛開的遼闊草地。在盧昂這塊礦產世界中，金屬是王。在利摩日的鄉野天地裡，則是木頭至上。在這兩個案子，初米用完全不同的音色訴說同樣的故事，但都讓聽眾又驚又喜。在冬天的冷光中，或夏日的眩目烈陽下，感覺都是一樣的。像是被一股結實的能量、一團冷凝的物質，迎面撞擊。如同山繆·貝克特（Samuel Beckett）說的：「在我們同時擁有黑暗與光亮的地方，我們也有了莫名難解。」

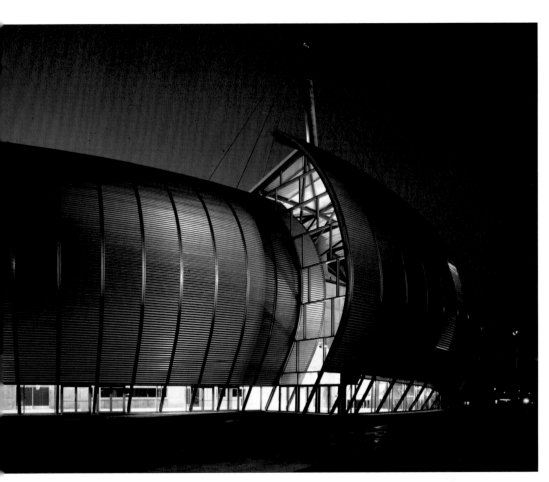

↗ **盧昂天頂音樂廳**｜伯
納‧初米，法國，2000。
→ **利摩日天頂音樂廳**｜伯
納‧初米，法國，2007。
兩則一模一樣的描述。兩
種類似的反應。兩樣不同
的材料。主題變奏曲。

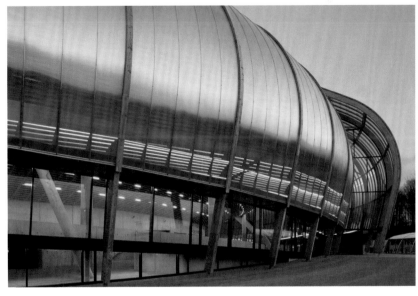

雞生蛋？蛋生雞？

不同形式的彼此對話，相互呼應，道出時代的真實樣貌。

在2004年底到2005年初，相隔不過幾個月，有兩座嶄新高塔聳入歐洲雲霄。第一座在倫敦，第二座在巴塞隆納，前者是諾曼・佛斯特設計的，後者是尚・努維。不管是形狀、量體和紋理，相似指數都很嚇人，兩座看起來都很像散居在查德和喀麥隆北部、飼養小馬維生的馬斯岡人（Musgum），用草和泥土蓋成的肋狀結構子彈形小屋。也都讓我們忍不住聯起起喬治・梅里葉（George Méliès）《月球之旅》（*A Trip to the Moon*, 1902）電影裡的火箭。

佛斯特的瑞士再保險大樓（Swiss Re Building）共計四十一層，暱稱「小黃瓜」，從倫敦市的心臟地帶直飛沖天，高180公尺。它被認為是英國第一座生態摩天大樓，符合空氣力學的造形意味著大樓通風系統完全由風力控制，由氣象台負責窗戶的開關。裡頭只有十八個汽車車位，但有一大塊空間供腳踏車停放，藉此凸顯它的生態認證。這棟大樓距離理察・羅傑斯的勞埃保險大樓只有一箭之遙，立面是螺旋狀，第三十八層樓有好幾家私人經營的餐廳，提供俯瞰倫敦的絕佳視野。大樓底層，有英國藝術家伊恩・漢米爾頓・芬利（Ian Hamilton Finlay）設計的阿卡底亞花園（Acadian Garden），美麗驚人。

努維的阿格巴塔（Torre Agbar），綽號「飛彈」，從光榮廣場（Plaça de les Glòries Catalanes）數碼外的迪亞哥那大道（Avenida Diagonal）上發射，高145公尺，三十八層樓。太陽能發電，會隨著春分秋分有規律地顫動；最重要的是，它是向水致敬，根據建築師的說法，它像是「從地洞中奔湧而出的一座流動量體，一道壓力經過計算而且恆久不變的間歇泉」。平滑無縫、冷顫透明的表面，在在強調出水的指涉。燈光藝術家與專業技師楊・凱薩利，透過用六萬片透明玻璃組成的皮層，將阿格巴塔轉化成有脈搏的圖騰柱，會根據月份、日期和時刻變換顏色。一座燈光之塔，一座影像之塔，演出事物和感知的無常本質。

這兩座高塔如此相似，卻又非常不同。由於建造時間只差幾個月，因此常變成人們找碴的話題，爭論到底誰是雞、誰是蛋。不過這類抬槓毫無意義，畢竟像這樣規模驚人的案子，根本不可能在短短幾個月內說改就改。從決定興建到分析預算、勘測土地、規劃發展、營建招標，到建築師提出願景和技術規範，乃至開發和建造本身，都得花上好幾年的時間。就算一切順利，最起碼也要四年。因此，根本沒辦法說，究竟是誰先「設計」。

當想法浮現也有實踐的可能，當條件對了，需要的技術也有了，當時代精神和視覺教育又正好合拍同調時，我們就會看到不同的形式彼此對話、相互呼應，表現出我們這個時代的真實樣貌。

→ **瑞士再保險大樓** | 諾曼・佛斯特，英國倫敦，2004。
→→ **阿格巴塔** | 尚・努維，西班牙巴塞隆納，2005。

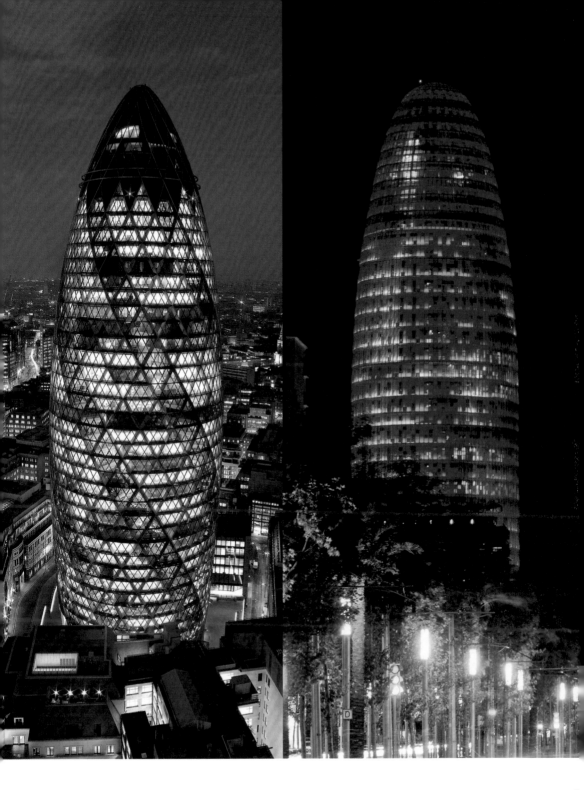

住宅的今與昔

Collective or individual?

集合住宅 │ COLLECTIVE HOUSING

快速擁擠的今日城市，越見驚喜的創新因應。

1630年時，基督教王國和「文明世界」的首府羅馬，只是義大利的第四大城，人口少於那不勒斯、巴勒摩和威尼斯。羅馬儘管華麗氣派，宗教和世俗廟宇四處林立，實際上卻是人口日漸流失。甚至連來羅馬參加比賽、慶典和遊行的民眾，經過最熱鬧的柯索大街（Corso）時，都可看到建築立面上垂掛了一堆看板，用花邊字體寫著：「出租」二字！大都會的人口增減並不是什麼新鮮事，只不過這兩百年來，趨勢似乎出現逆轉，近二十年來速度尤其驚人，今日城市正在面對愈來愈嚴重的過度擁擠問題。

都市計畫的鼻祖

以往，情況很清楚。都會紋理劃分成「上層」和「下層」兩大區塊。一邊是宮殿，另一邊是貧民窟。然後，喬治‧尤金‧歐斯曼（Georges-Eugène Haussmann）出現了，拿破崙三世在1853年指定他出任塞納省省長，他決定根據烏托邦願景重新改造巴黎，把秩序帶入混亂失序之地。

這裡的秩序當然是社會性的，包括對抗大都會的骯髒、不衛生、流行病和驚人死亡率等種種惡疾，但這裡的秩序也有其政治、經濟和軍事層面：在政治上，希望將巴黎改造成帝國權力的「展示櫃」，在經濟用意上，可以激起一波投資和投機浪潮，而在軍事目的上，有鑑於1830和1848年的革命記憶猶新，寬闊筆直的大道可以在暴動發生時，方便騎兵衝鋒和大砲轟炸。

歐斯曼制定合理的城市規劃條例重整街道、提供自來水、改善公共衛生，並強制規定新的建築風格，打造我們今日熟知的都會主義，並將這個模型輸出到世界各地—當然有各種調整版本。

卡爾‧菲德列克‧辛克爾（Karl Friedrich Schinkel）則是在柏林執行一項截然不同的建築規劃，他以希臘古典建築為出發點，相對於法國顯赫的「羅馬」品味，然後界定出基座、簷口和閣樓的「三段式法則」，直到今天依然很有影響力。在紐約，合理化精神沿著筆直街道前進，不過這裡是由經濟（土地、利率、經常性開支等）主宰一切，和風格無關。

柯比意的光輝城市

進入二十世紀，法國在集合住宅領域不斷推陳出新。二次大戰一結束，緊急重建計畫隨即丟出一堆低樓層和高樓層的住宅。

面對集合住宅這個問題，柯比意同時從都會和建築這兩個面向，提出新的回應之道。打從1945年開始，他就不斷鑽研一種創新又前衛的垂直花園城市模型，將獨立的建築群插入集體的結構當中，讓個體與群體得以保持平衡。他根據這個模型設計出一種都市物件，既不是摩天大樓也不是公寓大廈，而是由1600位居民所組成的社會單位，分住在23種型式的337戶住宅中，在柯比意看來，這是非常理想的大小。

在這個社區裡，應該要有一間幼稚園，一間體育館，一間旅館，若干商店和辦公室。這類集合住宅首先於1952年在馬賽誕生，取名「光輝城市」，但很快就被居民改為「瘋子之家」（maison du fada），今日已成為馬賽城的驕傲和喜悅，列入歷史建築的名單。其他四座集合住宅陸續在荷濟（Rezé, 1955）、柏林（1957）、布希里（Briey, 1960）和菲米尼維爾（Firminy-Vert, 1969）興建。1968年前，再沒出現過類似的創新模型。

法國其他著名的集合住宅

尚‧何諾迪（Jean Renaudie）在巴黎近郊伊夫里鎮（Ivry-sur-Seine）興建的社會住宅，激進指數和慷慨程度都很驚人：混凝土，銳角造形，綠色植栽像瀑布一樣從每戶住宅的前陽台層層流瀉，居民可以沿著露台通行，還有各式各樣的功能——一種嶄新的世界觀，企圖利用社會住宅來終結不公不義，把「過去變成一塊白板」。

← ↓光輝城市住宅｜柯比意，法國馬賽，1952。

十一年後，1979年，克里斯蒂安·德·波宗巴克在巴黎完成了一項住宅建築群計畫，名為「高形」（Hautes Formes），巧妙地將城市景觀分成七個小建築群，用迴廊和柱廊繞著一條開放性通道和一座安靜小廣場串聯起來，沐浴在陽光中。建築師運用量體和韻律、線條和孔隙，創造出一種關係和張力，讓個別元素彼此結合，並在都會紋理中冷不防打造出一個「轟動街區」（blocks of sensation）。三十年來，世界各地的建築師絡繹不絕前來造訪這座精采範例，學習如何讓日光在都會住宅中自由穿透。

在巴黎，我們陸續看到各式各樣的建築語彙出現，致力為集合住宅賦予坦率直接的表情和最高的功能性。例如菲德列克·波黑勒（Frédéric Borel）在貝勒維爾（Belleville, 1983）、歐博孔夫（Oberkampf, 1990）和貝勒波荷（Pelleport, 1999）樹立的不規則線條和活潑輪廓；福克薩斯在坎地計畫掀起的巴洛克波浪；愛都華·方索瓦（Édouard François）用陽台和上面的花盆與抽芽竹子打造而成的「花塔」（Tower Flower, 2004）；赫佐格與德默隆二人組以激進手法在蒙帕拿斯（Montparnasse, 2000）後方玩弄金屬；

貝克曼和恩提貝則是為塞納河畔的混凝土住宅漆上精心調配的巧克力色和金黃色，宛如一座銅製紀念碑在貼上金箔裝飾的地方閃閃發亮。同一時期，尚·努維1987年在尼姆提出一項由114間公寓組成的訥摩蘇（Nemausus）住宅案，活似一隻雄踞在柱椿上的高科技怪獸。這裡的停車位不是埋在地下，而是設置在建築物下方的開放空地。節省下的空間讓建築師可以擴大表面積，讓這項社會住宅計畫更接近上市住宅的標準。柱椿設計還有更為實務層面的考量，可以避開維斯特雷河（River Vistre）的洪水災害。

↓ **高形街集合住宅**｜克里斯蒂安·德·波宗巴克，法國巴黎，1979。
← **社會住宅計畫**｜尚·何諾迪，法國伊夫里鎮，1975。
→ **集合住宅**｜貝克曼和恩提貝，法國巴黎，2009。

集合住宅在世界遍地開花

在世界各地，有愈來愈多集合住宅方案，致力於提高公共計畫的建築品質。

在邁阿密，「建築興奮劑事務所」（Arquitectonica group）設計的亞特蘭提斯集合公寓（Altantis Condominium, 1982），透過充滿想像力的色彩運用和一個大開口，把天空帶入建築之中。2003年，在阿姆斯特丹港口區，MVRDV團隊建了一座筒倉壩（Silodam），一棟矗立在柱樁上的十層樓建築，材料和顏色都很像疊得密密實實的船運貨櫃塔，最上方有一座柚木天台，模擬船的甲板。2005年在荷蘭的哈澤恩（Huizen），努特林斯與李戴克（Neutelings Riedijk）真的在水上蓋了五棟住宅，並包上一片片銀色金屬板，一副準備啟航的模樣。同一年，

在德國迷人的歷史小村傑恩豪森（Ge Inhausen），西費特與史塔克曼（Seifert and Stöckmann）用白色鋁皮把傳統造型的房子整個包裹起來，牆面和屋頂連成一氣，高5公尺；22平方公尺的客廳架設在滑軌上，可以從建築兩邊噴出，搖身變為露天陽台。

2003年，在紐約下東城包里街（Bowery）拐角附近，一個磚塊稱王、直線稱霸的地區，伯納·初米放入一棟玻璃外殼、藍色調的房子，取名為「藍」，以歪七扭八的造形，融合了活力和解構。

有人說，城市的藝術是在歷史長河中逐漸發展成形的思想。有鑑於本世紀驚人的都會集中現象，未來肯定會有更多的驚喜等著我們。

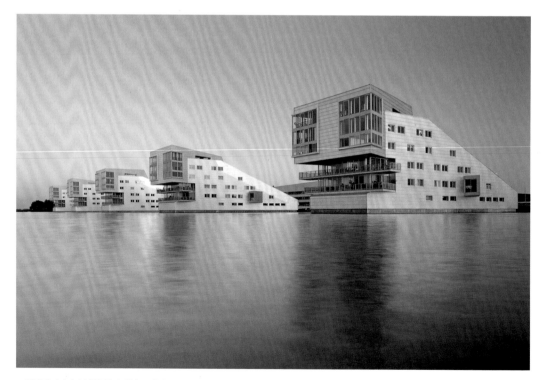

↑ **湖畔住宅**｜努特林斯與李戴克，荷蘭哈澤恩，2003。
→ **亞特蘭提斯集合公寓**｜建築興奮劑事務所，美國邁阿密，1982。

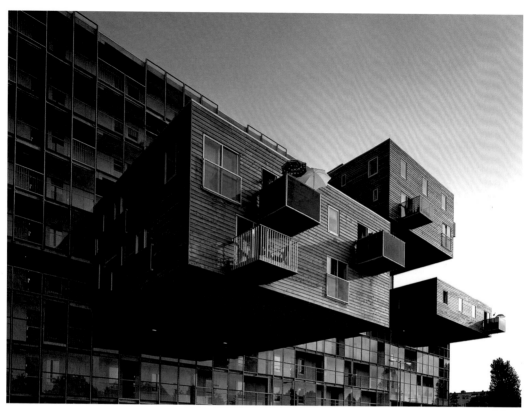

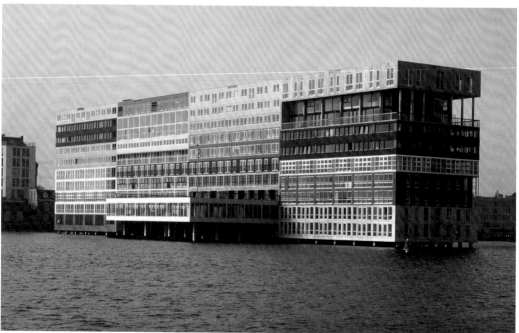

↑「藍」集合公寓｜伯納‧初米，美國紐約，2009。

↖ **WoZoCo老人集合住宅**｜MVRDV團隊，荷蘭歐斯多普（Osdorp），1997。

← **筒倉壩公寓**｜MVRDV，荷蘭阿姆斯特丹，2003。

MVRDV這個以諷刺幽默見長的荷蘭建築師團體，總是讓我們驚喜連連，房子一抽屜，房子一貨櫃，房子一視點，想像無邊無際。

劃時代的個人住宅計畫 | HOUSING

獨特需求開創新途，小典範也能變成大傑作。

　　我當然很樂意描繪、介紹、分析二十世紀所有劃時代的個人住宅計畫，可惜一本書的篇幅絕對容納不下。不過無論如何，我還是不得不提其中最重要的幾件傑作，例如魯道夫·辛德勒（Rudolf Schindler）在洛杉磯的金斯路自宅（Kings Road House, 1922），格利特·瑞特維爾德在烏特勒（Utrecht）的支施洛德之家（Schröder House, 1924），羅伯·馬列史蒂馮斯在伊耶荷（Hyères）的諾阿伊別墅（Villa Noailles, 1925），柯比意在沃克黑松的史坦別墅（1926），阿道夫·魯斯在布拉格的慕勒別墅（Villa Müller, 1930），路易斯·巴拉岡在墨西哥市的巴拉岡自宅（1948），以及密斯凡德羅在伊利諾州普拉諾（Plano）的法恩沃斯之家（Farnsworth House, 1951）。

1. 約瑟夫·霍夫曼的斯托克雷特大宅

　　二十世紀初，奧地利建築師約瑟夫·霍夫曼（Josef Hofmann）在布魯塞爾設計的斯托克雷特大宅（Stoclet House），1911年竣工。根據建築師的說法，這個構想是一件「總體藝術品」，參與的藝術家還包括古斯塔夫·克林姆（Gustav Klimt）、費南·克諾普夫（Fernand Khnopff）等人。這棟大宅不只和過去一刀兩斷，還在新藝術的譫妄造形中，宣告立體派和裝飾藝術已經降臨。這棟前現代時期的傑作，將繼續影響各式各樣的建築師，包括馬列史蒂馮斯、保羅·普瓦黑（Paul Poiret）和賈克艾彌爾·胡曼（Jacques-Émile Ruhlmann）。

2. 夏侯的玻璃宅邸

　　1931年，巴黎聖傑曼區的一棟玻璃屋掀起強烈衝擊，那是皮耶·夏侯（Pierre Chareau）為達薩斯醫生（Dr. Dalsace）興建的住宅。這位醫生買了位於方庭後方的一棟宅邸，但不包括頂樓，因為住在裡頭的老太太不願割愛。沒差！夏侯把頂樓以下的部分全部挖空，嵌入一棟超乎想像的現代住宅。面對方庭的部分是一道令人印象深刻的立面，用比例和諧的金屬網柵圈住一塊塊玻璃磚，後門則是通向一座預料之外的漂亮花園。

斯托克雷特大宅 | 約瑟夫·霍夫曼，比利時布魯塞爾，1911。

玻璃宅邸｜皮耶・夏侯，法國巴黎，1932。

3. 阿爾托的瑪麗亞別墅

過沒多久，就在二次大戰爆發前夕的1939年，接連在光天化日之下目睹兩件奇蹟。阿爾瓦·阿爾托在芬蘭的諾馬庫（Noormarkku）蓋了一棟沉靜非凡的瑪麗亞別墅，和北歐的許多貴族宅邸一樣，採用L形平面，將會客處與私人空間區隔開來。

4. 萊特的落水山莊

同一年，法蘭克·洛伊·萊特在賓州的米爾魯恩（Mill Run）完成落水山莊，許多人公認那是他的最佳作品。整棟建築矗立在密林深處，萊特以看似混亂的方式堆疊石塊，讓山莊懸浮在終年流瀉的瀑布之上，戲劇效果前所未見。

5. 經濟實惠的功能性住宅

二次大戰步入尾聲之際，洛杉磯受人崇敬的《藝術與建築》（*Arts and Architecture*）雜誌主編約翰·伊坦沙（John Entenza），察覺到人口暴增潮即將來臨，於是推出一項「住宅案例研究」（Case Study House）專案，說服許多卓越出眾的建築師，包括：克雷格·艾伍德（Craig Ellwood）、皮耶·柯尼格（Pierre Koenig）、理

↑ **瑪麗亞別墅** | 阿爾瓦·阿爾托，芬蘭諾馬庫，1939。
→ **落水山莊** | 法蘭克·洛伊·萊特，美國米爾魯恩，1939。
↘ **玻璃屋** | 菲利普·強生，美國紐坎南，1949。

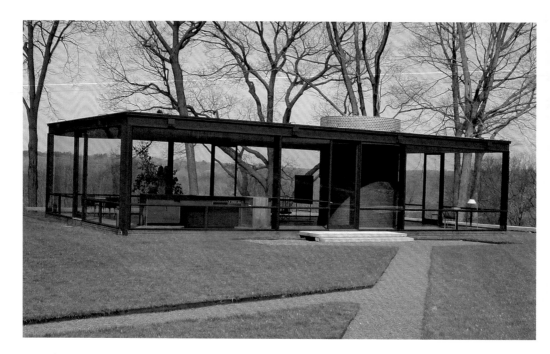

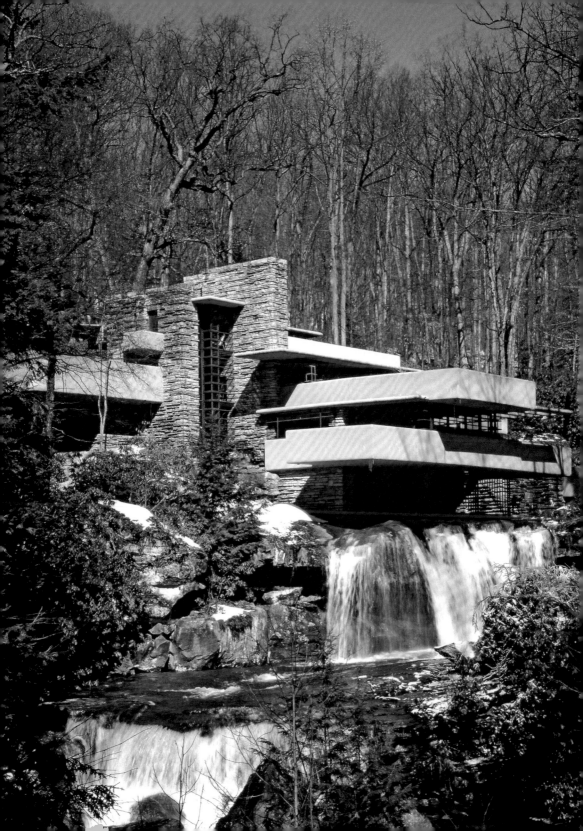

查‧努特拉（Richard Neutra）、耶洛‧沙利南（Eero Saarinen），以及拉菲爾‧索尼亞諾（Raphaël Soriano）等人，為經濟實惠的功能性住宅設計可以複製使用的樣板。1945至1966年間，總共提出三十六件模型，其中之一是1949年由查爾斯和蕾‧伊姆斯夫婦設計的，利用永遠年輕的極簡主義打造出一般人可以負擔的範例。伊姆斯夫婦的家就是根據這個模型興建而成。

6. 菲利普‧強生的玻璃屋

1949年，輪到菲利普‧強生上場，他以位於康乃狄克州紐坎南（New Cannan）的玻璃屋（Glass House），把絕對極簡主義的優點窮究到極限，不過在這個案子裡，沒有任何經濟考量。這個通體透明到教人咋舌的玻璃方盒子，像個吸睛美人般，隱藏在如夢似幻的起伏田野中。山坡下的池塘旁邊有一座寺廟，和現代性毫無關聯，不過山上倒是有一座地底博物館（強生是紐約現代美術館建築部門的負責人，也是現代藝術的一位大收藏家）順著山坡開鑿出來。

7. 私宅建築的探險故事未完

戰爭常常打斷正在進行的計畫。1937年，柯比

意已經在訥伊（Neuilly）為安德列‧喬奧（André Jaoul）和他的兒子米歇設計兩棟雙聯式住宅，但一直要到1955年才終於完工，對他而言，這個案子的語彙頗不尋常，因為這棟磚塊混凝土的喬奧宅邸（已被列為歷史建築），竟然有拱頂和承重牆。

故事繼續延伸，這裡那裡，總是有私人住宅的需求如雨後春筍般冒出，讓建築師有機會規劃、實驗、創新和突破，因為不管預算如何，私人委託案總是比公家和純理論性的案子更能提供寬廣的範圍，讓建築師在其中探險。

偶爾，也會有些作品是為了讚頌記憶（理查‧邁爾對柯比意）、精準（雷姆‧庫哈斯）、日光（魯狄‧李西歐提）、輕盈（坂茂）、生態（格蘭‧穆卡特）、隱匿（未來系統）或「非標準」（方斯華‧侯許〔François Roche〕）。與此同時，日本那些因為空間不足和人口爆炸而感到窒息的巨型大都會，則是培養出一種可以在都會紋理的細小褶縫中插入小型住宅的獨特能力，這些小典範也能變成真正的大傑作。

↑ **勒哥夫之家（Le Goff House）**｜魯狄‧李西歐提，法國馬賽，1999。

→ **巴哈克之家（Barak House）**｜R&Sie，法國索米耶荷（Sommières），2001。

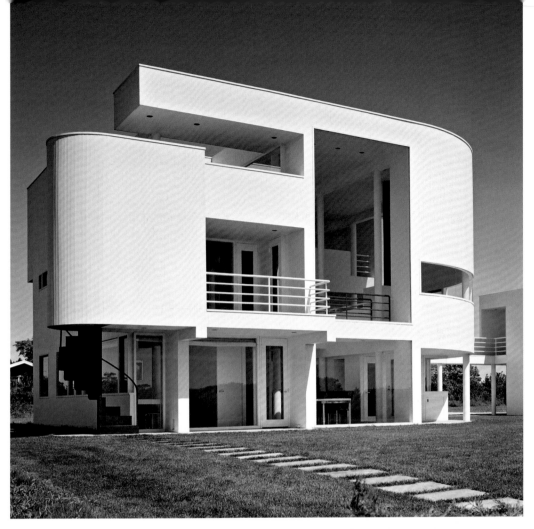

↑ 薩茲曼宅（Salzman House）｜理察・邁爾，美國東漢普頓，1969。

← 拉塔皮之家（Latapie House）｜拉卡東─瓦薩勒，法國弗瓦哈克（Floirac），1993。

各自激進：魯狄・李西歐提和方斯華・侯許（R&Sie）不管在立場或做法上，都是法國當代建築界的兩位重要人物，值得密切注意。另外，拉卡東─瓦薩勒雙人組和理察・邁爾，則是代表兩種世界觀和兩種經濟，甚至在政治和現實上都有天壤之別。

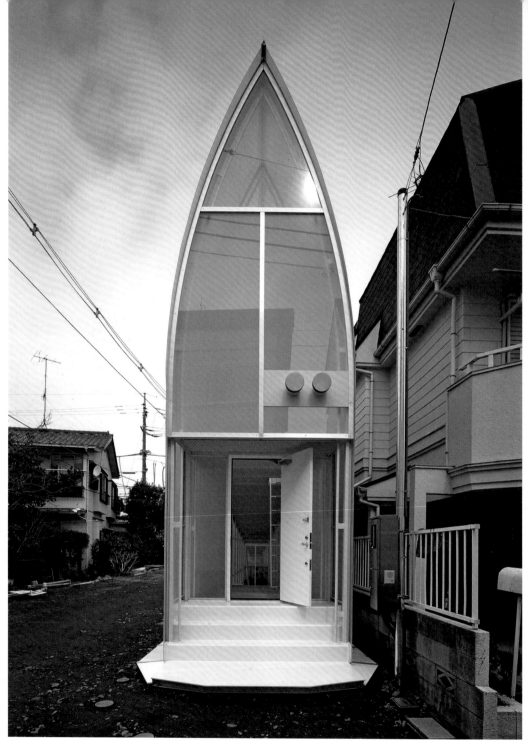

↑ **幸運水滴屋（Lucky Drops House）** ｜ 天工人事務所，日本東京，2005。
→ **帷幕牆住宅（Curtain Wall House）** ｜ 坂茂，日本東京，1995。

當代建築的新文化

Culture, you say?

又是文化……

千百年來，政治、經濟、軍事和宗教當權者，都習慣透過建築以石頭傳達訊息。建築與權力之間的這種辯證，最典型也最精采的範例，當然是羅馬的麥迪奇別墅（Villa Medici）。十六世紀中葉，由喬凡尼·李皮（Giovanni Lippi）和兒子安尼拔（Annibale）興建於品奇歐山丘（Pincio Hill），這棟建築同時有兩張臉孔。面對羅馬這座永恆之城（Eternal City）的那張臉，嚴峻、剛強、黑暗、不討喜、近乎冷酷，目的是要展現佛羅倫斯的軍事勢力，當然也就是政治勢力。那張臉似乎在說：「別惹我！」不過，就跟古羅馬的雙面神雅努斯（Janus）一樣，面向繁茂花園的那一張臉，則是截然不同的表情，纖麗優美、精雕細琢、充滿律動，真誠、陽光，向羅馬誇耀佛羅倫斯的知識和藝術光華。兜了一圈之後，這兩張臉要說的原來是同一件事。

近幾十年來，當權者漸漸放棄建築和實物，把心力集中在更富流動性的管道，例如傳播、大眾媒體和網際網路。也就是說，改用變動而非穩定的語言。

不過，建築也在這段期間得到新領域的關注，不論穿的是文化、商業或運動的外衣，重點都是為了「傳達」，為了符合我們這個「休閒時代」（age of leisure）和「奇觀社會」（society of the spectacle）的典型特色。在文化面，建築有所謂的「3M」：博物館（museums）、多媒體圖書館（multimedia libraries）和音樂中心（music）；外加兩大趨勢：原創設計和舊建築改造。

博物館 | MUSEUMS

多元多樣的計畫，讓博物館傳統變得更加豐富。

最近三十幾年，建築創意繁榮發達而且百花齊放，包括高科技的龐畢度中心、妹島西澤事務所以極簡主義設計的紐約新博物館、蓋瑞採用新巴洛克風格的畢爾包古根漢美術館、李伯斯金運用解構主義的柏林猶太博物館，還有努維位於巴黎布的宏利碼頭博物館等。這些博物館除了容納收藏品以及各種常設和臨時展覽之外，還包括面積相等甚至更大的公共活動場所、公眾服務部門，以及相關商店（咖啡館、餐廳、書店、衍生精品店）。多元多樣的種種計畫讓博物館傳統變得更加豐富，也都提出各自不同的解決方案。

於是我們看到，馬西雅和圖儂（Mansilla and Tuñón）在西班牙萊昂（León）設計的卡斯提爾和萊昂當代美術館（Museo de Arte Contemporáneo de Castilla y León），色彩繽紛的牆面似乎是和當地那座哥德大教堂的彩繪玻璃和炫目濕壁畫呼應共鳴。在馬德里，尚·努維在索菲亞皇后藝術中心（Museo Reina Sofía）的三

棟建築、露天階梯式看台和原本就存在的中庭上方，罩了一個超巨大的懸吊式滑翔機，讓博物館的表面積倍增。這項設計散發著昂揚精神，彷彿隨時準備乘著非洲之風展翅翱翔。

伯納·初米讓雅典的衛城博物館（Acropolis Museum）完全對準從岩盤頂上俯瞰它的神殿。進入博物館時，民眾會踩在玻璃地板上，凝視博物館下方巨大的挖掘遺址。歐笛勒·德克興建羅馬當代美術館（MACRO）時，採取過度緊張的（hypertension）策略用以和這座巴洛克城市抗衡。克里斯蒂安·德·波宗巴克為比利時新盧汶（Louvain-la-Neuve）的艾爾吉博物館（Musée Hergé）[1] 設計的立面，像是從漫畫書中割下來一格內容。

至於更新和重建部分，第一傑作當然是赫佐格與德默隆二人組把倫敦泰晤士河畔原本由蓋爾斯·吉伯特·史考特（Giles Gilbert Scott）一倫敦的招牌紅色電話亭，也是出自他的手筆一設計的發電廠，變身為泰德當代美術館（Tate Modern）。他倆把高達35公尺的巨大渦輪室改造成令人目眩神迷的中庭，鍋爐室則區分成七個樓層，做為展覽廳、咖啡館、餐廳和書店。

同樣的，在德國的魯爾（Ruhr）和比利時的瓦隆尼亞（Wallonia），廢棄的採礦廠和煉鋼廠，創造出一塊需要推動的棕色地帶[2]。和畢爾包一樣，這需要透過拓展文化來達

魯爾博物館 | 雷姆·庫哈斯，德國埃森，2006。一個更新重建的精采範例。

註1 | 艾爾吉是漫畫《丁丁歷險記》的作者，這座博物館是為了紀念他而興建。
註2 | 棕色地帶指的是過去有過污染工廠的所在地。

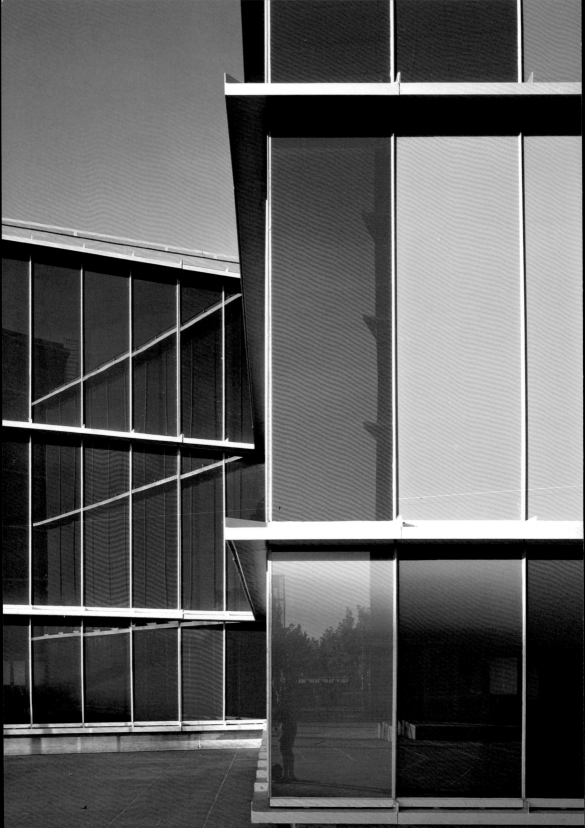

成。比利時的當代藝術博物館（Musée du Grand-Hornu）是皮耶·艾布朗克（Pierre Hebbelinck）在比利時埃諾區（Hainaut）為一處大型礦場所進行的更新和重建計畫，就是最好的範例之一；庫哈斯位於埃森（Essen）的魯爾博物館更是教人印象深刻，他利用該處的驚人空間和量體，為參觀者雕鑿出各種精心規劃的旅遊路線。

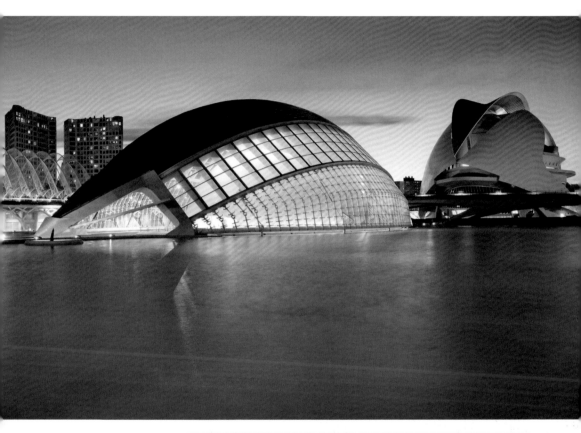

↑**科學館、天文館和歌劇院**｜聖地牙哥·卡拉特拉瓦，西班牙瓦倫西亞，2006。
→**里耳美術館擴建案**｜伊波斯—薇達爾事務所，法國，1997。
←**卡斯提爾和萊昂當代美術館**｜馬西雅和圖農，西班牙萊昂，2004。

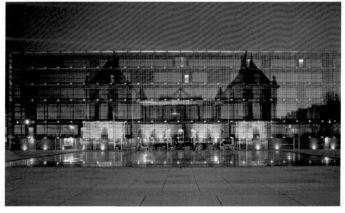

多媒體圖書館 | MULTIMEDIA LIBRARIES

結合多樣性的文化活動與多元性閱讀。

同樣的情況也適用於多媒體圖書館，這類建築結合了多樣性的文化活動（展覽、音樂會、表演或影片放映）與多元性的閱讀（紙面或電腦），加上各種類型的工作室。規模通常不大，但可以很引人注目。

馬西米里亞諾・福克薩斯在南特附近的荷濟建立多媒體中心（Médiathèque），蓋了兩座極端對比的平行六邊體，一座是淺色的平滑混凝土，另一座是生了銅綠的黑鋅材質；前者直立，後者傾斜，用一條玻璃斷層線將兩者串聯起來；是一個製造緊張、神祕、對抗和誘惑的結構。但這種緊張感和倫敦最粗野的佩坎區不同，威廉・艾索普在那裡蓋了一座佩坎圖書館（Peckham Library），是一個側轉九十度的L形（代表Library？）用柱子和非常異質性的材料與顏色所構成的搖晃立面，營造出一種奇特的氛圍感。

另一個怪東西座落在華盛頓州的西雅圖，雷姆・庫哈斯用超大型的鋼網和玻璃皮層圍出一個多角狀的巨大圖書館。至於伊東豐雄，他在日本仙台設計的媒體圖書館—仙台媒體中心，則是散發出無邊的流動性和強大的飽和度，一種模仿生物形態的結構，安裝在三面雙層玻璃帷幕牆上的有機膜，將圖書館變成一座幻燈，跳動著生命脈搏。

創意也可以在重建或再利用的案子上得到充分發揮，例如紐約的摩根圖書館（Morgan Library），倫佐・皮亞諾用一種含蓄、優雅、精緻的設計，保留了原本的赤褐色砂石和新文藝復興風格的小花園，同時鑽進特別堅硬的曼哈頓地底，將表面積擴充一倍。派崔克・布襄（Patrick Bouchain）則是用最低限的手法，將南特的呂氏餅乾廠（LU cookie factory）改造成「獨特所在」（Lieu Unique），一個乾淨整潔，巧妙拼合的多用途空間。

佩坎圖書館 | 威廉・艾索普，英國倫敦，1999。

當代藝術學院（Institute of Contemporary Art） | 狄勒、史卡菲迪歐、蘭夫洛三人組，美國波士頓，2006。

獨特所在 | 派崔克・布襄，法國南特，1999。

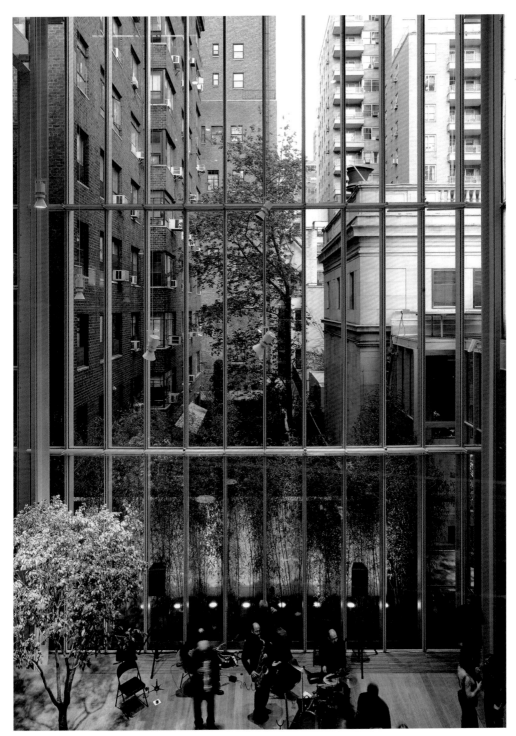

摩根圖書館 | 倫佐・皮亞諾，美國紐約，2006。

音樂中心 | MUSIC

古典鏡框式舞台不會消失，但已能容許不完全對稱和理性的解決方案。

1957年約恩・烏戎的雪梨歌劇院，和1963年漢斯・夏隆（Hans Scharoun）的柏林愛樂廳（Berlin Philarmonie），為音樂界打造了兩座偉大的新場所。沒錯，古典的鏡框式舞台格局不太可能消失，不過現在已經可以容許一些不那麼對稱、正面和理性的解決方案。在法國，克勞德・瓦斯柯尼設計的米盧斯（Mulhouse）「紡織廠」（La Filature）和波宗巴克的巴黎音樂城，接連用金屬甲殼敲奏出不同曲調。緊接著我們就看到一堆建築地標陸續登場，例如倫佐・皮亞諾的羅馬音樂公園（Parco della Musica），利用三層鋅殼與三座音樂廳的空間，玩弄共鳴、諧音以及不和諧音。

同樣的情況還有西班牙的瓦倫西亞歌劇院和特內里費會堂，聖地牙哥・卡拉特拉瓦以蔑視重力的協奏曲形式，盡情發揮他輕盈、翱翔的天賦，從材料和技術兩方面證明他的大師能力。雷姆・庫哈斯在波多（Porto）的音樂之家（Casa da Música），則是用假裝隨意的態度，把一堆盒子拼成一個立體派雕刻，等到夜晚降臨，踏上入口通道的舷梯，感覺像是進入一艘神祕太空船。

接著出現尚・努維的哥本哈根音樂廳，根據建築師的說法，靈感來自夏隆，但內部的木頭階梯更像是一艘維京長船。我們當然不能忘記波宗巴克最近完成的里約熱內盧音樂城（Cidade de Música），兩個巨大的平台像是漂浮在糾結不清的潟湖、紅樹林沼澤和芒果樹上方，三個音樂廳的量體在虛實交錯的空間中定出節奏，鼓勵民眾一邊漫步探索，一邊將目光投向近在咫尺的大西洋。我們也不能忽略魯狄・李西歐提在法國維托勒（Vitrolles）興建的體育場（stadium），原先是專為新音樂設計的場地，但如今已被原始客戶放棄，自生自滅。一座激進、生猛、強烈又具原創性的作品，一棟炭灰色的混凝土碉堡，砰一聲墜落在一塊沒什麼吸引力的暗紅色鋁礦區的嚴酷

心臟地帶，宛如擱淺在烏有之鄉的正中央。

不過，這次贏得重建再生頭獎的，依然是赫佐格與德默隆這對搭檔，得獎作品是漢堡的易北愛樂廳（Elbphilharmonie）。這座歷史悠久的漢撒港都和其他許多城市一樣，目睹各項工業活動倒死在路邊。凱斯貝夏（Kaispeicher）曾經是一座可可粉倉庫，一艘巨大、廢棄、結合了抽象與寫實的磚造船隻，關閉多時。能怎麼利用它呢？把它改成音樂場所，容納好幾座音樂廳，外加餐廳商店等休閒區。赫佐格與德默隆二人組用綴著小點的水晶外殼幫它打造了一件優雅的船帆裝，朝天空八方翱翔。塔高37公尺，看起來像是打算從60個船塢和68公里的碼頭上方起飛，飛離港口，飛離易北河，飛離呂北克灣（Bay of Lübeck），飛進波羅的海，以完美姿態隱喻一趟沒有終點的旅程。

比較低調但同樣絕美的另一個案例，是克萊兒・基斯和安東妮葉・侯邦（Claire Guieysse and Antoinette Robain）2007年在巴黎郊外的潘當（Pantin）地區，針對一棟行政大樓所做的改建案─法國國家舞蹈中心（Centre National de la Danse）。該棟大樓是1972年由賈克・卡立茲（Jacques Kalisz）興建的，一棟「粗獷主義派」（brutalist）的內向傑作，一座堅不可摧的堡壘，也是巴黎共產主義郊區的象徵。改建計畫是要把它打造成全國舞蹈中心。這兩位建築師將結構清理乾淨後，完整保留，同時讓原本面向街道背對烏爾克運河（Ourcq）的建築，兩面都有開口。她們鑿空一道縱貫大樓垂直面的入口大廳，用低調的彩色隔板增加亮度。這裡的隱喻主題是「編舞」，一切都是轉速和運動。

↗ **哥本哈根音樂廳** | 尚・努維，丹麥哥本哈根，2008。
→ **里約熱內盧音樂城** | 克里斯蒂安・德・波宗巴克，巴西里約熱內盧，2009。

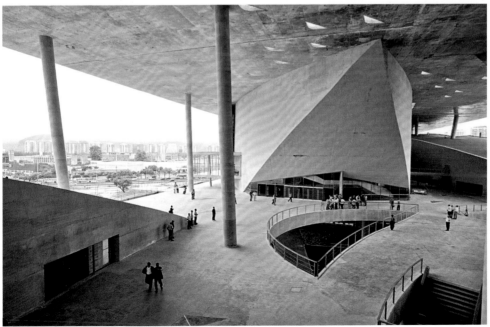

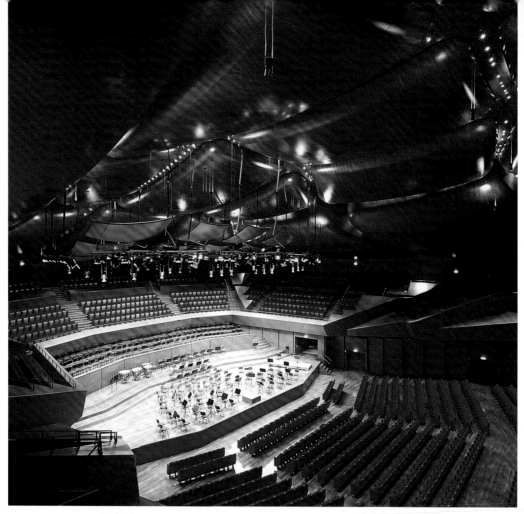

↑羅馬音樂公園｜倫佐‧皮亞諾，義大利羅馬，2002。

←體育場｜魯狄‧李西歐提，法國維托勒，1994。

→天頂音樂廳｜馬西米里亞諾和多麗安娜‧福克薩，法國史特拉斯堡，2008。

全世界的音樂和與之共鳴的世界建築師：交響樂與皮亞諾；激進調與李西歐提；抒情曲與福克薩斯。

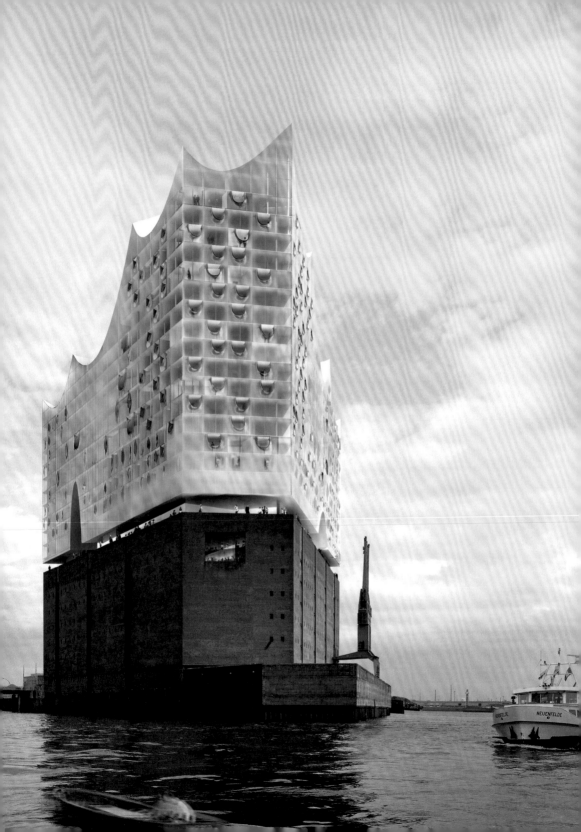

↑「**紡織廠**」｜克勞德・瓦斯柯尼，法國米盧斯，1993。
←**易北愛樂廳**｜赫佐格與德默隆，德國漢堡，2011。

基金會大巡禮 | FOUNDATIONS

以經典建築留下企業資產。

第一站來到西班牙的巴塞隆納，加泰隆尼亞自治區的首府，拜訪密斯凡德羅基金會，設立在1929年密斯為世界博覽會設計的德國館內。該館於1930年拆除，1980年重建於蒙鳩伊克山（Montjuïc），目前是基金會所在地，每年和歐盟委員會共同頒發密斯凡德羅獎。基金會將這棟現代主義的大師傑作，轉變成歐洲建築研究的溫床。1975年在同一座山丘上，加泰隆尼亞人喬塞普·路易·塞特（Josep Lluis Sert）興建了米羅基金會（Fundació Juan Miró），酷似地標的八角形塔樓內部，是一座古典音樂廳。1964年在法國聖保羅（Saint-Paul-de-Vence）開幕的瑪格基金會（Fondation Maeght），同樣是由塞特設計，是一座巧妙運用光線並且完全融入環境的傑作，甜美芳香的花園裡裝置著卡爾德（Calder）、傑克梅第（Giacometti）和米羅等人的雕刻，似乎也在隨意漫步著。

古根漢基金會也很活躍，在紐約（萊特設計）和畢爾包（蓋瑞設計）各有一座美術館，阿布達比分館（也是蓋瑞設計）也即將落成。巴黎還有另一個柯比意基金會，設立在柯比意1923年興建

的拉侯許別墅（Villa La Roche）和傑納黑別墅（Villa Jeanneret）這兩座「白色建築」裡，讓它們有了新的生命。

在私人機構這個領域，最沒爭議的冠軍似乎是倫佐·皮亞諾。他首先於1987年完成德州休士頓的曼尼爾收藏館（Menil Collection）。這棟收藏了一萬六千件史前、現代和當代藝術的建築，是個保守低調的空間，但非常直率。皮亞諾對光線的掌控一如既往，無懈可擊，雙重功能的屋頂一方面提供藝術品保護和照明，一方面則以自然時鐘的方式控制光線的密度和強度。

十年後，1997年，皮亞諾又在瑞士巴塞爾附近蓋了貝伊勒基金會（Fondation Beyeler），一棟127公尺長的乾淨建築，側邊由一座公園和一座池塘護衛著，與馬路之間還隔著一道以紅色斑岩為材質的長牆。室內部分，光線再次奉承著超群出眾的藝術作品，包括：培根（Bacon）、布朗庫西（Brancusi）、奇利達（Chillida）、恩斯特（Marx Ernst）、傑克梅第、雷傑（Léger）、馬諦斯（Matisse）、蒙德里安（Mondrian）、畢卡索、羅丹（Rodin）、史帖拉（Stella）和沃荷（Warhol）等人。

2005年，又是在瑞士，皮亞諾的保羅·克利中心（Paul Klee Zentrum）落成。座落在公園當中，三道波浪金屬呼應著附近的山巒，透過光線和優雅線條孕育出三塊空間，中間部分陳列收藏品，兩邊則是辦公室、工作坊和演講廳。這裡的關鍵字同樣是融合，因為建築和周圍景致相互滲透，進入一場永無休止的對話。五位主要建築師，密斯凡德羅、塞特、蓋瑞、柯比意和皮亞諾，在西班牙、美國、法國、阿拉伯聯合大公國和瑞士，為我們展現私人基金會的節奏與韻律。

不過，威尼斯的誘惑還是十分強烈，特別是對法國零售業大亨方斯華·皮諾（François Pinault）而言，經過深思熟慮後，他決定將皮諾

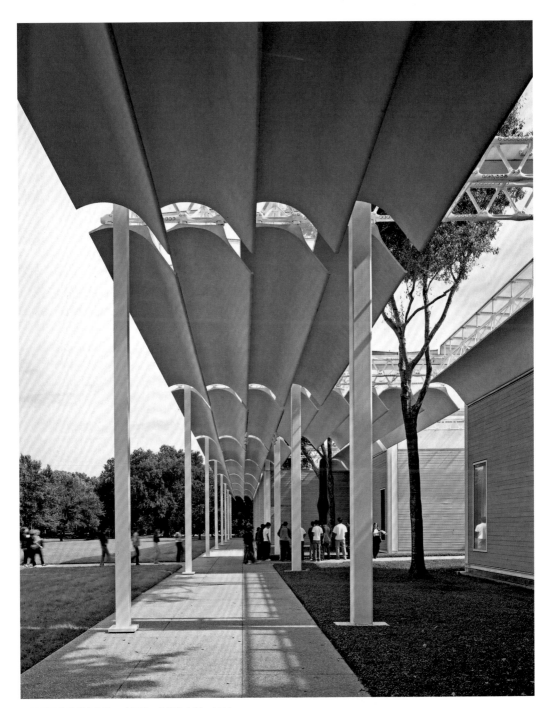

↑ **曼尼爾收藏館** | 倫佐・皮亞諾，美國休士頓，1986。
← **平契克藝術中心**（Pinchuk Art Center）| 菲利浦・希昂巴黑塔，烏克蘭基輔，2006。

基金會設在大運河河岸。他從2006年開始規劃，地點在葛拉西宮（Palazzo Grassi），那是威尼斯比較後期且最為宏偉的宮殿之一，十八世紀由喬奇歐‧馬薩里（Giorgio Massari）興建。日本建築師安藤忠雄首先把義大利建築師蓋依‧奧蘭蒂和安東尼奧‧佛斯卡利（Antonio Foscari）為前任屋主詹尼‧阿涅利（Gianni Agnelli）所做的修改恢復原狀，接著把五千平方公尺的宮殿劃分成四十個展覽室，燈光部分由丹麥藝術家歐拉佛‧艾里亞森操刀。

2009年，皮諾基金會除了葛拉西宮之外，又增加了一處新場所：海關大廈（Punta della Dogana），就位在大運河和朱戴卡運河（Giudecca Canal）交會處的安康聖母教堂（Santa Maria della Salute）後方。安藤忠雄再次接受委託，將這座海關歷史建築變身為當代藝術中心。這棟莊嚴出眾的三角形建築，是1677年由朱塞佩‧伯諾尼（Giuseppe Benoni）興建，為了保留原始建築的精髓，安藤做了排水和防水工程，還在屋頂上加裝隔熱設備。他以小心敬謹的態度，遵循傳統的倉庫配置，以及沿著運河橫向排列的九道中殿。然後在三角形正中央，擺入他的招牌清水混凝土方盒子，與建築物齊高，做為整個設計的中樞支點和展示場所。於是我們看

到一件在時間中行進的作品，證明在基金會的介入下，創意和修復再生可以彼此共存，與時俱進。

企業成立基金會的趨勢已愈來愈普遍，因為基金會不只可提高企業的形象，還可做為將公司資產拴緊綑牢的泊靠場所，尤其是在這個經濟颳起風暴、工業謠言紛傳的麻煩時代。比起資助各自為政的委員會和性質互異的文化宣傳活動，成立基金會更能將企業凝聚起來，當然，我們也不該掩飾下面這個事實，那就是風險隔離措施和稅負優惠（儘管各國的情況不同），長久而言，都是企業的重要資產。這類基金會中，有些已經達到建築經典的地位，例如尚‧努維的巴黎卡地亞基金會，一棟輕盈飄浮、注滿光線的極簡傑作。

權杖接著交給赫佐格與德默隆二人組，他們2008年在馬德里落成的儲蓄銀行論壇（Caixa Forum），位於普拉多美術館（Prado）和索菲亞皇后藝術中心中間。在這座1899年興建的舊發電廠裡，兩位瑞士建築師把原本的暖棕色磚塊、生鏽金屬和綠色植物做了妥善運用。他們將建築物抬高，營造漂浮在都市空間中的感覺，每個展間都像是一個巨大的倉庫樓層，波浪起伏的樓梯間則像是在對天才建築師博洛米尼（Borromini）致敬，他曾為羅馬的巴貝里尼宮（Palazzo Barberini）設計過一道上下交錯的橢圓形樓梯。派崔克‧布隆在戶外設計了一座24公尺高的垂直花園，那是我們所能期盼的植物生命的最美麗綿延之一。

接下來即將出現在我們眼前的，是蓋瑞在巴黎布隆森林（Bois de Boulogne）邊緣為路易威登基金會（Louis Vuitton Fondation）設計的創意中心，預計在2011年面世：一個巨大的玻璃盒子，令人想起不規則的水晶造形，一連串的曲面和中斷點，符合這位洛杉磯建築師的一貫風格。

← **皮諾基金會海關大廈**｜安藤忠雄，義大利威尼斯，2009。
→ **儲蓄銀行論壇**｜赫佐格與德默隆，西班牙馬德里，2008。

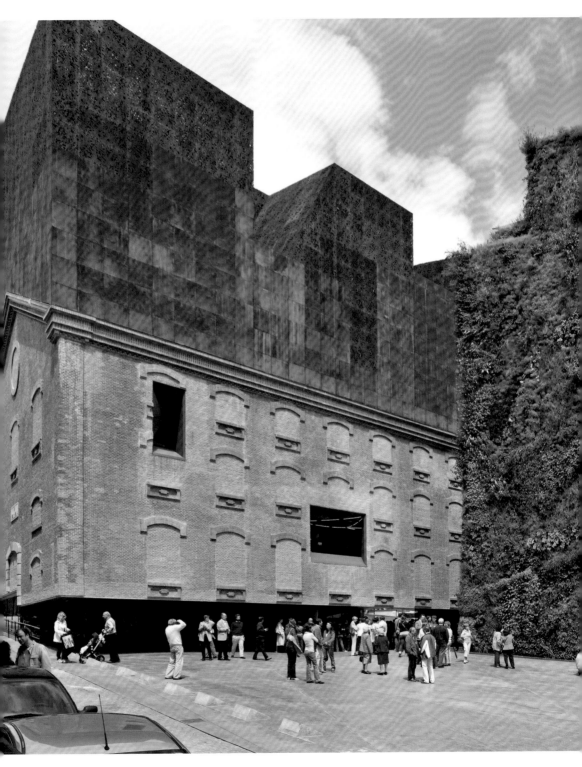

體育館 | SPORTS STADIUMS

同時兼具商業中心特質與符合奧運精神的新挑戰。

運動會小史

神話故事是這樣講的，赫丘力士在執行完他的十二項豐功偉業之後，決定向父宙斯致敬。在奧林匹亞，這位英雄將192公尺長的距離命名為一個「史塔德」（stadium）—英文的體育館一詞就是源自這個字—然後圈住一塊區域，並用橢圓形的階梯座位標出界圍：歷史上第一座體育館就這樣建立。

就我們目前所知，第一屆奧林匹克運動會是在西元前776年舉行，雖然過程平和，但無須懷疑，那當然是希臘城邦互相競爭的另一種方式。其他運動會接連出現，在整個希臘帝國時期，大大小小的運動會將近有三百種，其中三個，皮提克（Pythic）、尼米亞（Nemean）和地峽運動會（Isthmian），加上奧林匹克，構成了上古世界的「四大滿貫」。

羅馬帝國時期，運動會總數超過五百個，而且基於對神話的尊重，運動選手都是名副其實的職業行家。這種情形一直延續到西元393年，東羅馬帝國皇帝狄奧多西一世（Theodosius I）在米蘭大主教安布羅斯（Ambrose）的指示下，明令禁止各類運動會進行，因為那是異教徒的習俗。

於是，運動會、桂冠和各種榮耀全都被人遺忘，直到十八世紀，位於奧林匹亞的體育館遺跡重新出土為止。

奧運成為建築競賽的新舞台

在十九世紀這一百年間，不斷有許多人努力想恢復奧林匹克運動會，但要到1896年，在法國人古柏坦男爵（Baron Pierre de Coubertin）堅持不懈地奔走下，第一屆現代奧運才終於舉行，地點當然是它的誕生地雅典。1900年，為了向古柏坦致敬，第二屆奧運改在巴黎登場。

隨著時間流轉，敵對國家之間的競爭也讓奧運變成一個重要的舞台，最初是為了取得政治利益，接著經濟和公關的考量愈來愈重要，還有促進旅遊發展。今日，奧運透過電視和網際網路的傳播，已經擁有億萬觀眾，再次提供一個機會，把一個國家的運動實力放在一個適當的建築展示場所中進行測試。

這點在1972年，慕尼黑奧運體育館採用張拉索膜結構時就已成真；1976年，羅傑·塔利伯特興建的蒙特婁奧運複合體育館，又實現了一回。不過，奧運場地除了在結構方面締造紀錄，也能在形象上面教人印象深刻的巔峰代表，無疑是2008年北京奧運的「鳥巢」和「水立方」。「鳥巢」是北京奧運體育館的暱稱，因為瑞士建築師赫佐格與德默隆二人組為它設計的造形實在太挑逗了，那些複雜的線條安排為它贏得此名。和它並駕齊驅的，還有外號「水立方」的國家游泳中心，因為PTW建築師事務所（加上阿魯普工程公司〔Arup〕）給了它一個充滿表情的造形和紋理。這兩件作品到了夜晚更是壯觀，變形為巨大的都市螢火蟲。

新形態體育館有兩項無可逃避的挑戰：一方面，你必須把它設計成運動場所同時兼具商業中心的特質；另一方面，該建築又要符合奧運的精神。如此打造出來的多功能場所，幾乎立刻就能取得經典圖符的地位。

其他的範例包括：柏林的奧運游泳池和自行車比賽場，以及馬德里的奧運網球中心（暱稱「魔力盒」），兩件都是出自多明尼克·佩侯之手，都在極簡主義與高科技之間擺盪；慕尼黑安聯足球場，又是赫佐格與德默隆二人組的作品，上面那句評語也可照搬套用；恩立克·米拉耶斯為1992年巴塞隆納奧運設計的弓箭比賽場；札哈·哈蒂的因斯布魯克滑雪跳台（ski jump），造形驚人，非常「解構」；極為低調、雪白的巴黎夏立提體育館（Charléty Stadium），是由高當（Gaudin）父子檔設計；以及具有永續用途的墨西哥瓜達拉哈拉（Guadalajara）火山體育館，設

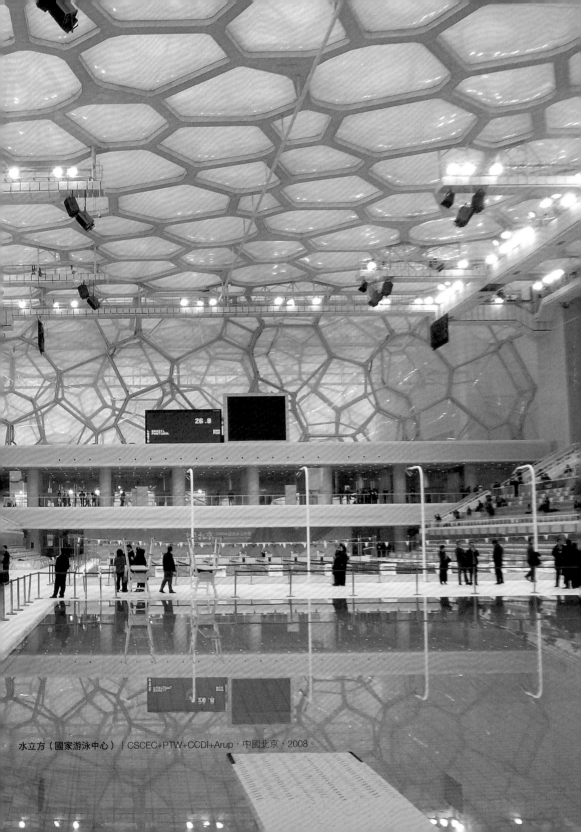

水立方（國家游泳中心）｜CSCEC+PTW+CCDI+Arup，中國北京，2008。

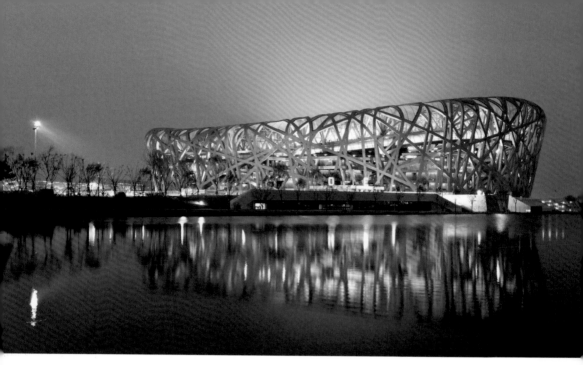

計師是尚馬希・馬索（Jean-Marie Massaud）和
丹尼・普塞（Daniel Prouzet），它不只是一個
「鍋子」，而是一座火山口，直鑽進當地最醒目
的人造綠丘的心臟部位：一座火山體育館，充分
表達出土地能量和運動精力的匯聚結合。

↑↑ **鳥巢（奧運體育館）** ｜ 赫佐格與德默隆，中國北京，2008。
↑ **獨角獸體育館（La Licorne Stadium）** ｜ 謝斯和莫赫爾（Chaix
and Morel），法國亞眠，1999。

118

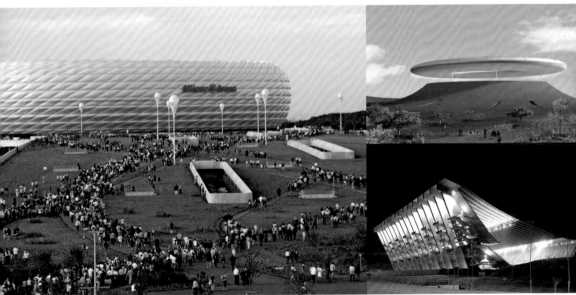

↑↑**奧運游泳池和自行車賽車場**｜多明尼克‧佩侯，德國柏林，1999。
↑ **安聯足球場**｜赫佐格與德默隆，德國慕尼黑，2005。
↗**火山體育館**｜尚馬希‧馬索，墨西哥瓜達拉哈拉，2009。
→**市立體育館**｜艾德瓦爾多‧蘇托‧德‧莫拉（Eduardo Souto de Moura），葡萄牙布拉加，2004。

公／私空間的新思維

Public／private

公共空間新勢力

透明、效率、現代和歡樂的當代價值。

沒有其他地方比公共場所更需要建築師去面對權力再現和象徵表達（不管是什麼性質的象徵）的問題，至少在日常生活中經常會看到的行政、司法、教育、衛生、安全、交通或基礎設施之類的建築中是如此。也是在這些地方，一般大眾會和該機構的建築論述直接面對面，如今這些論述多半會明確採用諸如透明、效率、現代和歡樂等當代價值，即便還是有些誇大其辭的成分，或是有某些建築師會在其中偷渡一點對抗的力量，一點激進的晦澀。

南特爾發電廠 | 伊波斯—薇達爾，法國南特爾，2004。

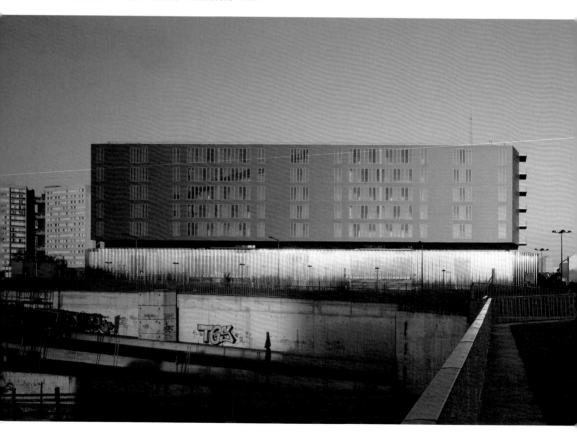

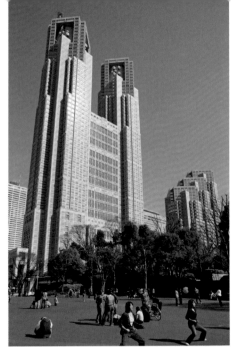

官方建築

很難不拿丹下健三充滿紀念性的東京都廳，和諾曼‧佛斯特輕盈精巧的德國國會圓頂做對比。同樣明顯的是，法國似乎也打算用它多到不行的法院來好好炫耀一番，例如理察‧羅傑斯的波爾多法院、克里斯蒂安‧德‧波宗巴克的格拉斯（Grasse）法院、克勞德‧瓦斯柯尼的格勒諾勃（Grenoble）法院、喬達和佩侯丹（Perraudin）的默蘭（Melun）法院，以及尚‧努維的南特法院。

← **東京都廳**｜丹下健三，日本東京，1991。
↓ **德國國會圓頂**｜諾曼‧佛斯特，德國柏林，1999。

↑↑**挪威實驗初中**｜鄧肯・路易斯和皮爾二世（Pir II Arkitektkontor AS），挪威腓特列斯塔德，2003。
↑**建築學校**｜菲德列克・波黑勒，法國巴黎，2008。
↗**浙江大學寧波分校校園**｜馬清運，中國浙江，2002。
→**烏爾姆大學西區**｜奧托・施泰德勒，德國烏爾姆，1994。

學校建築

學校建築方面，賈克・翁德拉特（Jacques Hondelatte）在波爾多興建的「超都會」高中，與鄧肯・路易斯（Duncan Lewis）在挪威腓特列斯塔德（Fredrikstad）設計的「牧歌」初中，簡直有天壤之別；而伯納・初米加了鐵皮遮罩的法國國家當代藝術學院（Le Fresnoy Art Center），和拉卡東—瓦薩勒光線通透的南特建築學校，或克里斯提安・歐維特（Christian Hauvette）在法蘭西堡（Fort-de-France）興建的生態大學行政大樓，也是相差十萬八千里。

醫療院所

類似的強烈對比，也出現在伊波斯—薇達爾事務所設計的天光流瀉的索蘭醫療院（Maison de Solène），以及尚・努維採用人工照明的達克斯（Dax）溫泉浴場（Les Thermes）。總歸一句，在這個領域就和其他區塊一樣，建築的語彙、風格和目的會彼此重疊、相互牽連，成為對話內容的一部分，而且往往會隨著慣例、設施和規格的全面性變遷做出回應。

大眾運輸工具

1974年，保羅・安德魯用結實小巧、自給自足的戴高樂機場一號航站，發明了一種新的空中旅行風格，就算「發明」一詞稍嫌誇大，至少也是一種嶄新有效地管理乘客流動的方式。自此之後，飛航旅客人數的成長指數就開始飆升。機場平面變成線性的，有時甚至綿延好幾英里，同時也成為某些建築大師展現神技的表演舞台，例如諾曼・佛斯特的北京機場，理察・羅傑斯的馬德里巴拉哈斯（Barajas）機場，還有倫佐・皮亞諾的大阪關西機場。

鐵路交通也沒逃過這些發展，火車站也跟著有了新樣貌。範例是法國高速火車TGV出口到世界各地，讓法國建築師尚馬希・杜提耶樂（Jean-Marie Duthilleul）設計的車站模型成為鎂光燈的焦點。

橋樑

接著是一些基礎設施，特別是高架道路、橋樑和人行道，這個領域向來是建築冒險的焦點之一。案型從最低調到最張揚的都有，前者像是傑尼那斯卡與迪勒佛提在瑞士興建的阿胡斯河谷人行步橋，後者則包括諾曼・佛斯特設計的法國米約（Millau）高架橋，宛如跨越峽谷的一條弦索；聖地牙哥・卡拉特拉瓦的多項技術傑作，特別是布宜諾斯艾利斯的女子橋（Puente de la Mujer）；狄特馬・費赫丁格（Dietmar Feichtinger）的巴黎西蒙波娃人行步橋，視覺柔美，而且對使用者極度友善；最後是藝術家維多・阿孔契（Vito Acconci）設計的奧地利格拉茨穆爾河（River Mur）人行步橋，將藝術品、人行道、咖啡館和劇場融為一體。

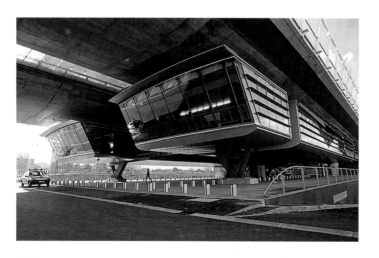

TGV火車站 | 尚馬希・杜提耶樂，法國亞威農，2001。

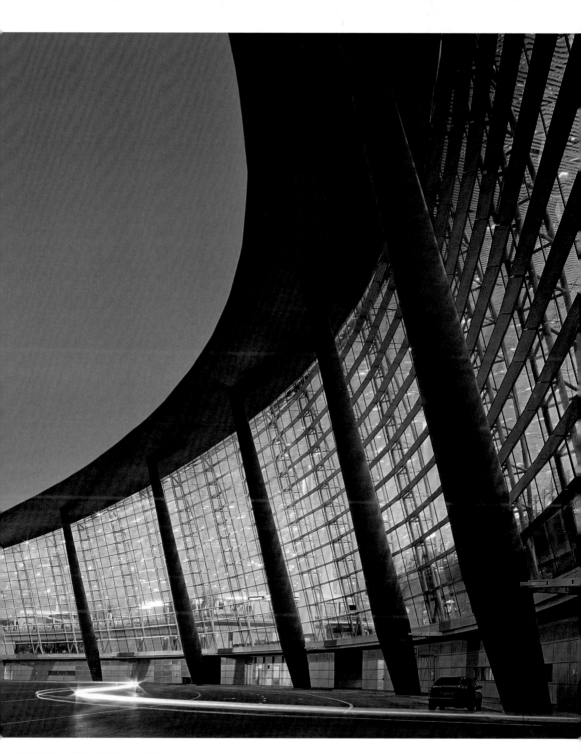

中國北京機場 │ 諾曼・佛斯特，中國北京，2008。

精品旅店的誕生

如雨後春筍紛紛冒出，風格萬端。

1977年，約翰・波特曼（John Portman）接連推出洛杉磯的文德酒店（Bonaventure Hotel）和底特律的文藝復興旅館（Renaissance Center），為他著名的天井中庭揭開序幕，也為旅館業投下一顆革命性震撼彈，之後他還在亞特蘭大的凱悅酒店（Hyatt Regency）以及紐約與亞特蘭大的萬豪酒店（Mariott Marquis）案中，重複使用這種格局。他的基本概念是把大樓式飯店的中央從上到下整個挖空，用環形通道取代走廊，還有最重要的一點，要搭配透明的玻璃電梯，讓客人可以在無盡的上下滑動中俯瞰宛如深淵的天井。波特曼大肆抨擊張揚炫技和奢華浪費（「bling-bling」一辭當時還沒發明），沒想到自己卻掀起一股潮流，將「大飯店」推進了現代世紀。

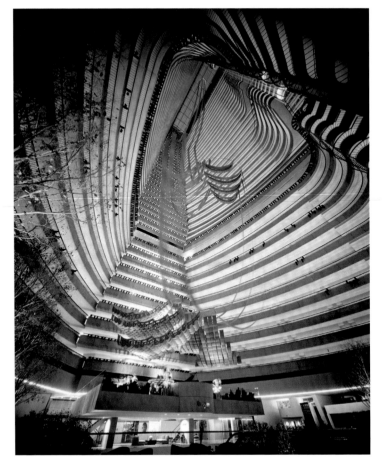

← **萬豪大酒店**｜約翰・波特曼，美國亞特蘭大，1985。
→ **聖詹姆斯旅館**｜尚・努維，法國布里亞克，1989。

披著尊貴紫袍和精細亞麻登場的第二階段，我們得感謝菲利普・史塔克和他的美侖大飯店（Royalton，1988）與百樂門大酒店（Paramount，1990），兩間都在紐約。接下來是倫敦的聖馬丁巷（St Martin's Lane）和桑德森飯店（Sanderson），以及難以置信的邁阿密德拉諾酒店（Delano）。波特曼和史塔克的共同點是什麼呢？兩人對精心設計都有獨到的品味，對場所也有敏銳的嗅覺，他們意識到自己訴求的對象更關心看人與被看，而不在乎老派高級飯店致力營造的那種面對面的親密連結。史塔克的代表建築還包括：紐約的皮耶飯店（Pierre）、巴黎的雅典娜廣場酒店（Plaza Athénée）、新加坡的萊佛士酒店（Raffles）、印度齋普爾（Jaipur）的蘭巴皇宮酒店（Rambagh Palace），以及香港的半島酒店，還有許多令人

尊敬的國際豪華飯店也屬於此類。

此外，所謂的「精品旅店」（boutique hotels）也在這幾十年裡如雨後春筍般紛紛冒頭來，設計者包含才華洋溢、風格萬端的各類建築師，例如：安德麗・普特蒙（Andrée Putman）的紐約摩根斯旅館（Morgans）和科隆水塔旅館（Wasserturm）、蓋瑞的埃爾謝戈（Elciego）里斯卡爾侯爵酒莊飯店（Marquès de Riscal），以及尚・努維的布里亞克（Bouliac）聖詹姆斯旅館（Saint-James）。這些宛如珠寶般小巧精緻的市中心旅館，不管是舒適度、設計感和裝潢品味，都和它們的周到服務相得益彰。

然而，儘管有這股趨勢，「風格浮誇的建築」依然蓬勃興盛，例如美國SOM事務所在杜拜興建的亞特蘭提斯大酒店（Atlantis Hotel），它那鋪張到令人驚嚇的開幕典禮，依然教人記憶深刻。

↑ 亞特蘭提斯大酒店｜SOM事務所，阿拉伯大公國杜拜，2009。
→ 里斯卡爾侯爵酒莊飯店｜法蘭克‧蓋瑞，西班牙埃爾謝戈，2009。
這兩件作品都有一種滿到溢出來的感覺，杜拜是「太多」，埃爾謝戈則是「太過表現」。

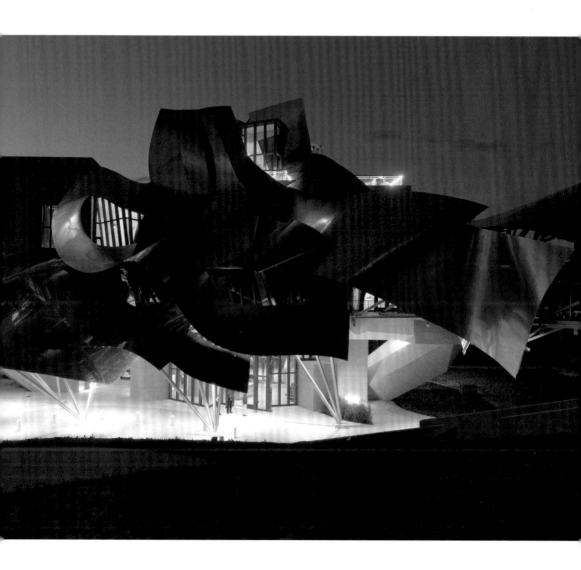

宗教感的人間天堂

力量、榮耀的所在，心靈提升的門徑。

踏進法國維澤萊（Vézelay）的抹大拉聖馬利亞大教堂（Saint-Marie-Magdalene）、義大利托切洛島（Torcello）的聖母升天教堂（Santa Maria Assunta）、埃及的阿布辛貝神廟、伊斯坦堡的蘇里曼清真寺（Süleymaniye Mosque），以及其他許許多多的教堂、禮拜堂、寺廟、清真寺和猶太會堂，即便是無神論者，也不禁會油然生起一股心靈提升的感動。彷彿這些頂禮膜拜的場所，也構成某種建築的極致。名副其實的「石頭之書」，信仰、象徵、意義、聖徒生平、歷史和文化，全都在此會合一別忘了還有一種力量與榮耀的感覺，這種感覺不再是虛無縹緲的內在經驗，而是可以具體碰觸和量化。

在許許多多可以列舉的範例中，有一個特別容易閃過腦海，那就是佛羅倫斯的百花聖母院（Santa Maria dei Fiore），由羅倫佐‧吉伯蒂（Lorenzo Ghiberti）雕刻的洗禮堂大門，既是通往天堂的入口，也是跨進教堂無邊輝煌的門徑。建築師至今仍靠著這方活泉解渴一儘管成就高下不一。

備受讚譽的代表，是路易斯‧巴拉岡1960年在墨西哥設計的聖方濟女修道院（Las Capuchinas）禮拜堂，精采描繪出這位建築師的名言：「唯有透過與孤獨之間的無盡交流，人才能找到自我。」的確，在這個領域，含蓄克制依然是建築的最佳表現方式。許多建築師都曾在這方面碰到才華與謙卑的問題，像是安藤忠雄在日本愛媛縣的光明寺；柯比意在法國廊香（Ronchamp）的高地聖母院（Notre-Dame-du-Haut）；桑納克斯艾那侯（Sanaksenaho）在芬蘭土庫的聖亨利全基督教藝術禮拜堂（Saint Henry's Ecumenical Art Chapel）；祖姆特在德國瓦肯多夫（Wachendorf）的克勞斯菲爾德兄弟禮拜堂（Bruder Klaus Field Chapel）；萬德、霍佛和拉赫（Wandel, Hoefer, Lorch）在德國慕尼黑的雅各帳篷猶太會堂（Ohel Jakob Synagogue）；以及巴宏和維希留在法國訥維爾（Nevers）的聖伯爾納德教堂（Sainte-Bernadette-du-Banlay）。

但或許沒有任何一個超越安藤忠雄和他在大阪的光之教會，那是簡潔、優雅和意義的縮影。「空無」的極致展現。

→**聖方濟女修道院和禮拜堂**｜路易斯‧巴拉岡，墨西哥特拉爾邦（Tlalpan），1953–60

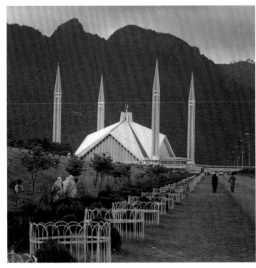

↑↑ 暝想之森火葬場｜伊東豐雄，日本各務原，2006。
↑ 費薩爾國王清真寺（King Faysal Mosque）｜維達特‧達洛凱（Vedat Dalokay），巴基斯坦伊斯蘭堡，1986。
← 雅各帳篷猶太會堂｜萬德、霍佛和拉赫，德國慕尼黑，2006。
→ 聖亨利全基督教藝術禮拜堂｜桑納克斯艾那侯，芬蘭土庫，2005。

建築, 依然夢想

Dream machines

7

→

烏托邦：秩序或失序？

這個理想繁衍出最好和最壞的徒子徒孫。

什麼是烏托邦？

「烏托邦就是某種還沒被嘗試過的東西。」自然主義探險家西奧多‧莫諾（Théodore Monod）曾如此說。他穿越過許多沙漠，過程中很容易產生不知置身何方的感覺。實際上，「烏托邦」一辭的字面意思正是「烏有之鄉」，一個「不存在的地方」。

十六世紀，英國作家和哲學家湯瑪斯‧摩爾（Thomas More）夢想他的烏托邦小島是一個理想社會，受到體制或和諧的管控。

這夢想相當接近柏拉圖《共和國》（The Republic）書中的描繪，也和後代的聖西門（Herni de Saint-Simon）、傅立葉（Charles Fourier）、歐威爾（George Orwell），以及布洛赫（Ernst Bloch）的理想彼此呼應。烏托邦理想推到極限，將導致極權主義，然而在今日的通俗用語中，烏托邦卻成為無法實現的夢想的同義詞，是一種過度知識化的非理性建構，淨是排練一些秩序和失序、組織和有機、意識形態和理念，以及夢想和現實之間的陳舊辯論。

在建築領域，這類對立永遠存在，而且敵對雙方總是得同居一堂，從原型迷宮到巴別塔、理想城市、法國革命派建築（布雷〔Boullée〕、勒杜〔Ledoux〕、勒奎〔Lequeu〕）、花園城市、柯比意的光輝城市，以及巴宏與維希留的「傾斜功能」。

「烏托邦思想家把人類生活和社會之間畫上等號。他只分析完美、不受時間影響、不具個人特徵的數字世界，希望藉此將人類變成不受時間影響、不具個人特徵的完美物件。他闡述宇宙體系，但不保證人類有權統治宇宙，而是要把人類變成系統的一部分⋯⋯他強迫不同於平常的作為必須符合正常的規範。他透過組織力量把不可預測變成千篇一律，把失序變成規律，把機遇變成必然。他把我們的慾望倒入硬邦邦的必然性模子

裡；為了讓平等獲勝，不惜讓自由枯萎死亡⋯⋯他對結構瘋狂著迷。他的夢想，是把結構注入人類生活，注入社會和全體人民，」吉勒‧拉普居（Gilles Lapouge）在1973年由Weber出版的《烏托邦與文明》（Utopie et Civilisations）一書中如此寫道，他繼續表示：「反烏托邦者是個熱情之人。他的專長不是現實，而是值得嚮往的東西⋯⋯他拒絕邏輯，以斥責常識和理性為傲。這名歷史人物是位辯證學家。他對設計結構沒興趣，他在乎的是，發展過程中不同事件之間的交互影響。他是個變形人。烏托邦思想家則是完全缺乏辯證感。也是啦，他要辯證幹嘛呢？因為他『痛恨那些改變路線的運動』。他是個邏輯學家。」說到底，這問題還是沒有解決。烏托邦究竟是秩序還是失序？烏托邦主義者究竟是夢想家還是現實主義者？

烏托邦式的建築規劃

在這方面，有個有趣又好笑的事情值得一提。西元前第五世紀，一位名叫希波丹姆（Hippodamus）的人是烏托邦建築的原型。「希波丹姆發明了幾何形狀的城市規劃」，亞里斯多德在一個世紀後如此寫道。他因為負責重建遭戰爭夷平的米利都城（Miletus），於是設想出一種新的都市模型：一個棋盤狀的直角城市，由完全相同的街道以直角方式交錯排列。

從這個烏托邦式的城市和城市建築理想，繁衍出最好和最糟的一些徒子徒孫，範圍從鄉村宅邸到新市鎮，從修道院到集中營，從北京到紐約，從香地葛到巴西利亞，從「即時城市」（Instant City，1970年代的構想，是佛羅倫斯建築伸縮派〔Archizoom〕的解放習作），到巴黎的拉維列特公園（伯納‧初米根據嚴格的點線格子設計出來的）。

→風塔，烏托邦計畫｜建築伸縮派，1969。

當代烏托邦

這些曇花一現的美夢，至今依然為人們討論。

「那是一段美好時光，可惜沒人告訴我們，」菲德列克‧法賈帝（Frédéric H. Fajardie）在《政治清算紀事》（Chronique d'une liquidation politique, La Table Ronde, 1992）中寫道。

二次大戰結束和戰後嬰兒潮開始之際，有一群年輕建築師開始集結，決定重新打造城市、建築和生活本身。他們並沒有真正的師父，但有一些「啟發者」：巴克明斯特‧富勒就是其中之一，他是建築師、發明家、設計師和作家，因為覺得哈佛「缺乏野心」而輟學不唸；他是一位真正的天才，他的多面體圓頂滿足了他們的夢想。另一位是約納‧佛里德曼（Yona Friedman），他的「空中城市」（space cities）計畫是飄浮在地面上的巨型都會大陸，構成連綿無盡的都會地帶，滿足了他們的好奇。此外，還有塞德里克‧普萊斯（Cedric Price），他的形象是胖雪茄和放蕩不羈的快樂萬歲態度，在倫敦的「遊趣宮」（Fun Palace）計畫，以及設置在鐵路車廂於廢棄鐵道上行駛的流動大學，都讓他們開心不已。

這種魅力、驚奇和著魔，導引出彈性、輕盈、流動和游牧的觀念。他們把普萊斯的這句短言奉為信條：「科技是答案，但問題是什麼？」

這些團體有什麼共通點？他們都願意作戰，都有一種政治（無黨派的政治）意識，一種推倒邊界的慾望，還有一個百寶工具箱，裡頭裝滿了渴望、歡樂、幽默、反諷、想像力和才華。

六〇年代起的烏托邦實驗

1961年在倫敦，彼得‧庫克（Peter Cook）、大衛‧葛林（David Greene）、朗‧赫倫（Ron Herron）、華倫‧查克（Warren Chalk）、丹尼斯‧克朗普頓（Dennis Crompton）和麥可‧韋布（Michael Webb）組成了「建築電訊派」（Archigram），出版（因為無法興建）各項受到普普藝術、漫畫、太空研究和剛剛成形的大眾媒體影響的計畫。在這些嬉戲、刺激、富有詩意

的計畫中，積聚和豐沛是兩個不變的主題。他們預演了日後的高科技，搶先宣告一個短瞬、消耗、用過即丟的社會。1966年，在佛羅倫斯建築學院的核心重地，安德烈‧布拉齊（Andrea Brazi）、吉貝托‧柯瑞帝（Gilberto Corretti）、保羅‧德加內洛（Paolo Deganello）、馬希莫‧莫洛齊（Massimo Morozzi），以及達里歐與露西亞‧巴托里尼（Dario and Lucia Bartolini），共同成立「建築伸縮派」（Archizoom）；阿多佛‧納塔里尼（Adolfo Natalini）則和克里斯提亞諾‧托拉多‧迪‧佛朗齊亞（Cristiano Toraldo di Francia）組成「超級工作室」（Superstudio）。這兩個團體透過共謀、競爭和敵對，把托斯卡尼轉變成烏托邦想像力的溫床，大作一些無法實現的美夢。從即時城市到激進設計（Radical Design），他們打造出一個概念寶庫和一種形式語言，直到今天還很盛行。

1968年，從巴黎到墨西哥市，從羅馬到洛杉磯，從倫敦到東京，愛的慶典達到最高潮。就在這個時候，荒涼偏遠的德州誕生了「螞蟻農莊」（Ant Farm）團體，創立者包括奇普‧羅德（Chip Lord）、哈德森‧馬奎茲（Hudson Marquez）和道格‧米歇爾斯（Doug Michels）。他們更像觀念藝術家而不像建築師，利用最新奇的錄像科技將他們的宣言廣播出去。最具開創性的實際作品是令人瞠目的「凱迪拉克牧場」（Cadillac Ranch），1974年建於德州阿馬里洛（Amarillo），就在40號州際公路旁邊。名副其實：十輛凱迪拉克，年份從1949到1963年，根據埃及吉薩金字塔的斜度插入土中，排成一列。以活潑驚人的方式向沒有建築師的建築、地景藝術和貧窮藝術致敬，也是對有史以來最具侵略性的消費社會發出高分貝的嗆聲。

1967到1968年，在奧地利維也納興起兩個團體：勞里茲‧歐特納（Laurids Ortner）、克勞

斯・品特（Klaus Pinter）和鈞特・凱普（Günter Zamp Kelp）組成的豪斯陸克團體（Haus-Rucker-Co）；以及米歇爾・霍澤（Michael Holzer）、沃夫・普利克斯（Wolf D. Prix）和赫穆・史威欽斯基（Helmut Swiczinsky）組成的「藍天組」。前者因為人體實驗和一些怪異新玩意而贏得惡名，像是「迷幻機」（Mind Expander），一個充氣式雙人愛榻，上面裝了一副超大耳機，可透過觸電刺激讓使用者進入狂喜狀態；還有「巨大桌球」（Riesenbillard），可容納一百人的充氣式環境。在維也納跟在倫敦、佛羅倫斯、阿馬里洛和其他地方一樣，這兩個團體都熱衷實驗、規劃和展望未來，想永遠領先一步。

曇花一現的美夢

可惜事實證明，這些全是曇花一現。到了1970年代末，除了藍天組外（他們以同樣的名稱重出江湖，和解構主義合作，不斷推出引人注目的建築設計案），這些專門生產驚人想法和影像的煽動家全部銷聲匿跡，不過有些名字，像是彼得・庫克和朗・赫倫，還有安德烈・布拉齊和保羅・德加內洛，至今依然是人們談論的對象。

夢醒了，但記憶仍在，鮮明生動，充滿活力。

→ 休閒時間大爆炸｜豪斯陸克團體，約1965。
↘ 即時城市，烏托邦計畫｜建築電訊派／彼得・庫克，1993。

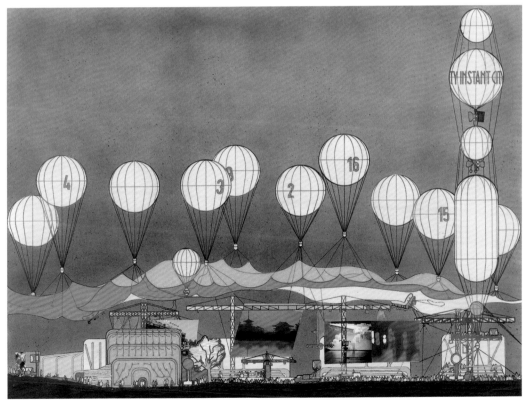

實境版烏托邦？

引發爭議的兩個最新案例！

我們還能想像理想城市，相信全然解放的建築嗎？許多嘗試已成歷史，有些被拒絕，有些被接受，有些是意識形態，有些是理想，有些是夢想，有些是現實，包括兩個至今仍引發爭議的最新案例：印度的香地葛和巴西的巴西利亞。

印度的香地葛

1951年，在印度獨立以及殘酷暴虐的印巴分離戰爭結束四年之後，尼赫魯總統聘請柯比意主掌一座新首府的設計大業。旁遮普在印巴分離戰爭期間遭到割裂，當年的首府拉合爾（Lahore）戰後已變成巴基斯坦的屬地。

柯比意在愛德溫·佛萊（Edwin Fry）的協助下，根據一項卓越的烏托邦計畫，想像和規劃香地葛這座新城：由80個標註號碼的方形區塊組成（但因為建築師迷信的關係，沒有13號），每個區塊長1.5公里。香地葛興建時，參考了在地建築的古老智慧，從天台、百葉窗到有助於空氣流通的迎風面窗戶設計，在在可看出當時已關注到生態問題。在這個像是用一把尺畫出來的直角城市裡，柯比意繞過他的直線理論（他說過，曲線是「馱貨毛驢走的路」）在許多地方帶入曲線和波浪，預先透露出1955年興建的廊香高地聖母院的一些特色。

建造時間不到十年（1952–59），香地葛變成柯比意建築的最大集中地：行政大廈、議會廳、高等法院、博物館和藝廊、藝術學校、航行俱樂部，外加一座莊重冷靜的小奇蹟：薩拉巴伊別墅（Villa Sarabhai）。

香地葛不只是旁遮普的首府，也代表了印度的現代形象，原本預計容納十五萬居民，如今的人口已超過六十萬人。此外，由於旁遮普地區又分成旁遮普邦、哈里亞納邦（Haryana）和喜馬凱爾邦（Himachal Pradesh），地處三邦邊界的香地葛並不屬於任何一邦，這點多少說明了目前的維護狀況何以如此糟糕。

巴西的巴西利亞

巴西的構想和香地葛不同。1956年，巴西共和國的民選總統朱塞里諾·庫比契克（Juscelino Kubitschek）決定為他的聯邦政府打造一座新首都：巴西利亞，位於該國心臟部位的中西區。盧西奧·科斯塔在狀似展翅小鳥的基地上（和祕魯境內納斯卡平原上那些神祕的圖案極為相似），規劃出嚴格精準的直角方格區塊，基地位於一個巨大的人工湖內，湖的兩個主軸線從空中看起來宛如張開雙翼的機身。庫比契克和科斯塔夢想的尺度非常驚人，計畫在「這座美麗又充滿紀念性的現代城市」裡，容納兩百五十萬居民。

如果說盧西奧·科斯塔關心的是整體規劃，那麼混凝土詩人奧斯卡·尼邁耶則是負責將規劃化為建築。他在巴西利亞的核心正中央，放置一組無與倫比的熱帶式現代巴洛克，其中的極致代表

香地葛規劃圖 | 柯比意，印度，1951。

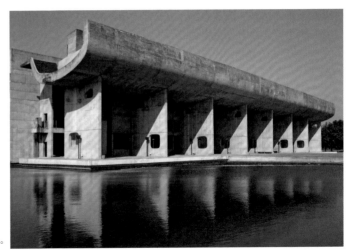

→ **議會廳** | 柯比意，印度香地葛，1955。
↘ **薩拉巴伊別墅** | 柯比意，印度香地葛，1953。

是總統府、國會、最高法院、外交部大樓和阿帕雷西達聖母大教堂（Cathedral of Nossa Senhora Aparecida）。1960年4月21日舉行落成典禮，距離庫比契克的破土之鋤不到一千個日子，巴西利亞出人意外地融合了嚴謹有序的烏托邦和詩情歡樂的反烏托邦。

從此之後，幾乎沒有其他建築師曾處理過如此大規模的案子。此外，巴西利亞和香地葛也都精采呈現出秩序與失序之間的衝突，直到今日，這依然是烏托邦辯論的一大主題。不過到最後，不論是印度或巴西，決定一切的都不是秩序井然和組織規劃，而是混亂失序和有機發展，一如布滿香地葛的那些皺翹、裂縫、孔洞和斷裂，還有群集在巴西利亞這座完美紀念碑郊區的擁擠生活。那麼接下來，我們該怎麼走：從夢想走向現實，或從現實走向夢想？

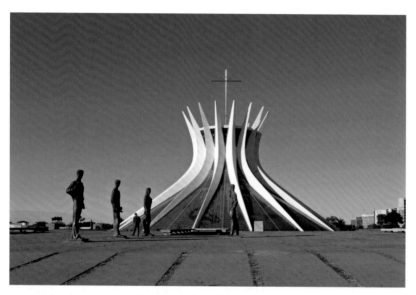

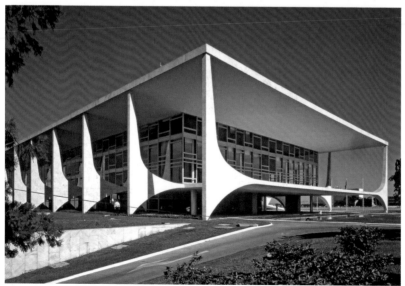

↑ **巴西利亞大教堂**｜奧斯卡‧尼邁耶，巴西巴西利亞，1970。

←**巴西利亞總統府**｜奧斯卡‧尼邁耶，巴西巴西利亞，1960。

→ **巴西利亞國會**｜奧斯卡‧尼邁耶，巴西巴西利亞，1960。

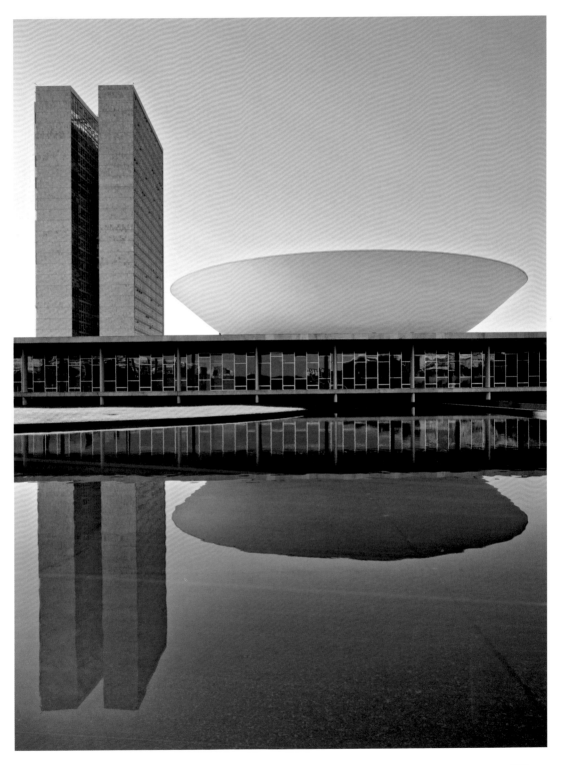

未來會怎樣？

原地踏步就表示投降。

現在說什麼都太早，但我們已經可以看出，哪些建築師和哪些趨勢即將成為未來的標竿。舉一些流行用語是吧？激進主義、生態、輕盈、不規則、實驗。

詩人和作家不斷告訴我們，自古以來，「改變」指的都是一種永遠嶄新的起始狀態，而非一連串的斷裂和重新出發，改變是關於拓展邊界。

歌德說過：「原地踏步就表示投降。」建築就跟藝術、文學、音樂和電影一樣，只有在它探索新領域、鑄造新語言，以及想像新符號和新意義時，才有價值。中國、日本、西班牙、義大利、美國、英國、法國和荷蘭，世界各地即將擘劃出明日建築地景的才華之士，都正在嶄露頭角或顯現自己的能力。

日本由於地狹人稠的先天限制，孕育出許多「小而美」的典範成就。日本建築師儼然已成為小體裁的大師，可以在密密麻麻的都市紋理中，把住宅建築分毫不差地塞進小縫隙裡。這類高手包括坂茂（迷你屋）、遠藤秀平（屋頂／牆壁屋〔Rooftecture〕）、遠藤政樹（自然橢圓屋），以及藤森照信（韮屋）。

「非標準」建築

中國的需求又不一樣，因為這個「中央王國」此刻正面臨西歐國家在二次戰後曾經面對過的那類緊急問題和基本需求。不過無論如何，在目前這波席捲中國的建設浪潮中，確實有些璞玉冒出頭來，例如曾經擔任庫哈斯助手的馬清運，他的玉川酒庄就是對傳統進行再詮釋的範例之一；張智強，他的箱宅（Suitcase House）是長城腳下的九個公社之一，巧妙優雅，別有趣味。馬岩松MAD建築事務所（MAD Studio）目前正在多倫多郊外興建的塔樓，靈感來源非常「札哈‧哈蒂」。這些都是龐畢度中心現代美術館建築部門負責人菲德列克‧米蓋胡（Frédéric Migayrou）所謂的「非標準」建築。

同樣的範例還包括美國漸進線事務所（Asymptote）建於水陸之間的九頭蛇碼頭（Hydra Pier），宛如一塊衝浪板正準備從荷蘭哈倫姆米爾（Haarlemermeer）的海埔新生地飛躍。同樣登記在「非標準」建築名單上的，還有荷蘭建築團體「UN工作室」設計的鹿特丹伊拉斯謨斯橋（Erasmus Bridge）和斯圖加特的賓士汽車博物館（Mercedes-Benz Museum）。這些作品已經用各自的獨特方式，暗示出未來的方向。

各式各樣的多元嘗試

在比較生態學的傾向上，有法國人愛都華‧方索瓦，蘇格蘭人鄧肯‧路易斯（以波爾多為基地），以及來自馬德里的安德列斯‧哈蓋（Andrés Jaque），他的泡泡屋（Bubble homes）讓人印象難忘；還有同樣以西班牙首都為基地的「城市生態系統」團隊（Ecosistema Urbano），他們的生態大道（Ecoboulevard）是一種具有生態關懷的公共空間，目前正在馬德里外圍展示，前景大有可為。

比較傳統派的有巴塞隆納的RCR團隊，目前正在為羅德茲（Rodez）的索拉吉博物館（Musée Soulages）做最後潤飾，而他們位於巴塞隆納山丘上的貝約克酒廠（Bodega Belloc），以及位於歐洛特（Olot）的柯爾家餐廳（Les Cols，用玻璃打造的五個區塊，宛如漂浮在地景之上），尤其受到歡迎。

其他人則懷抱更激進的觀念，例如義大利的Group 5+、丹麥的BIG團隊，以及法國的孔巴赫與馬黑克二人組（Combarel and Marrec），後者在提艾斯（Thiais）設計的巴黎公共交通系統巴士中心（Centre RATP），在地面上打出深深的印記，就是一個範例。

有些人則繼續和高尚藝術調情，例如法裔葡萄牙人迪迪耶‧佛斯提諾（Didier Faustino）和他的

架空歷史小說，來自未來的訊息，火人節（Burning Man Festival）｜阿恩・姜斯工作室（Studio Arne Quinze），美國黑岩市
（Black Rock City），2006。
建築師利用這件將在節慶尾聲時焚毀的木構造臨時建築，展示電腦輔助設計可以計算所有細節，做出任何形狀。

劣建築事務所（Bureau des Mésarchitectures），或大衛・阿加葉（David Adjaye），他和丹麥藝術家歐拉佛・艾里亞森共同合作的威尼斯雙年展英國館，至今仍銘刻在我們的記憶中。

實驗性建築的代表

實驗性的代表有比利時的觀念建築師朱利安・德・史梅（Julien De Smet，他和其他許多人一樣，夠格被稱為「男孩庫哈斯」）。史梅在比亞克・英格斯（Bjarke Ingels）的協助下於哥本哈根港口設計的公共空間，精采詮釋了備受尊敬的哲學家佛拉德米爾・楊凱列維奇（Vladimir Jankélévitch）所提出的「近乎無物」（le presque rien）的觀念。另一個讓人會聯想起「近乎無物」的作品，是NL團隊（更道地的「庫哈斯男孩們」）和他們在烏特勒支大學設計的「籃球吧」（Basket Bar），結合了籃球場和一個幾近失重狀態的小咖啡吧；同樣充滿冒險精神的巴塞隆納媒體大樓（Media TIC building），以撐開的金屬結構和織品為材料，位於暱稱「B@22」的郊區心臟地帶，是他們的另一件傑作。

難以置信指數不輸前者的，還有法國R&Sie（François Roche 和Stéphanie Lavaux的縮寫）在日本十日町興建的「柏油景點」（Asphalt Spot，參見第229頁）。R&Sie的作品非常傑出，但產量相對有限。不過在紐約哥倫比亞大學教書的方斯華・侯許，是位周遊列國的講師，一堆著作、展覽和火爆爭議都和他的名字有關；在一些年輕建築師和學生眼中，他也是位智慧導師。柏油景點是一個用歪斜柱樁撐起的停車場，並在下方空出一個意想不到的展覽空間，功效十足又極為風趣。總歸一句，從北到南、由東到西，所有素材都已就位，十年之內，保證可以寫出另一本書，和現在這本一樣充滿驚喜。

事實證明，資訊科技革命也是推動創意發展的一股強大力量。如今，一切都有可能，烏托邦似乎已成為往事。因為對前衛派、地下派和新未來而言，網路爆炸都代表了一項勝利。如今沒有任何東西會被埋沒。任何構想，任何概念，任何計畫，都可以立刻在谷歌和推特上找到。

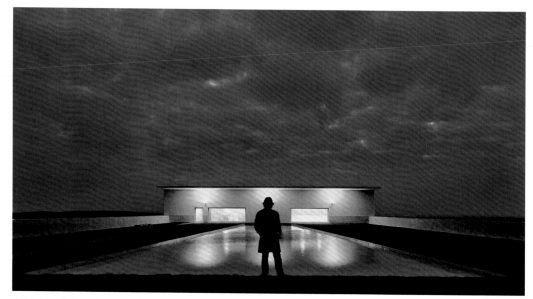

馬約爾酒廠 | 阿爾瓦羅・西薩，葡萄牙坎波馬約爾（Campo Maiar），2006。
這是葡萄牙最偉大建築師的作品，在這座隱身於葡萄園的極簡主義釀酒廠中，昨天、今日與未來以乾淨的線條相遇，延伸到無垠天際

恢復正常／粉紅計畫 | 嫁接建築師事務所（Graft），美國紐奧良，2007。
2005年8月29日，卡崔娜颶風摧毀紐奧良。不到兩年後，演員布萊德·彼特發起「恢復正常」（Make it Right）計畫，打算根據十三位在地和國際建築師的提案，興建一百五十棟住宅。為了推展這項運動，組織了一場名為《粉紅計畫》（Pink Project）的展覽，在密西西比河畔搭建各式各樣的粉紅色帳篷。以簡單明瞭的方式將社會關懷與建築的無窮潛力結合起來。

當代建築的實驗

Onward and upward

巴別塔的詛咒

最古老的烏托邦就是巴別塔……

巴比倫通天的巴別塔

聖經創世紀告訴我們：「宇宙始於一句話。」（太初有道）對於這點，詩人路易斯・阿拉貢（Louis Aragon）回嘴說：「那句話不是神賜給人的，是人得自己去拿的！」無論如何，建築和語言的糾纏歷史自古至今，綿延不絕，不管是巴別塔的統一語言，還是混亂誤解的各種語言。

很久以前，非常非常久以前，在巴比倫，當時所有躲在諾亞方舟裡逃過大洪水的人，都說著同一種語言，這些諾亞的子孫們開始興建可以通天的巴別塔。這下可把上帝惹火了，於是祂變亂人類的語言，讓蓋塔工人彼此聽不懂對方的話，只好停止這項愚蠢的計畫，放棄那個基地。第一個烏托邦就這樣胎死腹中。就像吉勒・拉普居（Gilles Lapouge）說的：「最古老的烏托邦就是巴別塔，上帝把它毀了，這意思很明顯，打從宇宙洪荒之初，祂老人家對烏托邦的立場就是：反對到底。」

千百年來，巴別塔在繪畫中頻繁出現。藝術家們的參考模型，是古希臘史家希羅多德在西元前五世紀的這段描述：「中央矗立著一座高聳的巨塔，直徑有一個斯塔德那麼寬，上面加了一層，又加了一層，總共有八層。外部有一道斜坡一路盤旋至塔頂。」

人類通往高塔的夢想

這種神話與現實的交融，滋養了人類的夢想，特別是電影導演，例如：佛利茲・朗的《大都會》講述塔的建造，而阿加多・岡薩雷斯・伊納里多（Alejandro González Iñárritu）的《巴別塔》（Babel）則是闡述了語言的混亂。

建築師也沒缺席。1919年，佛拉迪米爾・塔特林（Vladmir Tatlin）在莫斯科設計一座紀念碑來榮耀第三國際，造形正是參考這座巴比倫寶塔；而它的目的，或許是想要終結我們的迷惑。不過我們再次看到，「人民這位小神」[1]不准寶塔興建。

在當代建築裡，有兩個範例已成為傳奇。1988年，法國艾胡維勒（Hérouville-Saint-Clair，1961年在坎城郊區從零打造出來的「新市鎮」）市長方索瓦・詹德（François Geindre），造訪羅馬時，會晤了馬西米里亞諾・福克薩斯，邀請他設計一座地標建築，提升該城的形象。「我會給你一座高塔，」建築師回答：「但我不打算獨立興建。」福克薩斯很快就找了英國人威廉・艾索普、法國人尚・努維和德國人奧托・施泰德勒一起合作。

抱著玩樂和冒險的心情，這四人開始聯手設計。結果是一座三段式火箭附帶發射台。目標：天空。巴別塔的神話還沒死。第一段由福克薩斯負責，看似一部奇怪的戰爭機器；一半像塞滿齒輪的機器人，一半像中世紀的攻城機，這段是做

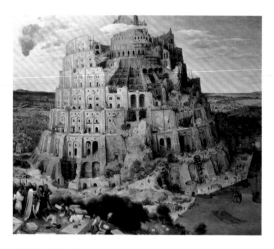

巴別塔 | 布勒哲爾（Pieter Bruegel），1563，維也納藝術史博物館。

註1 | 蘇維埃共產政權反對宗教，聲稱一切都是以「人民」為依歸，所以這裡作者用「人民這位小神」暗喻終止這項計畫的蘇維埃政府。

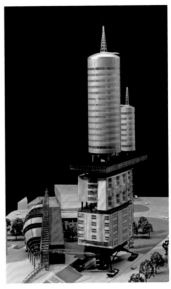

↑ **艾胡維勒市高塔計畫** | 艾索普、福克薩斯、努維和施泰德勒，法國，1988。

← **拉德豐斯「無端點之塔」計畫** | 尚・努維，法國巴黎，1989。

為辦公空間。往上一段則是施泰德勒設計的住家層，利用大量的人行橋和走道讓光線通透，藉此向柯比意致敬。努維在最頂層設計了兩個看似筒倉的塔樓，裡面有一家旅館、一間酒吧，和一個觀景餐廳。艾索普則是在火箭高塔的基地層讓原本應該垂直立著的建築平躺下來，裡頭設置商店；還有一個巨大鳥籠，像是從高塔裡伸出的一隻手，想抓住城市的其餘部分。

隔年，1989年，尚・努維公布他為巴黎拉德豐斯區設計的「無端點之塔」（Tour sans Fins）計畫。名稱中的「fin」（端點、盡頭之意）採用複數形（fins），意味深長；你可以說，那表示沒

有起點也沒有終點。塔高420公尺，直徑45公尺。這個罕見的比例讓它榮登全世界最苗條高塔的寶座；和大寫字母「I」一樣筆直，宛如從地面衝出、直入天際。材料的變換讓效果更加明顯：塔基採用不透光的黑色花崗岩，接著換成清澈透明的反光玻璃，然後又變成拋光鋁的鏤空塔頂。一件煞費苦心的精心辯證作品，具體呈現出當代建築的幾個重大主旨：埋沒與顯露、有形與無形、物質性與非物質性。

而這兩座高塔的命運，就跟巴別塔和塔特林紀念碑一樣，從來不曾建造。巴別塔的詛咒生生世世，永難逃脫。

世貿雙塔，誰的塔？

紐約是一座直立的城市。

美國摩天大樓的冒險旅程

2011年9月11日，或許是巴別塔的詛咒再次發威，推倒了1972年山崎實在曼哈頓尖端豎立的世貿雙塔。

差不多一個世紀前的1884年，芝加哥以威廉・詹尼的家庭保險大樓（Home Insurance Building）揭開高層建築的偉大冒險。裡面甚至裝了電梯！自從一場大火把芝加哥部分區域夷為平地之後，這座「風城」就著手重建並展開它的征服天空計畫。1922年，芝加哥論壇報大樓（Chicago Tribune）的競圖計畫書，明白指定要興建「全世界最美麗的辦公大樓」。最後由紐約的胡德和豪爾斯事務所（Hood & Howells）贏得勝利，並激起一波突破性浪潮；相繼實現華特・葛羅培、阿道夫・魯斯、布魯諾・陶特（Bruno Taut）和伊利爾・沙利南（Eliel Saarinen）這幾位當代大師的預言。

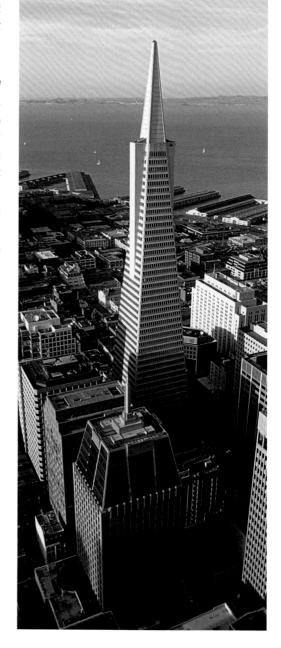

→ **熨斗大樓** | 丹尼爾・伯南，美國紐約，1902。
→ → **泛美金字塔** | 威廉・佩雷拉（William Pereire），美國舊金山，1972。

紐約也不落人後，1902年就矗立起丹尼爾‧伯南（Daniel Burnham）的熨斗大樓（Flat Iron Building）。接著1930年又出現由威廉‧范艾倫（William Van Alen）設計、充滿裝飾藝術風格的克萊斯勒大樓（Chrysler Building），以及1952年由戈登‧班夏夫特所設計的現代主義利華大樓（Lever House）。還有一件我們不該忘記的作品，就是法蘭克‧洛伊‧萊特1903年在水牛城興建的拉金大樓（Larkin Building），它內部的中空天井設計，是波特曼的酒店和佛斯特的香港匯豐大樓的先驅。

這就是偉大的「摩天大樓」（skyscraper）時代，只不過「skyscraper」這個字根本和建築無關，而是源自於航海，最初是指高懸在主桅頂端的三角帆，看起來好像在刮磨（scraper）天空（sky）。

同一時期的一位法國作家路易—斐迪南‧塞林（Louis-Ferdinand Céline），在他的《黑夜盡頭的旅行》（*Voyage au bout de la nuit*）中，如此描述他的紐約之行：「只要想像一下，那是一座站得直挺挺的城市。紐約是一座直立的城市……在這世界的其他地方，城市總是躺在海濱或河畔，倚靠在地景懷中。」

約翰‧漢寇克中心（John Hancock Center） | SOM事務所，美國芝加哥，1969。
熨斗大樓是其他所有大樓的老祖宗。雖然矗立在紐約，但非常「芝加哥學派」，而且從它把古典柱式擺在87公尺高的建築上，便可看出它在風格上仍屬於歷史主義。1969年時，高達344公尺（如果把樓頂的天線加進去就是457公尺）的約翰‧漢寇克中心，是當時全世界最高的建築物（到2009年時，已淪為美國第四高，全球排名第二十一）。至於在1972年落成之初飽受抨擊的泛美金字塔，如今已廣受喜愛，和金門大橋並列舊金山的兩大象徵。

歐洲急起直追的大樓群

的確，歐洲一直要到第二次世界大戰結束後，才出現第一批鑽入雲霄的大樓，包括：1952年奧古斯特‧佩黑的亞眠大樓，1958年BBPR興建的米蘭維拉斯卡大樓（Torre Velasca），1960年《Domus》雜誌創辦人吉奧‧龐帝（Gio Ponti）設計的皮雷利大樓（Pirelli Tower），1960年阿諾‧雅各布森（Arne Jacobsen）在哥本哈根興建的SAS皇家飯店（SAS Royal Hotel），以及阿爾貝、布瓦路和拉布戴特（Albert、Boileau and Labourdette）1961年竣工的巴黎庫勒巴伯大樓（Croulebarbe Tower）。

接著1966年在巴黎西邊，尚‧德‧馬伊（Jean de Mailly）和賈克‧德普塞（Jacques Depussé）設計了諾貝爾大樓（Tour Nobel）─後來改名為Tour Initiale。其中一個立面是由尚‧普維負責興建，那是拉德豐斯區的第一座大樓，至今仍擁有無與倫比的優雅、可靠和美麗。同一時間，與基座有關的爭議正在醞釀，直到最近才告平息。

像紐約那樣拔地而起的大樓，與城市融為一體，也因此融入城市生活。反之，巴黎那種興建在基座上的大樓，則像是與城市隔絕，並因而顯得不具人性。

解決問題還是製造問題？

如今，為了應付人口的爆炸成長和日益嚴重的都市密度問題（預計到了2020年，都市人口將達到五十億，鄉村總人口則只有三十億），高層建築已不只是一種功勳榮耀，而是必要之舉。就像在孟買和墨西哥市，我們必須興建高層建築來防堵都會蔓延，在北京、聖保羅、東京和金夏沙，這道理也一樣。

歐洲也逐漸和這點達成妥協，如同我們在倫敦、鹿特丹、維也納、華沙、馬德里和巴塞隆納所看到的。如今一切都已就緒，可以解決相關的結構、技術和材料問題。至於和功能、密度和混合問題，也可以在細部規劃中加以克服。

不過，今日的挑戰在其他地方。首先是不斷追高，但就像已經倒下的一連串骨牌那樣，這問題將伊於胡底。然後是生態問題，因為高層建築是消耗能源和製造二氧化碳的巨獸。當前的目標是要想辦法達到自給自足的水準，讓高層建築有能力生產部分耗能（甚至所有耗能），還要降低資金成本和管理費用。最後，我們也不能忽略建築的象徵意涵，畢竟建築還是得陳述或表達某種意義。

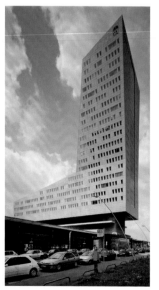

←**里昂信託大樓** | 克里斯蒂安‧德‧波宗巴克，法國里耳，1995。
←←**三星和四星旅館的傾斜大樓** | 多明尼克‧佩侯，義大利米蘭，2008。

→**101大樓** | 李祖原，台灣台北，2004。
→ →**扭身大樓** | 聖地牙哥‧卡拉特拉瓦，扭身大樓，瑞典馬爾默，2007。
→ → →**中國銀行** | 貝聿銘，中國銀行，香港，1989。

在這方面，不管是什麼樣的表現形式、語言和風格，或是多麼大膽的計畫，電腦和科技都有辦法達成。要證明這點，只消看看下面這些案例便可知曉：卡拉特拉瓦的馬爾默（Malmö）軟木塞開瓶器，哈蒂的杜拜芭蕾，波宗巴克的里耳摺角，李祖原台北101的「復興」風格，強生與柏吉（Johnson-Burgee）的馬德里傾斜[1]，佩侯的巴塞隆納心律不整[2]，藍天組的法蘭克福偽「雙塔」[3]，庫哈斯在北京對梅氏圈（Möbius strip）和約櫃

所做的怪異詮釋[4]，佛斯特搞笑又驚人的倫敦「小黃瓜」，或是努維的巴塞隆納「飛彈」。

註1｜指「Puerta de Europa」。
註2｜指「Hotel ME Barcelona」。
註3｜指「New ECB Headquarters」。
註4｜指「北京中央電視台」。梅氏圈：一種只有單一面的特殊圈環，最早是由德國數學家August Mobius製作出來。取一張長紙帶，扭曲一次後，將紙帶頭尾黏在一起，就形成所謂的梅氏圈。據說若螞蟻沿著這條帶子前進將會不斷繞圈圈無法走出來。

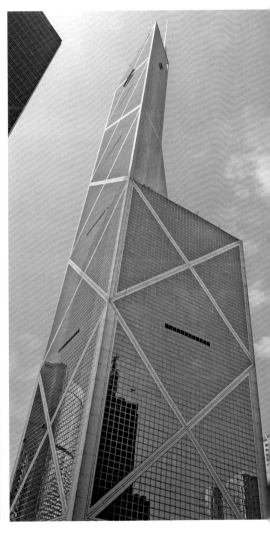

香港令人印象深刻的天際線，可以看到貝聿銘的中國銀行和佛斯特的香港匯豐銀行。

當代建築的先驅性格

Groundbreakers

雖然有些武斷，但說接續現代建築的所謂當代建築是始於1970年代中期，並由1977年的龐畢度中心點燃引信，並非不合邏輯。不過在這之前的二十年間，除了和科技進步有關的革新之外，我們也看到一些在概念、語彙或風格上大破大立的作品相繼轟立。在1955到1975年間，這類先驅和關鍵事件出現得愈來愈頻繁，也愈來愈快速。以下我們將詳細介紹其中特別重要的十二位代表。

1955

神聖
sacred

——

柯比意
LE CORBUSIER

——

高地聖母院
法國廊香

柯比意認為：曲線是「馱貨毛驢走的路」。然而，在他年過六旬設計這座教堂時，卻把直線和直角丟到一旁。在這件作品裡，有機精神取代了現代主義，情感動搖了理論。柯比意公開昭告自己是無神論者，卻讓自己臣服於某種神聖感，聽任豐沛的感情和神奇的感召指引。儘管規模不大，但這座教堂的外觀充滿了紀念性。線條的交錯，加上直角與曲線的糾纏，讓它看起來比實際尺度來得宏偉。反倒是進入內部，才能看出它的真實大小，一個有助於冥想的親密空間。

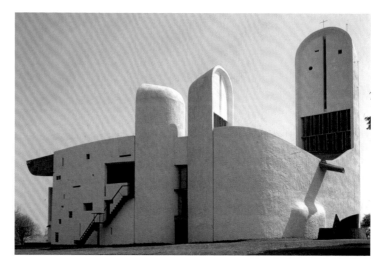

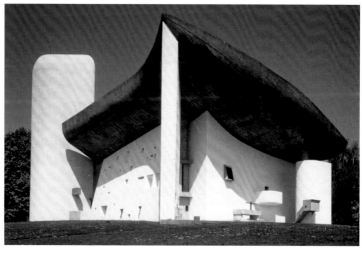

1958

絕技
tour de force

———

羅伯・卡默洛
ROBERT CAMELOT

尚・德・馬伊
JEAN DE MAILLY

伯納・哲福斯
BERNARD ZEHRFUSS

———

新工業與科技中心
拉德豐斯區，法國巴黎

巴黎西邊的拉德豐斯新區，一直要到某個建築師三人組在兩位工程師（負責結構的尼古拉・艾斯奇昂〔Nicolas Esquillan〕和負責立面的尚・普維）的協助下，打造了某件奇蹟之後，才開始竄起。那是一棟不可思議的三角形鋼筋混凝土拱頂，跨距寬達218公尺。一項史無前例、令人難以置信的高超技藝。這五位共同策劃者原本就對混凝土非常精通，但這回，他們知道自己對這項材料的要求已超乎它平常的能耐。為了達到目標，他們發明了一種新技術，以雙層薄殼為基礎，用支撐加固，類似機翼的做法。

五十年後，這座新工業與科技中心（Centre des nouvelles industries et technologies, CNIT）依然像初落成時那樣嶄新鮮活。

1959

弔詭
paradox

法蘭克・洛伊・萊特
FRANK LLOYD WRIGHT

———

古根漢美術館
美國紐約

這位美國第一流的建築師，在九十歲時為他的最後一件作品開光點睛，該件作品於1959年10月21日開幕啟用，當時他已去世六個月了。這座博物館是一件空間傑作，也是一個弔詭量體。緊密、穩固、氣勢宏偉，卻又一心渴望移動，就像一隻龐然蝸牛努力繞著一口巨大水井蠕動身軀。相較於一般常見的一連串展間安排，萊特更傾向用一條綿長的螺旋斜坡道，慢慢帶領觀眾爬上六層樓的高度。一座幾乎沒有掛畫嵌條的博物館，擁有六千多件館藏，常設展出品的數量只占了其中的3%。

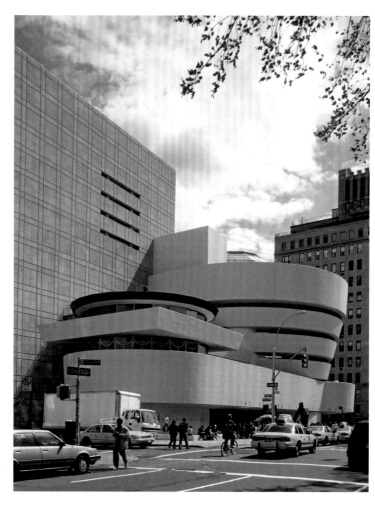

1963

不對稱
asymmetry

漢斯·夏隆
HANS SCHAROUN

——

愛樂廳
德國柏林

這當然是夏隆最複雜也最大膽的作品，吸引世界各地的建築師湧進柏林朝聖。在這座城市的諸多地標建築中，愛樂廳從內部提供截然不同的風景；樂池位於正中央，四周環繞著不規則的階梯狀座位。夏隆透露：「觀眾席的排列方式是受到地景啟發；可以把音樂廳想像成一塊谷地，谷底是樂隊席，四周圍繞著梯狀葡萄園。天花板是天國的景象，呼應著人間風景。」樂聲會從這個世界的正中央向上飄升，然後由四面八方降落到聽眾耳畔，美妙絕倫。

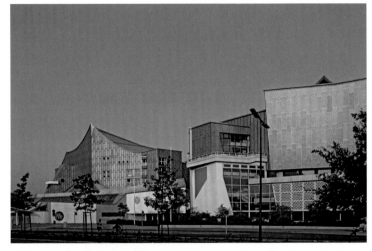

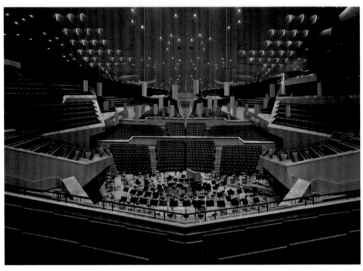

1968

傾斜
oblique

克勞德・巴宏
CLAUDE PARENT

保羅・維希留
PAUL VIRILIO

———

聖伯納爾德教堂
法國納維爾

兩位朋友，兩名夥伴，兩種不同個性。1960年代初，巴宏和維希留發展出「傾斜功能」理論，以有系統的方式表明，他們想創造一種嶄新的空間概念，亦即：「刻劃在空白紙頁上的一條斜線，可以是一丘小坡，一座山脈，一道上升，一道下降，墜落或升天。」建造聖伯納爾德教堂，就是為了以具體方式再現他們的宣言。兩個沒有窗戶、以鋼筋混凝土薄殼構成的量體，以倒斜面方式彼此相對，形成V字狀的樓層，然後藉由參觀者的通道將空間轉換成網絡。這種暈眩效果之後會在其他作品中反覆出現，尤其是解構主義派，又以丹尼爾・李伯斯金的柏林猶太博物館最具代表性；該館的斜坡道似乎就是在描述這種傾斜功能。

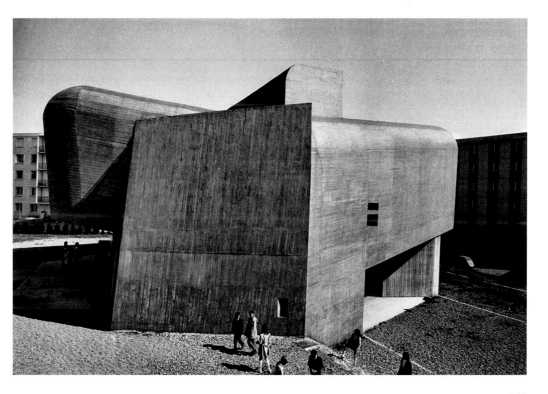

1968

色彩
color

——

路易斯・巴拉岡
LUIS BARRAGÁN

——

聖克里斯托巴庭院
洛斯俱樂部
墨西哥墨西哥市

墨西哥偉大建築師路易斯・巴拉岡，以嚴謹的幾何構圖、形上學的維度、抽象的形式語彙，以及對封閉式空間的傑出配置，創造出難以言喻的美麗建築。這是一種纖細、節制的美，透過對色彩和光線的卓越駕馭，讓空間變形改觀，充滿生命。在這些既端莊又抒情的建築核心之處，可看到摩爾（Moorish）文化的明顯影響，他也公開承認這點。巴拉岡在日光與他的招牌暗牆之間創造出來的無言對話，因為無所不在的水面而益發彰顯，並在他的自宅和幾座鄉村騎術俱樂部的設計中達到最高點（他是一名老練騎士）；其中最登峰造極之作，肯定非洛斯俱樂部（Los）莫屬。

1971

抒情
lyricism

——

約恩·烏戎
JØRN UTZON

——

雪梨歌劇院
澳洲

澳洲人會愛上建築得感謝一名丹麥人,他叫烏戎,1957年贏得雪梨歌劇院的競圖。雖然這座歌劇院要到十六年後才終於蓋好,而且是在別人手上完成,但它的確是烏戎創造出來的,他的建築語言是從大自然中汲取法則。

1950年代有一種追求嚴格精準的強烈傾向。但烏戎這位造船工程師之子,卻打算為抒情主義留下一席之地,在雪梨港口停泊一艘混凝土帆船,它的風帆構成一組層層套疊的巨大甲殼,似乎準備像花朵一樣綻放。支撐這些甲殼的階梯狀平台,則變成一塊惹人注目的公共空間。整個建築物是架在580根混凝土柱樁之上,每根都深入海平面以下25公尺;照明光源則是來自在懸飄於正中央的穹窿屋頂,高34公尺,沒有任何柱子支撐。

1972

偉業
exploit

———

羅傑‧塔利伯特
ROGER TAILLIBERT

———

王子公園體育場
法國巴黎

王子公園體育場是一頭巨大的混凝土怪獸，橫跨在巴黎與布洛涅（Boulogne）交界的環形公路上。這個巨大的橢圓形是固定在環繞一圈的懸臂式起重機架上，後者看起來好像一模一樣，但其實有十三種不同的模組。體育場位在巨大的帽蓋下方，同樣是橢圓形，懸挑托臂長達50公尺。這顯然是一件技術傑作，但也是空間掌控的一項偉業，因為巨大的外部結構並未凌駕內部的親密感。最後，它還以綜合性的語彙（古典主義、表現主義、構成主義、有機主義）做了一場優異的美學演出，寫出一篇十足嶄新的故事；在這件作品裡，我們分不清究竟是「形隨機能」還是「機能隨形」。

1972

輕盈
lightness

——

佛雷・奧托
FREI OTTO

——

奧運體育館
德國慕尼黑

慕尼黑奧運開幕當天，所有人都倒抽了好大一口氣。高懸在體育館上方的屋頂，似乎輕盈到不像真的，當下就締造了一項新紀錄。看起來像一道巨大、冒泡的透明波浪，隨時準備在天空中爆開。佛雷・奧托再次展現了他對懸掛結構的熟練絕技，而且這次有全世界的觀眾做見證。他把合成纖維的薄膜和鋼絲繩緊縛在一起，夾鎖在不同高度的桅杆上。他的靈感來自於他很迷戀的滑翔運動，建築輪廓上的自然造形、曲弧表面和不規則的碎形等，在在暗示出仿生建築（bionic architecture）的特色；而他透過有系統的方式致力以最少的材料和努力達到最大的效果，也預先替未來提供一種經濟實惠的解決方案。

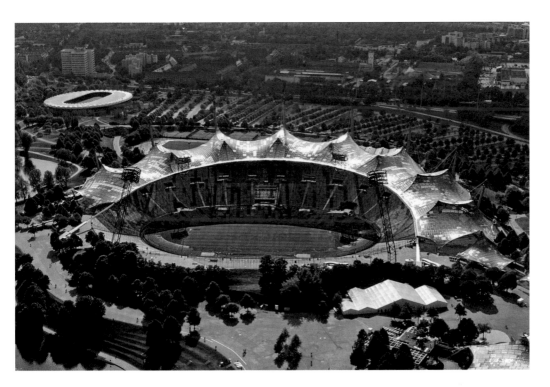

1974

寂靜
silence

———

路康
LOUIS KAHN

———

國會大廈
孟加拉達卡

路康是個寂靜之人，就像我們在《我的建築師》一片中看到的，那是一部關於他的紀錄片，由他兒子納森尼爾·康拍攝，探索他父親不相連屬的四種人生。寂靜也可套用在他的建築上，其中有些作品永遠都會是最重要、最純熟的極致巔峰，不受時空影響。路康相信反差和對比，認為材料和形式同等重要，他對現代運動做了出色的提綱挈領，並將它具體結晶成謹慎權衡但懾人心魂的作品。他的達卡國會大廈正是他對這種「寂靜」的至上展現。雖然是俗世建築，但頌揚的卻是最純粹的形式和諧；神祕、深思和默想是路康的核心本質。

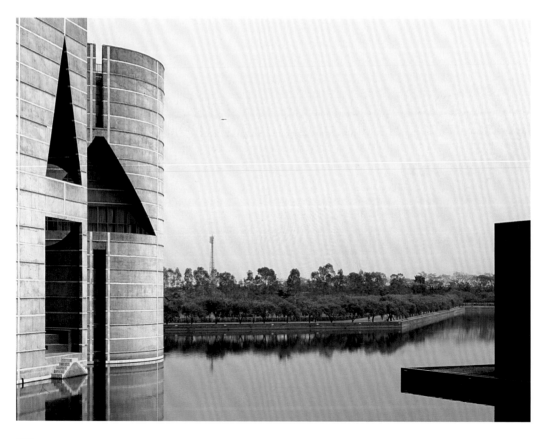

1975

異端
heresy

———

SITE

最佳產品連鎖超市案
內／外屋
美國威斯康辛州的
密爾瓦基市

1970年代初成立於紐約的SITE，是由四位才華之士所組成的聯合事務所，分別是艾莉森·史凱（Alison Sky）、艾米力歐·蘇薩（Emilio Sousa）、米雪兒·史東（Michelle Stone）和詹姆斯·懷恩斯（James Wines），與其說他們是建築師，不如說他們是藝術家。SITE為「最佳產品」（Best Products）連鎖超市設計一系列奇怪的賣場，而且都取了有趣的名稱，例如：1972年在維吉尼亞州里奇蒙（Richmond）的「脫皮計畫」（Peeling Project）、1975年在德州休士頓的「不確定立面」（Indeterminate Facade）、1977年在加州沙加緬度的「裂口計畫」（Notch Project）、1978年在馬里蘭州陶森（Towson）的「斜翹陳列室」（Tilt Showroom），以及1979年在佛羅里達州邁阿密的「剪刀脊陳列室」（Cutler Ridge Showroom），這些建築作品看起來都像是未完成或正在拆毀中。這些（預先）毀壞的作品搶先一步擁抱時間的無常：一種至高無上的建築，他們戲要反諷和弔詭，玩弄清晰和刻意的荒廢。有些滑稽逗趣、有些不切實際，但全都充滿藝術性。

在1980年同樣是為維吉尼亞州里奇蒙「最佳產品」設計的「森林陳列室」（Forest Showroom）裡，他們的幽默有了新的路徑，採用生態和綠建築的範式，結果一如我們所預期的，既異端又實際。SITE的另外一件傑作位於美國威斯康辛州的密爾瓦基市（Milwaukee），是他們1984年的作品「內／外屋」（Inside/Outside Building）。

30位建築師與他們的代表作

30 Architects and their major works

10

\longrightarrow

阿爾瓦·阿爾托
ALVAR AALTO

———

芬蘭廳
Finlandia Hall

芬蘭赫爾辛基，1971

現代主義的英雄——當然！就年代而言，阿爾托比較屬於現代建築而非當代建築。不過，他已經意識到嚴謹嚴苛的機能主義的限制，並未一成不變地求助於直角形式，也容許以弧線和斜線來暗示空間的連續性。他藉由形式和空間的詩學，創造出微妙隱約的連結，並透過磚塊、各種木材、石板、大理石和銅屋頂等不同材料之間的反差對比予以強化。

在每件作品中，都可看出他對不對稱形式的處理極為老練，平面規劃無比自由，具有一種充滿詩意的直覺，以及一種有機的整體秩序。麻省理工學院學生宿舍（1949）的波浪狀牆面和順著立面起伏的樓梯間，就是最佳明證。

在芬蘭廳（赫爾辛基會議中心暨音樂廳）這件作品中，阿爾托的風格達到渾然天成的境界，並融合了對細節的關注，以及對材料的性感處理，這些部分他都是首屈一指。芬蘭廳毗鄰泰倫拉提灣（Bay of Töölönlahti），背靠黑斯佩利雅公園（Hesperia Park），外部覆滿白色卡拉拉（Carrara）大理石板，像一艘即將啟航的巨大渡輪。可容納一千七百名觀眾的大會堂，和室內樂演奏廳與會議廳分庭抗禮，並由寬大、明亮、可俯瞰湖水的門廳彼此接連。

扇狀的巨型大會堂因為一道道白色大波浪而顯得生氣蓬勃，那不只是一種視覺上的愉悅，更是音響效果的傑作。那麼，阿爾托到底屬於哪一派呢？古典派、現代派、空想派、當代派？以上皆非：他已經超越時間，進入永恆！

重要作品

1933 | **療養院 Sanatorium** | 芬蘭派米歐 Paimio

1939 | **瑪麗亞別墅 Villa Mairea** | 芬蘭諾馬庫 Noormarkku

1964 | **歌劇院 Opera house** | 德國埃森 Essen

1966 | **赫爾辛基科技大學校園 Helsinki University of Techonolgy campus** | 芬蘭歐坦尼耶米 Otaniemi

1972 | **現代美術館 Museum of Modern Art** | 丹麥奧爾寶 Aalborg

1978 | **堂區中心 Parish center** | 義大利里歐拉 Riola di Vergato

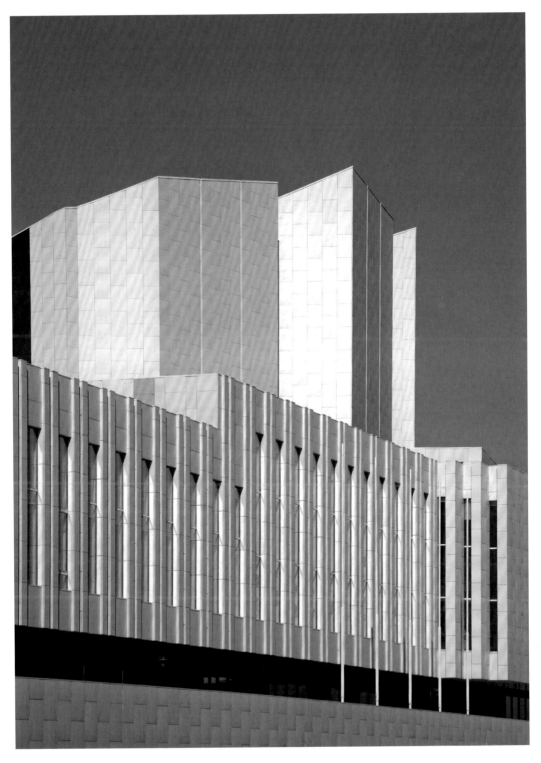

維多·阿孔契
VITO ACCONCI

穆爾島
Murinsel

奧地利格拉茨，2007

1970年代初，紐約是個鮮活有勁、生氣洋溢的地方。新一代藝術家相繼嶄露頭角，以全新方式看待這世界。1971年，「廚房」（The Kitchen）在雀兒喜區（Chelsea）開幕，那是一處聚會所和表演藝術中心，將新生代藝術家融為一體。夜復一夜，史提夫·萊許（Steve Reich）、菲利普·葛拉斯（Philip Glass）、蓋瑞·希爾（Gary Hill）、露辛達·卻爾茲（Lucinda Childs）、查爾斯·阿特拉斯（Charles Atlas）、勞麗·安德森（Laurie Anderson）、比爾提·瓊斯（Bill T. Jones）、布萊恩·伊諾（Brian Eno）、辛蒂·雪曼（Cindy Sherman）和梅芮迪斯·孟克（Meredith Monk），都在此大顯身手。這些音樂人、編舞者、詩人，和視覺與錄像藝術家，在當時都還沒沒無聞，但很快就將在各種形式的藝術史上揚名。

這群人當中，阿孔契這位年輕詩人已經在惡名昭彰的《奧林匹亞》（Olympia）雜誌上發表過短篇故事，並剛剛創辦《零到九》（0 to 9）評論。阿孔契顯然對這個世界的造形本質相當敏感，因為他把頁面當成某種小型表演空間安排配置。他很快就朝向攝影、聲音和錄像的領域發展，後來變成重要的表演藝術家，他把自己和觀眾的身體當成行動的核心，探索空間的真實面、時間面、社會面和文化面。

目前，阿孔契為了繼續他的探索，開始把研究方向轉移到裝置和環境藝術，並順理成章地在1988年成立阿孔契工作室，與一群藝術家和建築師合作。為了找出更深刻的答案，他愈來愈關心建築和都市發展，提出過不少和公園及冒險樂園有關的計畫。雖然真正付諸實踐的數量極為有限，但確實對許多藝術家、建築師和景觀設計師造成衝擊。

2007年，一個不明浮動物體出現在格拉茨。那是穆爾島，優雅地降落在流經這座奧地利城市的河流之上。阿孔契試圖用這個案子證明，可以把都市空間處理成開放性論壇、辯論廳和討論平台。穆爾島是通道，也是連接水道兩岸的混種建築，包括一對細長的人行步橋，以及用金屬和玻璃打造的甲殼，裡面有一間咖啡館，一座可容納兩百人的劇院，以及一塊兒童遊戲區。由兩個扭曲變形的多面體圓頂所組成的穆爾島，就跟下方的河水一樣流暢，是藝術與建築相互滲透的成功範例。

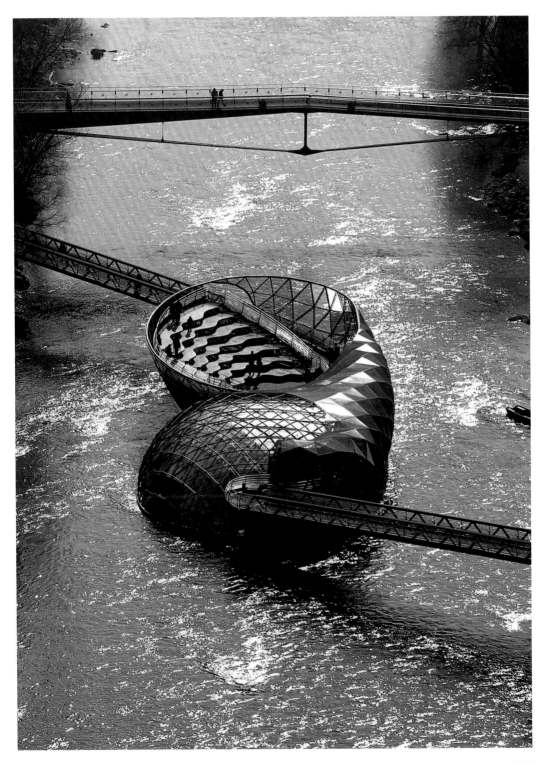

威廉·艾索普
WILLIAM ALSOP

———

安大略藝術設計學院
夏普設計中心
Sharp Center for Design
Ontario College of Art & Design

加拿大多倫多，2004

一座鋼柱森林頂著一個長方形的平行六面體，白色外皮上散布著一個個像素化的黑點，看起來活像某種巨大又充滿威脅性的蜘蛛。我們無法確認，這艘龐然巨大的飛船究竟是打算一派優雅地飛躍下面那一長排鐵鏽色的建築，還是準備把它們壓成碎屑。感覺非常詭異。但這艘飛船不動如山，與它底部內切的那根紅色長斜柱，更加凸顯出一種量身訂作的神祕感，想要刺激所有有自尊心的心理分析學家發揮他們的想像力。

這個連結兩棟建築的未來主義式誇張設計，比起庫柏力克（Kubrick）《2001太空漫遊》裡的那個神祕黑盒子，可是一點也不遜色。這是艾索普提出的解決方案，目的是要重建和擴大多倫多安大略藝術設計學院的空間，艾索普對奇特造形和飽和色彩的品味眾所皆知。如果説它的外觀聳動驚人，它的內部也不遑多讓，建築師提議用燈光和色彩的部署調度來打擊無所不在的白色，藉由凱旋勝利把新舊兩個空間結為一體。從多倫多經由西布朗（West Bromwich）到倫敦，艾索普的作品始終是未來文明的急先鋒。

重要作品

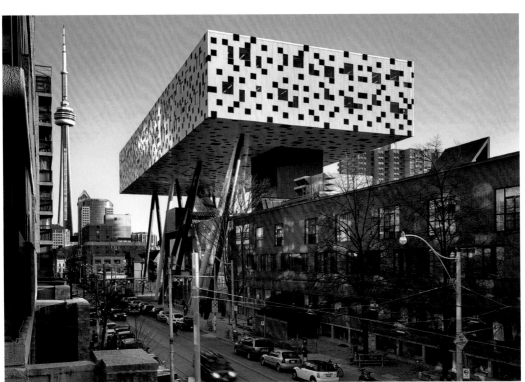

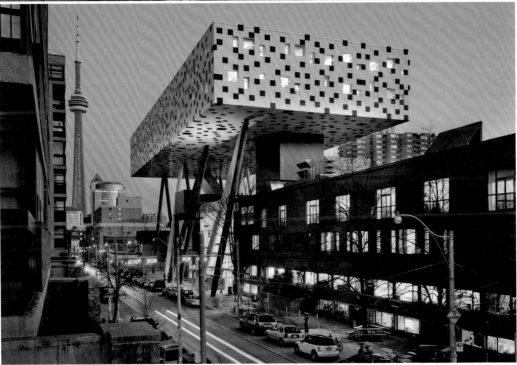

安藤忠雄
TADAO ANDO

——

光之教會
Church of Light

日本大阪，1987

身為眾多教堂、禮拜堂和佛寺禪院的設計者，「光之教會」這幾個字，是安藤忠雄最重要的基本路徑。在他的建築裡，我們可以明確感覺到柯比意和路康的身影，他透過由直線、圓形和方形所主導的嚴格幾何所產生的純粹形式，來頌揚精神性。這些場所都是自然（大地、空氣、水）與文化（建築）交融的抽象空間，他鍾愛混凝土這種材料，經他處理過的清水混凝土牆，絕對會讓人聯想到皮膚，一種有生命、會呼吸的表層，可以和光線產生神聖的交互作用。這就是安藤的本質。他的所有作品都是以幽微巧妙的光線運用為核心，光線的作用就像油漆，可以名副其實地塗覆在牆上。除了精神性的考量之外，也和一種含蓄纖細的動人之美有關。在他自學生涯早年興建的光之教會，正是最好的明證。一個同時讓人感受到抒情與低調的空間，一道十字劈開混凝土牆，將突如其來的燦爛光線投射到地板之上，盈散於整個空間。一座供人沉思冥想的寂靜建築。

重要作品

1991 | **維特拉會議中心 Vitra Conference Pavilion** |
德國威爾 Weil-am-Rhein

1992 | **世界博覽會日本館 Japanese Pavilion for Expo 92** |
西班牙塞維亞 Seville

1998 | **沃斯堡現代美術館 Modern Art Museum of Fort Worth** |
美國沃斯堡 Fort Worth

2003 | **4x4住宅 4x4 House** | 日本神戶

2004 | **地中美術館 Chichu Art Museum** | 日本直島

2006和2008 | **皮諾基金會葛拉西宮和海關大廈博物館 Palazzo Grassi and Punta della Dogana** | 義大利威尼斯 Venice

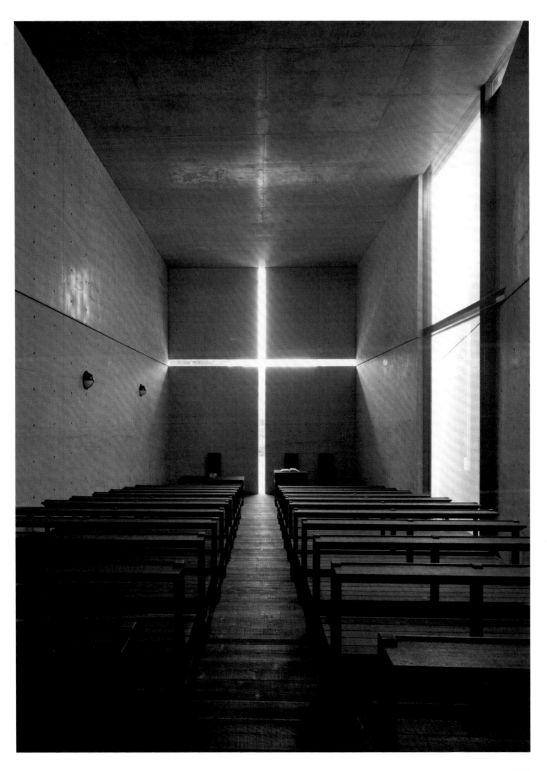

坂茂
SHIGERU BAN

緊急庇護紙管屋
Emergency Housing

日本神戶，1995

紙、紙板、竹子、布料和夾板，這些都是坂茂最喜愛的材料，他已經贏得低科技和經濟手法的全量級冠軍。他的建築取向是源自於他對倫理學和生態學的雙重興趣與投入。在他的所有作品中，不管是私人或公共建築，他都會努力讓空間開放、空氣流通，建立與大自然之間的對話。

他的帷幕牆住宅是最著名也最吸引人的範例。身為一名深富社會意識的建築師，一聽到1995年神戶大地震的消息，他隨即和學生以閃電般的速度發展出緊急庇護住宅，也就是所謂的「紙管屋」。這些面積16平方公尺的庇護所，是用直徑11公分的紙管搭建；地基是以空的麒麟啤酒箱填入砂子排列而成，可以快速組裝拆卸；屋頂則是用回收的帳棚布。「紙管屋」在日本和亞洲其他地區得到熱烈迴響，非洲也是──事實上，在今日的所有地方，緊急庇護所都是一種必需品。這是透過另類思考模式發展出來的構想，既簡單又聰明，不但合乎道德和經濟需求，同時結合了回收再利用和避免浪費。坂茂藉由這個出奇好用又相當優雅的緊急「紙管屋」，向我們證明了，就算想像力很少掌握大權，但至少想像的力量沒有極限。

重要作品

1995 │ **紙住宅 Paper House** │ 日本山中湖

1995 │ **帷幕牆住宅 Curtain Wall House** │ 日本東京

1999 │ **合歡木兒童美術館 Nemunoki Children's Art Museum** │ 日本靜岡

2000 │ **裸之家 Naked House** │ 日本川越

2002 │ **游牧博物館 Nomadic Museum** │ 義大利威尼斯，隨後於2005年 游牧到紐約、2007年到聖塔莫尼卡、2009到巴黎

2009 │ **龐畢度中心麥次分館 Centre-Pompidou-Metz** │ 法國麥次 Metz

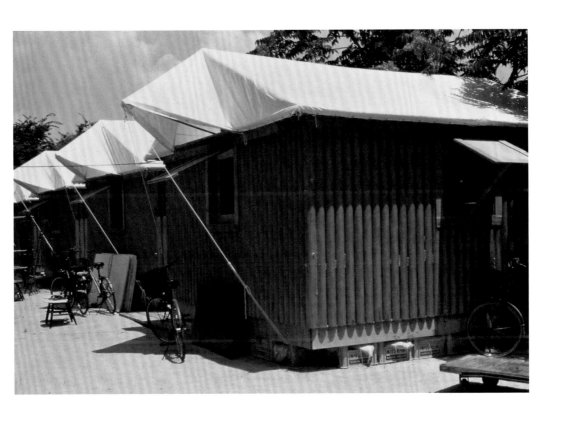

派崔克・布襄
PATRICK BOUCHAIN
———

法特里尼學院
Académie Fratellini

法國聖德尼 Saint-Denis La Plaine
2003

位於巴黎門戶，離法國國家體育館（Stade de France）幾碼外的地方，是一塊荒廢的無人之地，這片棕色地帶上有許多棄置的工廠，以及電影和電視攝影棚。就在這樣的環境中，矗立了一棟穀倉狀的房子，四邊各自長了一顆巨大的紅疣。不管任何時候，只要它開著，就會有多采多姿的各色人物從世界各地成群擁來。法特里尼學院是一所馬戲學校，派崔克・布襄依照他的慣例，用極端務實的方式處理它，沒有任何美學標記，沒有任何形式體系，也沒有任何特別鍾愛的材料。這位建築師的信條是：「盡量少做，以便提供最大的可能性。」他總是會想盡辦法，用最經濟實惠的手段達到最舒適的效果。

在法特里尼學院，流浪者和旅人、漫遊者和兼差者、移動者和奔波者，以及巡迴表演的個人和團體，非但不會被炫燿昂貴的建築嚇到，覺得自己像個渺小的侏儒，反而會立刻有種自在舒適的輕鬆感。布襄幾乎沒有任何預設立場，他是為其他學科、領域的人們設計使用場所，而非為自己打造展示櫃。他在法特里尼學院如此，在其他地方也一樣，包括馬術表演的舞馬劇場（Théâtre Zingaro），鳥籠狀的德侯梅斯科劇場（Volière Dromesko theater），與丹尼爾・布罕合作的「都市介入」，以及與大提琴家羅斯托波維奇（Mstislav Rostropovich）在湖畔穀倉大會堂（Grange au Lac）為愛維養（Evian）音樂節所做的共同演出。

重要作品

1984 │「貨棧」當代藝術中心 Centre d'Art Contemporain Le Magasin │
法國格勒諾伯 Grenoble

1988 │ 舞馬劇場 Théâtre Zingaro │ 法國歐伯維爾 Aubervilliers

1997 │ 湯姆森多媒體總部 Siège social de Thomson Multimedia │
法國布隆涅 Boulogne-Billancourt

1999 │「獨特所在」改造案 Lieu Unique │ 法國南特 Nantes

2005 │ 浴場市立游泳池 Les Bains │ 法國貝格勒 Bègles

2007 │ 法國國家移民史研究中心 Cité Nationale de l'Histoire de l'Immigration │ 法國巴黎 Paris

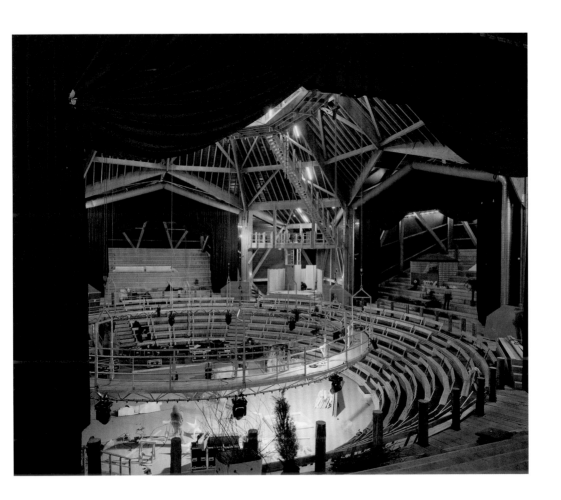

藍天組
COOP HIMMELB(L)AU

———

UFA電影中心
UFA Cinema Center

德國德勒斯登 Dresden，
1998

隨你高興想把它唸成「Himmelbau」或「Himmelblau」，前者的意思是「天空／天堂建設」，後者則是更簡潔的「藍天」。赫穆·史威欽斯基（Helmut Swiczinsky）和沃夫·普利克斯（Wolf D. Prix）這兩位天空密謀家暨合作者來自維也納，最後終於選擇營建這條路。雖然他們早在紙上烏托邦全盛時期的1970年代，就開始合體，但一直要到1988年參加由菲利普·強生在紐約現代美術館策劃的《解構主義建築展》，他們才受到大眾注意。的確，他們的大膽幾何、切線、冒險對角線、雕刻狀的狂暴造形，以及怒髮衝冠、充滿挑釁的表現力道，都讓他們的建築比較屬於即興、活力、混亂和迸發的國度，而不是秩序與理性的領域；像是某種「自動書寫」，創作時必須緊閉雙眼，才不會讓任何想法溜掉。

在德勒斯登電影中心這個案子裡，他們設計了兩個彼此扣連的塊體，第一個是頑固的不透明混凝土，似乎被安置在一個冷僻的角落，裡面有八間放映室；第二個是用小塊面組成的玻璃棱鏡，包圍著35公尺高的中庭，暴露出內部混亂的懸浮樓梯、橫跨深谷的斜坡道，和歪斜搖晃的走道。另外，在面對城市那側，垂了一道用巨大懸臂懸掛的金屬立面。整棟建築由一條公共通道切開，可連接城市的兩條馬路和三個區塊。一種節點式的空間，點出並凸顯德勒斯登的都市紋理——一個在二次大戰結束前夕被夷為平地的城市，戰後的倉卒重建導致可怕的凌亂市容。這棟建築以其對抗主義的造形，在低迷的環境中，恢復並增加這座都市的張力，並為它注入生命。

重要作品

1994 | 荷羅寧根博物館增建案 Extension to the Groningen Museum | 荷蘭

2001 | 煤氣槽B Gasometer B | 奧地利維也納 Vienna

2005 | 美術學院 Akademie der Bildenden Künste | 德國慕尼黑 Munich

2006 | 阿卡倫美術館 Akron Art Museum | 美國

2007 | BMW世界 BMW Welt | 德國慕尼黑 Munich

2009 | 合流博物館 Musées des Confluences | 法國里昂 Lyon

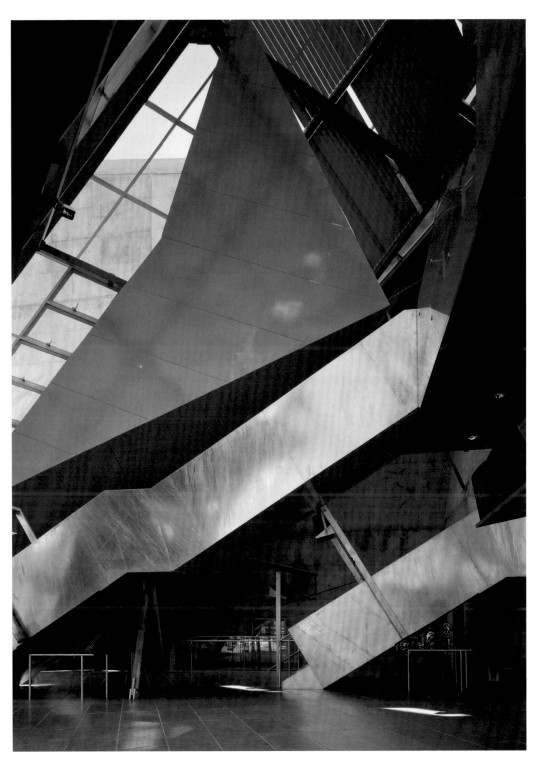

諾曼・佛斯特
NORMAN FOSTER

米約高架橋
Millau Viaduct

法國米約，2004

橋右邊，是聖阿非利加石灰岩高原（Causse de Saint-Affrique）。橋左邊，是拉薩克石灰岩高原（Causse de Larzac）。而在很深很深的峽谷底部，是蜿蜒如蛇的塔恩河（River Tarn）。從高架橋頂端往下俯瞰，廣袤荒涼之美令人屏息。即使從遙遠的克西塞勒（Creissels）望去，景觀同樣驚人。但這回，你值得抬起雙眼，仔細觀察那個從空中切出一條道路的建築結構。那裡同樣停駐著美；不證自明、不容置喙、像剃刀一般鋒利，它的結構之美壓倒一切，讓人幾乎忘了它的設計質地和建築筆法。它讓我們聯想到那些沒有建築師的建築，像是羅馬帝國的嘉德水道橋（Pont du Gard），後者也像是從地景中自然浮現；或是聯想起某種工程偉業，例如古斯塔夫・艾菲爾在庇里牛斯山興建的加哈比高架橋（Garabit Viaduct）和它的所有象徵力道。在米約高架橋這件作品裡，自然與文化，建築與工程，接合得天衣無縫、完美和諧。一條綿長，輕盈的弧線，架靠在7座雄偉的橋墩上，撐起長2460公尺、寬30公尺的橋面；而主導全局的，是由154根鋼索拉緊的7座橋塔。鋼筋和混凝土的總重量約31萬9千700噸，然而給人的感覺卻是無比輕盈。這道鄙視所有標準的高架橋，再次讓佛斯特展現他的精湛技術，他對最微小細節的講究，以及他對效率的強烈渴望。這座穩穩雄踞在米約上空的高架橋，把所有方程式都轉變成黃金數字。

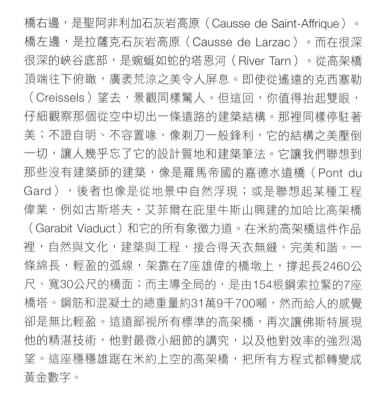

重要作品

1986 | **匯豐銀行總部 Headquarters of the Honkong and Shanghai Bank** | 中國香港

1998 | **方形藝術中心 Carré d'Art** | 法國尼姆 Nîmes

1999 | **國會圓頂 Reichstag Dome** | 德國柏林 Berlin

2002 | **聖哲音樂中心 Sage Music Center** | 英國蓋茨海德 Gateshead

2004 | **瑞士再保險大樓 Swiss Re Building** | 英國倫敦 London

2008 | **北京機場 Beijing Airport** | 中國

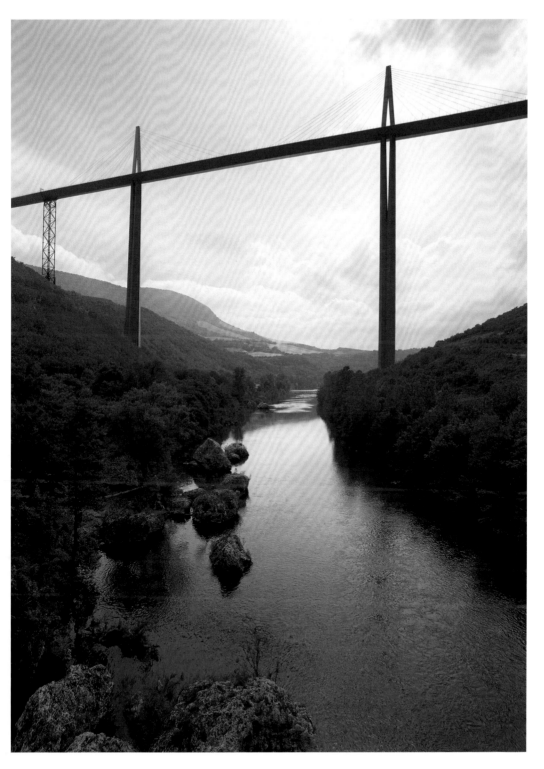

馬西米里亞諾・福克薩斯
MASSIMILIANO FUKSAS

—

尼歐洞窟入口廊
Entrance to the Cave at Niaux

法國，1993

不需要什麼高瞻遠矚的眼光，就能斷言福克薩斯是個巴洛克建築師，是個「與時俱進的建築師」。他迷戀都會場景，迷戀運動，迷戀結合各種流派，迷戀文法、技術和材料；他冒險挺進「傾斜功能」和解構主義；他絕不重複同樣的東西，總是從人們最意想不到的地方跳出來。福克薩斯永遠堅稱藝術和建築是一體的兩面，是同一樣東西。

在庇里牛斯山的尼歐鎮有一個洞窟，裡面保留了美麗驚人的罕見壁畫，時間可回溯到舊石器時代的馬達蘭（Magdalenian）文化。福克薩斯的任務是架設一道入口以調節參觀流量，保護遺址。看起來是個很小的案子，但福克薩斯卻用他獨一無二的時尚風格，將它打造成一流傑作。入口通道由兩塊28公尺高的鈦製雙翼護衛著，後者牢牢固定在深入岩石25公尺的柱樁上。那兩道巨翅並沒真的碰到山壁，但足以抵擋狂暴的強風。上層結構消失在洞穴深處，準備帶領我們經歷某種入會儀式，然後揭露神啟。紅色西洋杉和漆成鐵鏽色的鋼鐵之間的狂亂對話，在岩石表面彈出回音；而接待處本身，則是鑽窩在用木頭和鋼鐵鋪成的長堤下方。福克薩斯在這件作品中，用大自然的背景交換他最愛的都會場景設置，但絲毫無損於他的巴洛克調性，彷彿是讓理查・塞拉（Richard Serra）式的基礎結構（primary structure）與卡爾・安德列（Carl Andre）式的慣用語法彼此擁抱。它的猛烈和熱情，清楚展現在所有人眼中。站在這隻體型龐大、令人生畏、正準備起飛的巨鳥前方，任誰都會嚇到說不出話吧！

重要作品

1991 │ **多媒體中心 Médiathèque** │ 法國荷齊 Rezé

1996 │ **坎地街區計畫 Îlot Candie** │ 法國巴黎 Paris

2001 │ **維也納雙塔 Vienna Twin Towers** │ 奧地利維也納 Vienna

2004 │ **法拉利研究中心 Ferrair Research Center** │ 義大利馬拉內羅 Maranello

2005 │ **米蘭國際展覽館 Fiera Milano Exhibition Complex** │ 義大利米蘭 Milan

2008 │ **天頂音樂廳 Zénith (music hall)** │ 法國史特拉斯堡 Strasbourg

未來系統
FUTURE SYSTEMS

—

塞佛吉斯百貨公司
Selfridges Department Store

英國伯明罕，2003

這是什麼鬼東西啊？在伯明罕市中心邊緣，一個叫做鬥牛場（Bullring）的乏味地區，突然孵出某種巨大昆蟲，它的甲殼是用數千塊鉻鋁圓片組成，很像古時候的鎖子甲。

這個英雄奇幻故事和科幻小說的詭異混合體，這個難以歸類的有機造形，是「流體建築」（blobitecture）的具體實例，也是1970年代烏托邦白日夢（建築電訊派傾向）和高科技實用主義（佛斯特—羅傑斯傾向）的結合。這個公然模仿生物而且非常英國的建築，是從「未來系統」雙人組的想像沃土中孵化出來的。「未來系統」是捷克男人與英國女人的組合，前者是楊・卡普利茨基（Jan Kaplicky），後者是阿曼達・萊維特（Amanda Levete）。這個詭異的甲殼似乎不只想邀請我們進去來趟血拼之旅，還打算帶我們飛入外太空，很難判定它究竟是購物中心還是太空船，是百貨公司或奇幻動物？在陽光下會像煙火一樣爆炸，下雨天會發出回聲，夜幕低垂時會閃現微光，「未來系統」的塞佛吉斯百貨公司看起來像個棉繭，或一隻同時從數千個切面向外凝視的眼睛。眼睛是他倆作品中一再出現的主題：貴族板球場（Lord's Cricket Ground）的媒體中心看起來很像護目鏡；川久保玲宛如男孩（Comme des Garçons）精品店的入口，則會讓人聯想起視神經。

重要作品

1996｜**私人住宅 Private house**｜英國威爾斯 Wales

1996｜**浮橋 Floating Bridge**｜英國倫敦 London

1999｜**貴族板球場媒體中心 Media Center, Lord's Cricket Ground**｜英國倫敦 London

1998–2000｜**宛如男孩精品店 Comme des Garçons boutiques**｜美國紐約 日本東京；法國巴黎

2003｜**法拉利博物館 Enzo Ferrari Museum**｜義大利馬拉內羅 Modena

2011｜**捷克國家圖書館 Czech National Library**｜捷克布拉格 Prague

法蘭克・蓋瑞
FRANK O. GEHRY

———

古根漢美術館
Guggenheim Museum

西班牙畢爾包，1997

工業城畢爾包沉寂了很長一段時間。工廠荒廢，飽受經濟蕭條和失業狂飆的重擊，像是被打昏在賽台圍繩上的拳擊手。直到古根漢美術館把它喚醒，變身為旅遊中心。由法蘭克・蓋瑞與古根漢基金會的魄力領袖湯瑪斯・克倫斯（Thomas Krens）聯手揮出的這記建築神拳，把博物館變形成一種表徵、一種催化劑和一種商業品牌。

萊特設計的紐約古根漢舉世聞名，威尼斯大運河畔的佩姬・古根漢（Peggy Guggenheim）也同樣令人愉快。至於蓋瑞的古根漢，則是為「畢爾包效應」（Bilbao effect）吹起號角：為了達到旅遊和社會目標所推動的建築和經濟聯合計畫，一種全球化的具體象徵。

一頭愛搞笑的有機怪獸，一個支離破碎的拼湊量體，有琢石面的規矩造形，也有貼上鈦金屬板的狂暴扭曲模樣，並由一道大玻璃牆間歇打斷。一走進去，迎面就是兩個令人屏息的龐然空間：一個是長130公尺、寬30公尺、沒有半根立柱的超大展覽室，供爆炸性的超級巨展使用（例如開幕時的理查・塞拉基礎結構展）；另一個是同樣巨大的中庭，從這裡延伸出一系列弧狀人行橋、玻璃電梯，以及連接十九個展覽間的樓梯塔，每個展間的大小形狀都不一樣。

在畢爾包這個案子裡，專家蓋瑞親切地向我們證明了：他模型和素描裡那些摺疊、縮捲、起皺的造形，與最厲害的軟體程式並不衝突，也就是說，資訊科技可以臣服於想像力，科技是為藝術而服務。

重要作品

1989 │ **維特拉設計博物館 Vitra Design Museum** │ 德國威爾 Weil-am-Rhein

1993 │ **懷斯曼美術館 Frederick R. Weisman Art Museum** │ 美國明尼亞波利 Minneapolis

1999 │ **新商業開發大樓群 Der Neue Zollhof quarter** │ 德國杜塞道夫 Düsselc

2000 │ **德國銀行大樓 DG Bank Building** │ 德國柏林 Berlin

2003 │ **迪士尼音樂廳 Walt Disney Concert Hall** │ 美國洛杉磯 Los Angeles

2006 │ **里斯卡爾侯爵酒莊飯店 Marquès de Riscal Hotel** │ 西班牙埃爾謝戈 Elciego

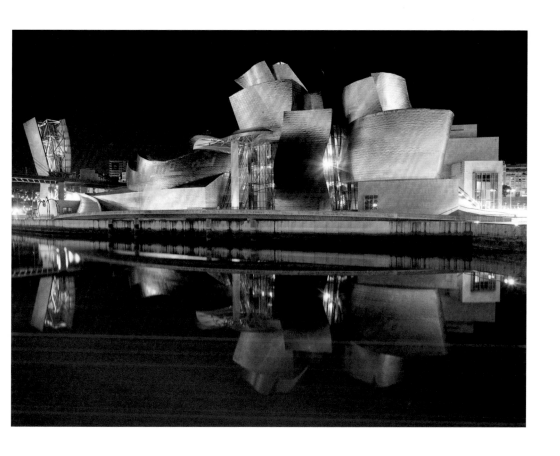

札哈·哈蒂
ZAHA HADID
—

伯吉塞爾滑雪跳台
Bergisel Ski Jump

奧地利因斯布魯克 Innsbruck，
2002

這座雄踞山頂的跳台以巨大的「Z」字形狀劃破天空：這個「Z」難道是指蒙面俠蘇洛（Zorro）？他打算離開故鄉加州，降臨奧地利？不，這個「Z」是代表札哈！總是一身黑衣的札哈·哈蒂，以飛快的速度竄起，是位用精力與自信克服一切障礙的建築師。

你可以說她是出生在巴格達的倫敦人，或是在倫敦工作生活的巴格達人，她是迄今為止唯一一位贏得密斯凡德羅獎（2003）和普立茲克獎（2004）的女性得主，而且被《富比士》雜誌評選為全球最具影響力的女性，排名第六十八。

1988年，她在紐約現代美術館的《解構主義建築展》中嶄露頭角，與藍天組、艾斯曼、蓋瑞、庫哈斯、李伯斯金和初米共同展出，從那之後，她就在許多場合充分證明了她的精湛技藝，她對渾沌狀態的熟練掌握，她對迸裂造形的迷戀，以及她對張力的歡快表現。她以非常個人化的卓越本事恣意踐踏既定規範，尤其喜愛將蓄滿壓力的弧形和線條彼此交錯，或讓平面與懸臂樑交互重疊。結果就是一座座尖角如鑽石、斷面似冰山的建築，加上鋒利、疾速、充滿侵略性的平面圖。

差不多一個世紀之前，托馬索·馬里內蒂（Tommaso Marinetti）在1909年2月20日的《費加洛報》上發表他的〈未來主義宣言〉（Futurist Manifesto），堅定表示：「我們在此宣布，一種新形態的美讓這世界變得更加輝煌，那就是速度之美。」速度、運動、猛暴、挑釁、極端——這些正好也都是札哈·哈蒂選擇的棲息所，就像她的因斯布魯克跳台所證明的：它的雕刻造形融合了張力和扭動，有如塔樓和橋樑的混種產物。搭乘兩座電梯來到頂端，是一間咖啡館，從那裡俯瞰四周景致和底下的競賽選手，可說是無與倫比的美妙經驗。

重要作品

1993｜**維特拉消防站 Vitra Fire Station**｜德國威爾 Weil-am-Rhine

2001｜**輕軌電車站 Tram station**｜法國史特拉斯堡 Strasbourg

2001｜**路易斯與理查羅森塔當代藝術中心 Lois & Richard Rosenthal Center for Contemporary Art**｜美國辛辛那提 Cincinnati

2005｜**BMW中央大樓 BMW Central Building**｜德國萊比錫 Leipzig

2008｜**斐諾自然科學中心 Phaeno Scientific Center**｜德國沃夫斯堡 Wolfsb

2009｜**MAXXI國立二十一世紀美術館 MAXXI National Museum of 21st Century Arts**｜義大利羅馬 Rome

赫佐格與德默隆
HERZOG & DE MEURON

泰德現代美術館
Tate Modern

英國倫敦，2000

在泰晤士河兩岸，有兩座建築彼此面對面，一座是克里斯多福·雷恩（Christopher Wren）的聖保羅大教堂，一座是蓋爾斯·史考特設計的河濱發電廠。大教堂依然聳立，永恆不變；發電廠則已在1983年除役。在長達十七年的沉寂時間裡，這棟磚造建築和它的兩根巨大煙囪，曾出現在無數電影、錄影帶、明信片和照片的背景中。然後到了2000年，這頭老怪獸從沉睡中醒來，變成熙來攘往的泰德現代美術館，倫敦最「附庸風雅」的地方，負責這項重建、更新和改頭換面計畫的操盤手，是瑞士建築雙人組赫佐格與德默隆。他們的計畫是由全面大整修和蜻蜓點水般的潤飾所組成。巨大的渦輪機室重新規劃成目不暇給的接待廳；鍋爐室則變身為一件七層容器，分別安置了展間、書店和咖啡館；懸吊在主殿上方的光箱，發出各種顏色的霓虹燈效。

在發電廠的平屋頂上方，還有一整道會發光的支撐體，包含兩個樓層，裡面有展覽廳和一家觀景餐廳，提供令人屏息的絕佳視野。當代藝術很少擁有像泰德現代美術館這樣的展示場。而我們不該忘記，赫佐格與德默隆和當代藝術一直保持相當密切的聯繫（瑞士藝術家雷米·左格是他倆的長期合作夥伴）。在這件作品中，他倆再次展現出微妙精湛的空間運用才華，以及對科技和動感、對材料和消逝的獨到掌控。2005年，這兩位建築師又接下泰德現代美術館及其周邊地區的增建案委託，預計將在2012年提交。

重要作品

1994 │ 瑞士國鐵鐵路轉轍塔 SBB Switch Tower │ 瑞士巴塞爾 Basel

2000 │ 瑞士街公寓建築 Immeuble de logements, Rue des Suisse │
　　　法國巴黎 Paris

2003 │ 觀看倉庫，勞倫茲基金會 Schaulager, Laurenz-Stiftung │
　　　瑞士巴塞爾Basel／明臣斯坦 Müchenstein

2005 │ 安聯足球場 Allianz Arena │ 德國慕尼黑 Munich

2008 │ 儲蓄銀行論壇 Caixa Forum │ 西班牙馬德里 Madrid

2008 │ 特內里費藝術空間 TEA, Tenerifer Espacio de las Artes │
　　　西班牙聖塔克魯茲德特內里費 Santa Cruz de Tenerife

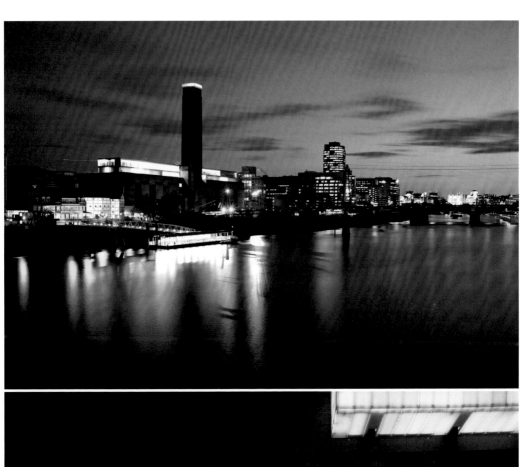

伊東豐雄
TOYO ITO

——

仙台媒體中心
Sendai Mediatheque

日本仙台，2001

從外部看，特別是在晚上，仙台媒體中心像流體一樣會振動，宛如一個有機膜狀物。用雙層玻璃構成的三面帷幕牆，將這種仿生物的結構轉變成魔術幻燈；而以多孔鋁板為材料的第四面牆壁和鋼質屋頂，則負責提供穩固的實體感。這棟建築的功能從外部看同樣無法一目了然。被十三根看似雜亂的光柱（其實是十三根管鋼柱，裡面包含供電、通訊和資訊管線）垂直貫穿的空間，帶有一種脫離現實的氛圍。內部倒是每個區塊都有基本的形狀，只不過各個樓層高度不同，家具、照明和色彩配置也不一樣。

裡頭的十三根柱子，每根都以同心圓的方式發展出自己的節奏，就像把一粒石子丟進池塘，點燃了仙台媒體中心的生命活力和有機驅力。既定的規格明細與自由的形式姿態在此攜手合作，共同打造出一種流體的語法，衍生出曖昧模稜的邊緣性解讀。流體性對伊東豐雄至關重要，這和他偏好延展性勝過紀念性的傾向有關，他認為時間的效果比微弱渺小的永恆希望更值得追求。他不懼怕電子學的無形和無常，反而將它的潛力發揮到極致。伊東豐雄的仙台媒體中心可說是流體性和飽和度的完美典範。

重要作品

1976 | **中野本町之家 White-U House** | 日本東京 1987年摧毀

1984 | **銀色小屋 Silver Hut** | 日本東京

1988 | **風之塔 Wind Tower** | 日本橫濱

1991 | **八代市立博物館 Municipal Museum** | 日本熊本

2004 | **Tod's大樓 Tod's Building** | 日本東京

2005 | **御本木大樓 Mikimoto Building** | 日本東京

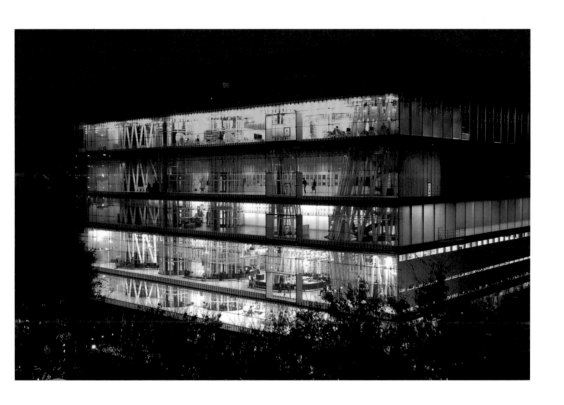

雷姆·庫哈斯
REM KOOLHAAS
——

央視大樓
CCTV Headquarters

中國北京，2008

一棟占地六十萬平方公尺的巨大怪物，動用了一萬多名工人夜以繼日不斷興建，目的只是為了讓「區區」兩百五十家電視公司向全國以及全世界各種語言的多種文化宣布：建造這個超大版拼圖玩具的國家，是現代中國。這可不是一項小任務。建築必須準時在北京奧運舉辦前落成，屬於新中國整容工程的一部分，進度的要求和設計內容一樣嚴苛，但這項競圖依然吸引了不少國際上最知名的建築公司。

最後由庫哈斯以一棟奇形怪狀的摩天大樓得標。很難說這個空間符號究竟是在向某個字母或象形符號致敬，是某種不可能的斜體字，是發生機率很低的陰陽相會，還是交易觀念的具體形象。以同時擁有兩座高塔自豪的這棟建築，像是對梅氏圈的詭異再詮釋，或是化圓為方（不可能實現的事）的新解法。庫哈斯再次洩漏出他對積極應戰、反覆無常和玩弄弔詭的喜好。日積月累，他已經發展出一套新的字母系統，一組新的辭彙，用嶄新的自主程式取代從現代性那裡接收過來的所有老舊再現模式，繼而引爆一場認識論的大分裂，其猛烈程度有如一個世紀之前立體派對視覺建構觀念所投下的震撼彈。他探索的是另一種性質的空間。

在北京央視大樓案裡，這位荷蘭建築師把有關尺度變化、干擾能見度和累積可讀性的所有可能，全都汲乾榨盡。

重要作品

1991 | **香椎集合住宅 Nexus World Housing** | 日本福岡

1991 | **艾瓦別墅 Villa Dall'Ava** | 法國聖克盧 Saint-Cloud

1992 | **美術館 Kunsthal** | 荷蘭鹿特丹 Rotterdam

2001 | **音樂之家 Casa da Música** | 葡萄牙波多 Porto

2003 | **荷蘭大使館 The Netherlands Embassy** | 德國柏林 Berlin

2004 | **中央圖書館 Central Library** | 美國西雅圖 Seattle

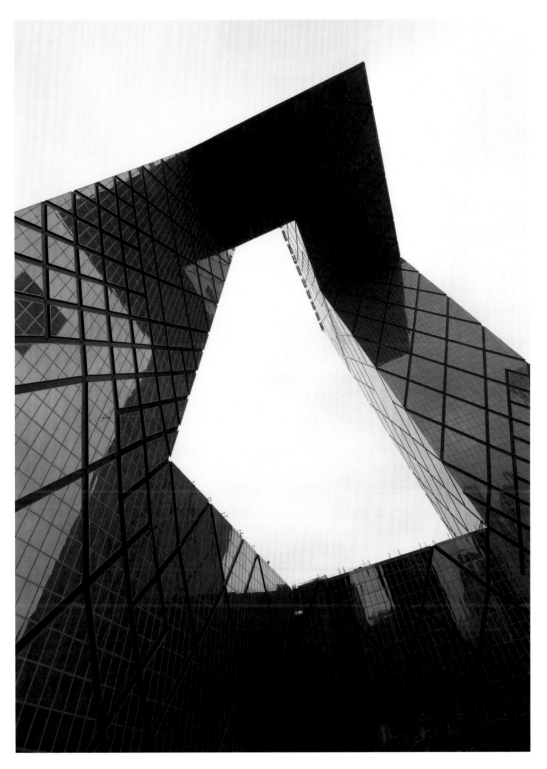

丹尼爾・李伯斯金
DANIEL LIBESKIND

———

猶太博物館
Jewish Museum

德國柏林，1999

一道斷裂的長線條，堅固的混凝土，和鉚接的鋅板。一枚大衛之星被解構成鋸齒狀的砍痕。在柏林猶太博物館裡，你可以把這視為用抽象和幾何創作出來的象徵性敘述姿態。然而，面對如此激進的表現和情感，我們的感覺根本不會是那樣。

這座博物館既不是紀念碑也不是回憶錄，它是連續與斷裂、在場與缺席之間的無止境對話。這是從折斷和粉碎中沉澱出來的一種石化形式，一種複雜和簡潔的異質合成；走在其中，記憶與焦慮緊緊尾隨著我們的每一腳步。

走進裡面，爬下樓梯或在坡道上曳步而下，瞥見日光穿過換氣孔似的縫隙，從「遷移路線」（pathway of Emigration）移動到「流亡花園」（garden of Exile），花園裡的49根柱子有48根填入柏林的泥土，最後一根的土壤則是來自耶路撒冷。接著再緩緩走向「大屠殺之塔」（Holocaust Tower），那是一個巨大的備用空間，參觀者要在裡面被幽禁十分鐘，下地獄的感覺約莫就是這樣吧。

這些空間以斷斷續續的「解構」方式彼此接連，攪亂了我們的方向感，同時在身體和心理上引發焦慮的感受。建築師發展出來的這項留空、留白策略，將「無可挽回」的感覺擴延到難以形容的程度。

這是一個同時存在歌唱與尖叫的地方，屬於一個遠遠超越建築範圍的領域，在那裡，文字和聲響、文學與音樂，達到最令人敬畏的狀態。因為最重要的關鍵，是存在於書寫和作曲之中——這是李伯斯金的第一棟建築，而在他過去五十年的生涯裡，他有很長一段時間是一位音樂家、數學家和理論家，後來才成為建築師。

重要作品

2002 | **帝國戰爭博物館 The Imperial War Museum North** |
　　　英國曼徹斯特 Manchester

2003 | **丹麥猶太博物館 Danish Jewish Museum** | 丹麥哥本哈根 Copenhage

2005 | **巴依蘭大學沃爾中心 Wohl Center, University of Bar-Ilan** |
　　　以色列拉馬特甘 Ramat Gan

2006 | **丹佛美術館增建案 Extension to the Denver Art Museum** | 美國

2007 | **當代猶太博物館 Contemporary Jewish Museum** |
　　　美國舊金山 San Francisco

2009 | **軍事史博物館 Military History Museum** | 德國德勒斯登 Dresden

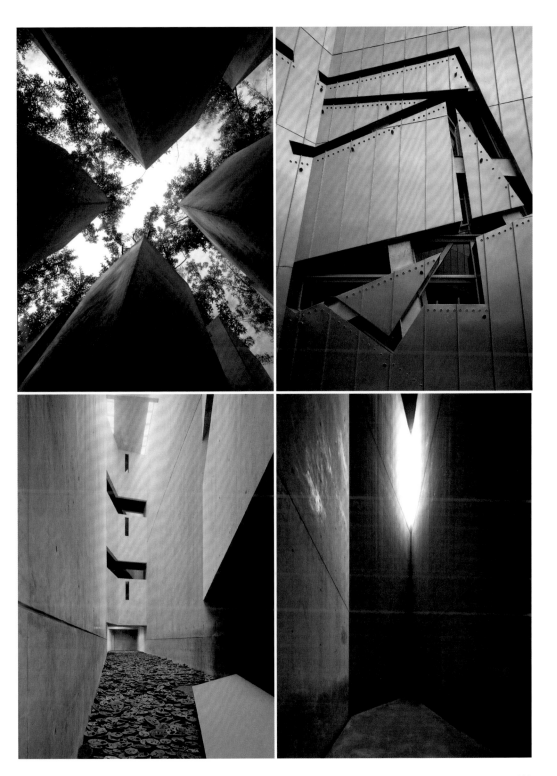

格蘭·穆卡特蓋過數百棟住宅，每一棟都卓越不群、出人意表，同時孕育著未來，若要從中挑出一棟做代表，還真不是件容易的事。我們選了尼可拉斯之家。因為建築師在這件作品中，運用與澳洲鄉土建築類似的平面類型（長條式格局）和材料（尤其是鍍鋅浪板），對傳統符碼做了精采的重新詮釋。原本的品味和歡樂感依然保留，但不帶一絲風景如畫派的氣息。穆卡特和阿爾托、夏侯或密斯凡德羅實力相當，但調性截然不同。他以低調工匠的態度從事建築，關懷的重點是簡潔、秩序和空無，希望在人與環境之間織造更深刻、更有意義的連結。

一人開業，拒絕所有引人注目的案子，牢牢扎根於他摯愛的澳洲。儘管如此，他還是在2002年，跌破眾人眼鏡拿到普立茲克獎，靠的是那些簡單卻精練優美、充滿表現力的住宅，它們是對精簡、對「近乎無物」、對本質的致敬。

對穆卡特這位罕見不群的真誠創造者而言，大自然顯然是最絕對的參考對象。方絲華思·佛莫諾（Françoise Fromonot）在以他作品為主題的精采專著中，也確認了這一點：「格蘭·穆卡特是一名生態鬥士。他設計的住宅會將消耗的能源減到最低。這些建築一旦消耗掉建造所需的能源之後，就會以自身結構對更廣大的氣候環境做出回應。包括隆起或凸出的屋頂；精密計算到公釐程度的遮陽篷，藉此因應不同季節的太陽斜度，並照顧到所有方位的視野條件；可隨著大氣變化做調整的立面；以及室內深度絕不超過一個房間，好讓新鮮空氣可以對流。」

一種自由、解放、擺脫一切束縛的建築，完全不受科技女妖的歌聲迷惑，也不理會她所提供的捷徑和助力。

格蘭·穆卡特
GLENN MURCUTT

—

尼可拉斯之家
Nicholas House

澳洲歐文山 Mount Irvine，1980

重要作品

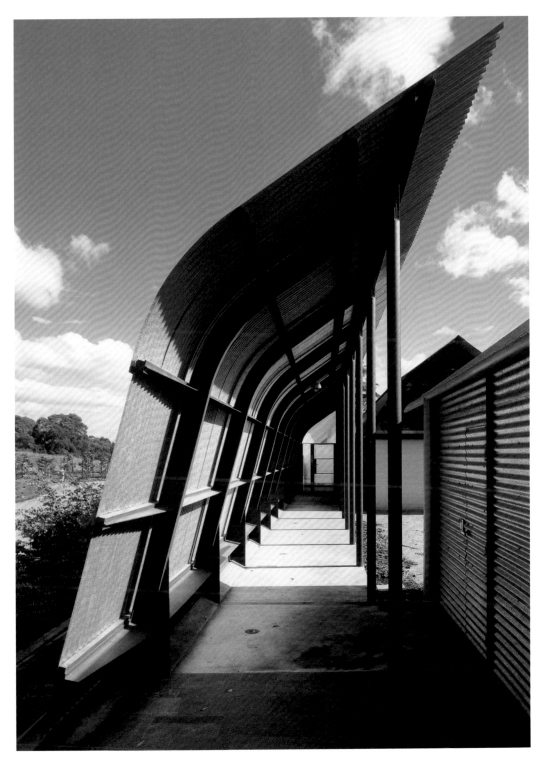

MVRDV

2000年世界博覽會荷蘭館
Dutch Pavilion Expo 2000

德國漢諾威 Hanover，2000

不須尋找什麼自命不凡的縮寫，MVRDV純粹是由最初三位創立者的姓氏首字母所組成，三人分別是Winy **M**aas、Jacob **V**an **R**ijs和Nathalie **D**e **V**ries。他們是當代建築界最有創意的團隊之一。

MVRDV幾位建築師最關心開發和密度問題，並已透過幾件住宅案示範了他們的做法；這兩個問題在荷蘭尤其重要，因為長久以來那裡的土地都是費盡辛苦爭來的。這種思考孕育出以未來為中心的結構，他們或許會採用非傳統的造形，但這幾位作者堅稱，那和藝術野心無關。不過……

2000年漢諾威世博會的荷蘭館，就是這樣的範例之一，他們根據永續發展這個指定主題，把大廈和宣言合而為一：一棟用層層地形疊加而成的建築，從地洞到生態系統都包含在內。地面層是沙丘和洞窟地景，屋頂天台種了一株株風車，另外四個樓層分別獻給園藝活動、茂密的森林綠地和雨水。

這棟宛如「荷蘭漢堡」（Dutch hamburger）的建築，以最激進的手法提出土地開發問題。四方開敞的設計，完全沒有立面，而是用懸梯纏束。這座立方體的荷蘭館，把與主題相關的所有原則一網打盡，並以一種古怪的姿態擺盪著：一邊是營建的戲耍和無常本質，另一邊則是嚴肅迫切的開發密度和荷蘭人造土地問題。這是一棟最道地的政治建築。

重要作品

1997｜**老人集合住宅 WoZoCo Apartments**｜荷蘭歐斯多普 Osdorp

2003｜**農舞台 Cultural Center**｜日本松代

2003｜**筒倉壩 Silodam**｜荷蘭阿姆斯特丹 Amsterdam

2004｜**米拉多爾集合住宅 Mirador Building**｜西班牙馬德里 Madrid

2005｜**癌症中心 Cancer Center**｜荷蘭阿姆斯特丹 Amsterdam

2008｜**克里夫蘭藝術學院 Cleveland Institute of Art**｜美國克里夫蘭 Cleveland

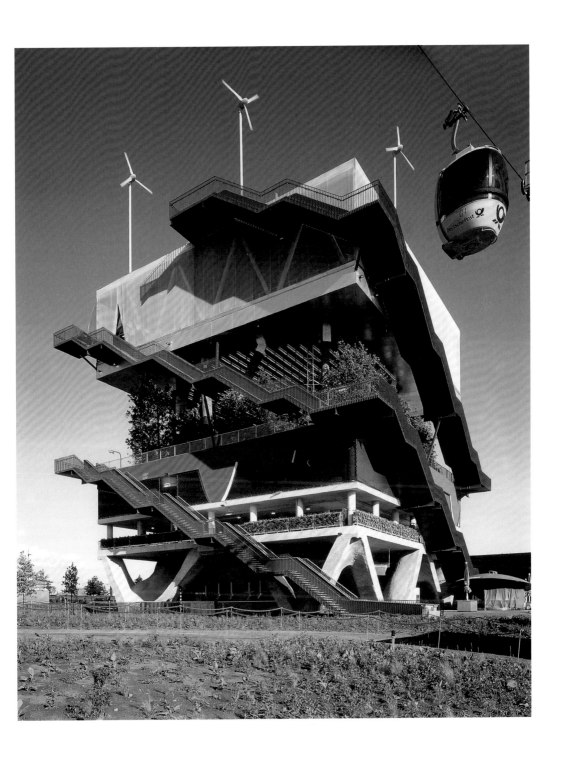

奧斯卡·尼邁耶
OSCAR NIEMEYER

———

法國共產黨總部
French Communist Party Headquarters

法國巴黎，1967和1980

1967年，在巴黎第十九區正中央的工人階級大本營，出現第一棟試圖擺脫社會主義寫實風格，也就是國際共產主義招牌特色的建築。因為政治信念流亡巴黎的巴西建築師尼邁耶，為當時法國的最大黨共產黨設計了一棟壯麗又弔詭的總部：現代主義，但波浪起伏；嚴謹精準，但帶有巴洛克的華麗；自由開放，卻又有所節制。

尼邁耶的所有建築語彙，包括抒情與自發、想像驅動和細膩創意、簡潔與誇張的規劃，以及視覺的高雅和線性的清晰，全都展現在花園平台下方的五個樓層裡，只有中央會議廳的半穴狀圓頂露出地表。曲線和反曲線、拱形、穹窿和斜坡道，在一首奇怪的曲調中彼此共鳴，遮掩與揭露的部分相互爭勝。尼邁耶企圖在這件作品中，以大師的神來之筆把他的政治和建築信念拉整對齊。尚·普維設計的大片玻璃帷幕牆明白強調出對透明化的渴求，但巨型的地下會議廳又透露出一種較為隱閉的傾向。在說與未說之間，這位建築師的辯證技巧依然耀眼出眾。

重要作品

1952 | **聯合國總部 UN Headquarters (collective)** | 美國紐約 New York

1960–2002 | **巴西利亞計畫 Brasilia projects** | 巴西

1966 | **佩斯塔諾賭場公園酒店 Pestana Casino Park** | 葡萄牙豐沙爾 Funchal

1978 | **火山文化中心 Le Volcan (Cultural Center)** | 法國勒阿夫赫 Le Havre

1996 | **當代美術館 Contemporary Art Museum** | 巴西尼泰羅伊 Niterói

2005 | **大會堂 Auditorium** | 巴西聖保羅 São Paulo

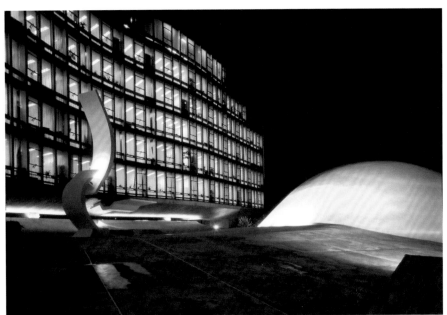

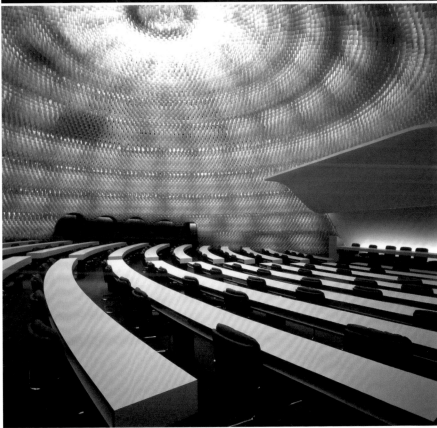

尚・努維
Jean Nouvel

———

卡地亞當代藝術基金會
Fondation Cartier pour l'Art
Contemporain

法國巴黎，1994

那裡曾經是一道灰石牆，沿著哈斯巴伊大道（boulevard Raspail）延伸，後方藏著一棟奇怪的量體，半像市鎮型連棟住宅，半像小寺廟（tempietto）。事實上，那裡曾經是美國學生和藝術家中心（American Center for Students and Artists）的所在地，該中心於1980到1990年間的某個時刻搬到塞納河對岸。

如今，一道8公尺長的玻璃牆取代了灰石，高聳但毫不隱蔽，牆後的花園與玻璃大廈清晰可見，透明如水。這個用經緯線交織而成的基地如此充滿詩意，讓人無法不感覺到這是一個不確定的空間，一個非物質性的空間，一個無法用言語形容的概念，以及一個感性和細膩的所在。這是一種慷慨大度的美學，直接把最原初的線條而非結構呈現給我們。努維總是希望所有使用和參觀他建築的人，能夠從每一面「閱讀」它們。努維在卡地亞基金會這件作品裡，運用別人眼中的模糊邊界，把「物質化和去物質化」發揮到極致，透過最低限度甚至空無一物的結構，喚起濃烈而激昂的情緒感受。

重要作品

1987	阿拉伯文化中心 Institut du Monde Arabe	法國巴黎 Paris
1987	訥摩蘇住宅案 Nemausus (apartments)	法國尼姆 Nîmes
1998	電通本社大樓 Dentsu Building	日本東京
1999	文化與會議中心 Palais de la culture et des congrès	瑞士琉森 Lucern
2006	布宏利碼頭博物館 musée du quai Branly	法國巴黎 Paris
2007	加特里劇院 Guthrie Theater	美國明尼亞波利斯 Minneapolis

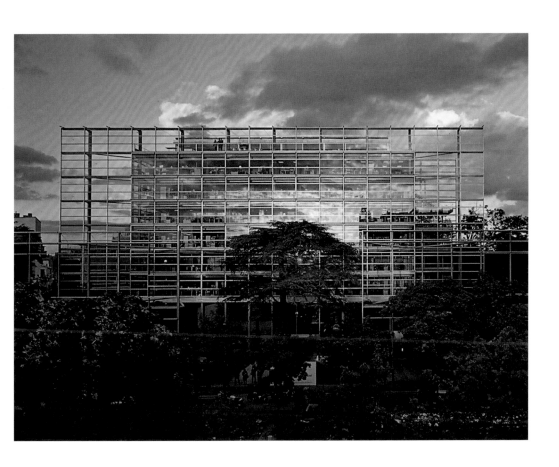

多明尼克・佩侯
DOMINIQUE PERRAULT

梨花女子大學
Ewha Women's University

南韓首爾，2008

黑色瀝青，紅色跑道，綠色景觀：一條布滿礦脈的白色斷層線切穿而過。那條地塹、裂縫或槽溝，往下鑽出一道20公尺深的緩坡，然後在接近另一端的地方變成寬敞階梯，逐級上升。讓人很難不想起庫爾貝（Courbet）的那幅名畫：《世界的起源》（*Origin of the World*）。

一開始，我們的視網膜無法判斷出這道斷層線的規模，必須等我們深入其中，才有辦法估計：龐然、巨大，但卻幾乎沒觸及地面。兩側各有一大面鑲了玻璃的峭壁，雖然實際上是絕對筆直，但卻營造出驚人的曲線效果。安裝這堆玻璃的金屬構件，令人聯想起畫滿各種奇怪的跳躍節奏的樂譜，旋緊螺帽是為了支撐無休無止的花腔女顫音。面積7000平方公尺，可容納22000名學生；內部的一道道樓梯像標點似地把空間切斷開來，搶先把所有可能的暈眩感鎮壓下來。接著是五個樓層，分別容納課堂、階梯教室、大會堂、體育館、商店、聚會地點、走道、交叉路口和人行步橋。夜幕低垂時，這條斷層會突然發出照明，變成一顆明亮的七彩彗星。

梨花女子大學是某種「非建築」宣言，是隱匿策略的完美展現，或許也是地理對歷史的一次復仇。

重要作品

1990 | 貝里葉工業館 Hôtel Industriel Berlier｜法國巴黎 Paris

1996 | 法國密特朗國家圖書館 Bibliothèque Nationale de France
François-Mitterrand｜法國巴黎 Paris

1999 | 自行車賽車場 Velodrome｜德國柏林 Berlin

2000 | 雅柏利工廠 Aplix factory｜法國南特 Nantes

2008 | 歐洲法庭 European Court of Justice｜盧森堡

2009 | 奧運網球中心 Olympic tennis center｜西班牙馬德里 Madrid

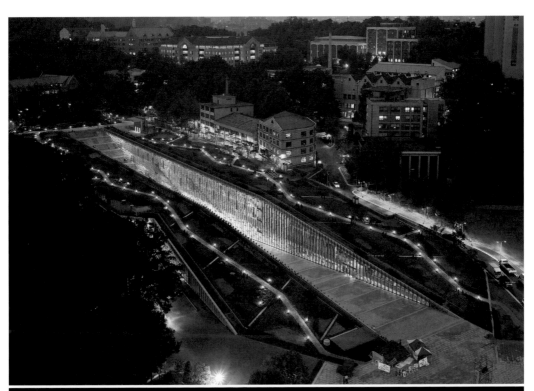

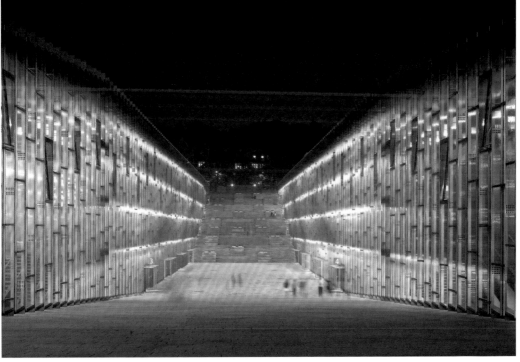

倫佐・皮亞諾
RENZO PIANO

———

棲包屋文化中心
Center Culturel Tjibaou

法屬新喀里多尼亞諾美亞，
1998

在一座半島的正中央，離開新喀里多尼亞首都的道路上，有一條隆起的山脊俯瞰著海洋和潟湖，山脊頂端，十一座棚屋排成一列，像傳統的卡納克（Kanak）村莊。這些棚屋的結構是用伊洛克樹的木葉片構成，最高可達27公尺。

像是用一整排柱狀松樹構成的巨大管風琴，任風兒在其間穿梭，發出呼嘯、震動和歌聲，創造流動的音波。當太陽火力全開時，這在當地司空見慣，這些管子會突然提升到新的境界，把這位建築師的精準、優雅、計算和靈敏整個展現出來，加上對在地地貌及文化的承認與尊重。

不過，比起當地的鄉土建築，棲包屋文化中心當然是高檔許多，也現代許多。皮亞諾在諾美亞為綠建築打造出一種原型，繼他在二十年前與理察・羅傑斯聯手演出龐畢度中心的高科技大戲之後，又發表了一篇低科技宣言。

皮亞諾的建築除了技術層面和最純粹的優質設計之外，還注入了真切實在的文化與政治意涵。

重要作品

1977 ｜ **龐畢度中心 Centre Pompidou** ｜與理察・羅傑斯合作，法國巴黎 Pari

1986 ｜ **曼尼爾收藏館 Menil Collection** ｜美國休士頓 Houston

1990 ｜ **聖尼古拉體育館 San Nicola Stadium** ｜義大利巴里 Bari

1994 ｜ **關西機場 Kansai Airport** ｜日本大阪

2001 ｜ **愛馬仕大樓 Maison Hermès** ｜日本東京

2006 ｜ **摩根圖書館增建案 Extension of the Morgan Library** ｜
美國紐約 New York

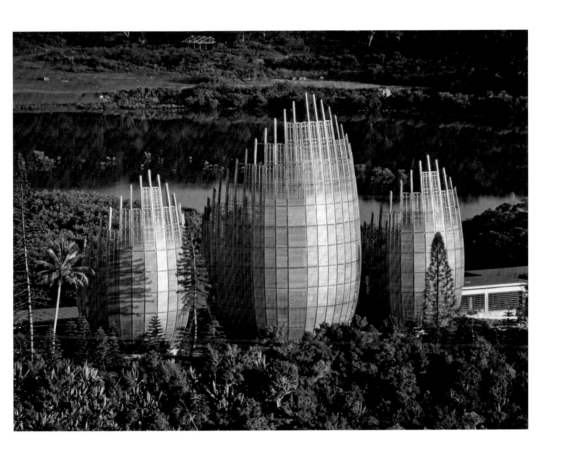

克里斯蒂安‧德‧波宗巴克
CHRISTIAN DE PORTZAMPARC
—

愛樂廳
La Philharmonie

盧森堡大公國盧森堡市，2005

這座愛樂廳在不吸引人的基希貝格高原（Kirchberg），演出一場炫豔式的巴洛克奇觀。在這裡，橢圓是王道：一個略略歪斜的卵形被柱林團團圍住，變成某種類似濾光器的東西，秀出穿越鏡子的道路。

一旦置身在濾光器的另一邊，你面前是一條附廊道的交誼廳，它的摺疊形式構成了第二道立面，像懸崖峭壁，被不同色調的巨大垂直斷層線縱向劈開，然而那些斜坡、橋樑和樓梯，又像是永無止境地纏繞打轉。接著我們來到遼闊的大會堂，廳內牆壁的勾勒、切分，像是可以自動鉸接起來，冉冉高升，再一次，這是燈光、色彩和衍射的驚人演出。但最完美如神的表現，肯定是室內樂演奏廳：建築師將梅氏圈重新詮釋成一片葉子，它會張開、纏捲、攤平，然後重新循環一遍，一遍，又一遍，永無休止，直到最後輕輕一彈，融入那個浩大的橢圓。波宗巴克的盧森堡愛樂廳除了會讓人回想起他和音樂之間的特殊關係之外，這件作品也具體說明了他的建築立場：一種富含詩意又嚴格精準的系統，結合了回憶與純真，歷史與探究，碎裂與清澈。

重要作品

1979｜**高形街公共住宅 Les Hautes-Formes (high-rise apartments)**｜
法國巴黎 Paris

1995｜**音樂城 Cité de la Musique**｜法國巴黎 Paris

1995｜**里昂信託大樓 Crédit Lyonnais Tower**｜法國里耳 Lille

2003｜**迪奧大樓 Dior Building**｜美國紐約 New York

2004｜**法國大使館 French Embassy**｜德國柏林 Berlin

2009｜**音樂城 Cidade de la Música**｜巴西里約熱內盧 Rio de Janeiro

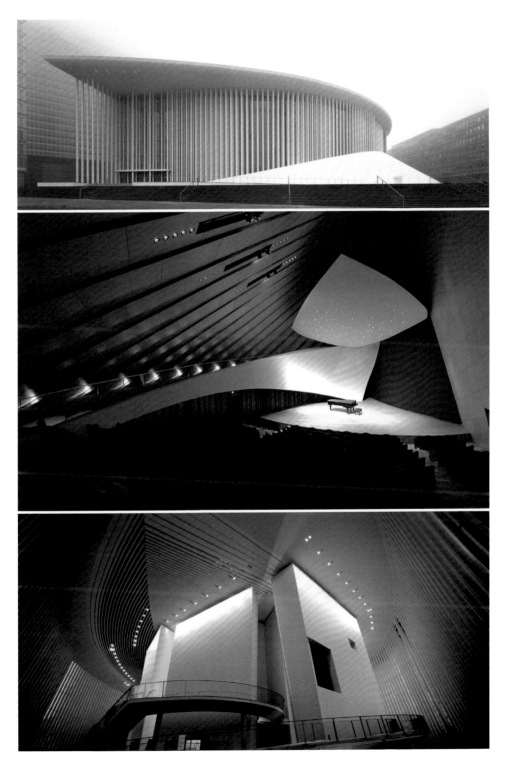

223

魯狄·李西歐提
RUDY RICCIOTTI

———

國家舞蹈中心
黑旗
Pavillon Noir
National Dance Center

法國艾克斯 Aix-en-Provence，
2006

這個案子甚至還沒進入製圖階段，只是宣布場址將位於何處時，李西歐提就堅決主張：「這個案子將會藉由物質的留滯而存在。它只會有皮和骨。」除了只有皮、骨這兩項元素之外，建築師還顛覆了它們的傳統角色：不是皮包骨，而是骨包皮。骨架是用黑色混凝土斜柱子構成的承重結構，皮層則是玻璃帷幕牆。骨包皮的做法將整個建築擴大成35公尺長、18公尺寬和26公尺高的巨大量體。光線所扮演的角色也是顛倒的：白天，光線大量灌入建築內部；到了夜晚，建築會自己發光，像一盞油燈或燈塔。建築師繼續玩弄這種顛倒手法：它像一座開放的堡壘，重量輕盈但密度緊實，混凝土和玻璃的光滑表面，讓各種刮痕、印記斑斑可見。

這棟建築給人一種狂暴熱情、冷酷倔強、混雜不明的感受，「黑旗」這個名字取得很好，非常適合這個宛如拳擊手套的激進紀念碑。李西歐提向來以好品味和精湛犀利的修辭聞名，這兩點都透過一種極端而徹底的美學在他的建築裡蒸散出來，讓他牢牢隸屬於不合體統、不符規範、不敬標準的陣營。他靠著滿腔憤怒結合過人的技巧和精準，將建築問題擒抱摔倒。

重要作品

1994	**體育場 Stadium**	法國維托勒 Vitrolles
1995	**海軍基地 Naval Base**	法國邦多爾 Bandol
1999	**音樂廳 Concert Hall**	德國波茨坦 Postdam
2000	**和平橋 Peace Bridge**	南韓首爾 Seoul
2008	**巴黎第七大學 Université Paris VII Denis-Diderot**	法國巴黎 Paris

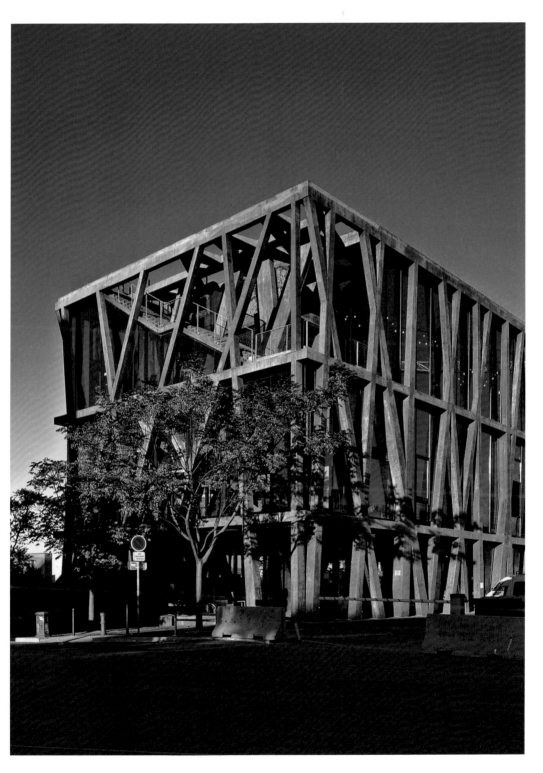

理察·羅傑斯
RICHARD ROGERS

千禧巨蛋
Millennium Dome

英國倫敦，1999

倫敦和其他幾個重要首都一樣，不惜耗費鉅資努力，迎接2000年的新千禧紀元。在所有的相關慶祝活動中，有一個特別惡名昭彰。

那就是橫跨在格林威治子午線上、位於泰晤士河河灣、面對西敏寺的千禧巨蛋。我們在新千禧年的開端，看到一座龐然結構矗立起來，撐開一面將近十萬平方公尺的巨大帆布，外面塗了白色、半透明、半水晶的熱塑性聚合物。這塊薄布是覆蓋在一個不可置信的鋼索網狀結構上，12根高達100公尺的巨大桅塔將鋼索緊緊拴住。

這項驚人絕技是出自理察·羅傑斯之手，他為了讓這座巨蛋更添風味，決定把內部設計交給剛剛成名的伊拉克裔英籍建築師札哈·哈蒂打理。是她為這座浩大空間裝設了各式各樣吸引人的科技配備，幫它填滿躍進二十一世紀的物質證據。在它關閉那年，總共吸引了六百多萬民眾前來參觀，現在則是只能等待其他休閒活動讓它重新開放。

這座飽受挖苦的千禧巨蛋再次證明：羅傑斯最擅長也最喜愛把建築處理成一部輕盈又透明的強大機器，讓人一眼就能認出，與公共領域完美地結為一體。

重要作品

1977｜**龐畢度中心 Centre Pompidou**｜與倫佐·皮亞諾合作，法國巴黎 Pa

1986｜**勞埃保險大樓 Lloyd's Building**｜英國倫敦 London

1998｜**司法大廈 Palais de Justice**｜法國波爾多 Bordeaux

2005｜**巴拉哈斯機場 Barajas Airport**｜西班牙馬德里 Madrid

2005｜**威爾斯國會大廈 National Assembly for Wales**｜英國卡地夫 Cardiff

2006｜**海神之道步橋 Neptune's Way Bridge**｜英國格拉斯哥 Glasgow

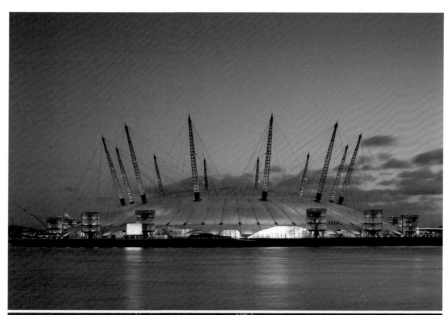

227

R&SIE

———

**柏油景點
20個停車格和露天藝廊**

Asphalt Spot
Twenty-Space Parking Lot and
Open-Air Art Gallery

日本十日町，2003

一道瀝青巨浪，一座呼應山腳綠意的黑色緩丘。在進入十日町小鎮的公路上，有一座造形罕見、甚至讓人有些不安的公共停車場，占地300平方公尺，可停放二十輛汽車，切剖開來的裸露內腔裡，還有一座180平方公尺的露天「藝術前線藝廊」（Art Front Gallery）。R&Sie是「Roche」和「Stéphanie」的縮寫，唸做「hérésie」，也就是「異端」之意，主要是由方斯華·侯許（François Roche）和史蒂芬妮·拉沃（Stéphanie Lavaux）負責打理。不過這家事務所是一場流動的盛宴，許多年輕建築師都是在這個團隊裡展開他們的生涯初體驗。然而R&Sie不只是一家建築事務所，更像是研發實驗室。實驗、探究、演化、突變，是這裡的業務關鍵字。侯許說：「R&Sie首先是一家調製異位性和偏執狂新玩意兒，以及敘述帶原者的公司，只有那些敢冒險追隨它、追隨他們的人，才能理解。」

對R&Sie而言，建築是一種突變體，會不斷創立新學派，因為建築將千百年來各種獨立、自主、相同和迴異的烏托邦傳統，全都濃縮在它的染色體裡。

重要作品

2001｜**巴哈克之家 Barak House**｜法國索米耶荷 Sommières

2002｜**（一根）火星塞 [Un] Plug**｜拉德豐斯高塔計畫，法國巴黎 Paris

2002｜**當代美術館計畫 Project for a contemporary art museum**｜
　　　贏得競圖資格，泰國曼谷

2003｜**混種肌肉 Hybrid Muscle**｜與菲利普·帕黑諾合作的生態村計畫，
　　　泰國清邁 Chiang Mai

2005｜**冰河學博物館計畫 Plans for the museum of glaciology**｜
　　　瑞士艾瓦雷尼 Evolène

2008｜**迷路巴黎實驗室 I'm Lost in Paris, Lab house**｜法國巴黎 Paris

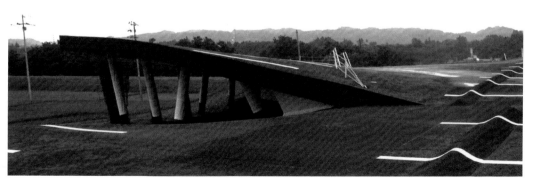

妹島和世與西澤立衛
SANAA

—

新當代美術館
New Museum of
Contemporary Art

美國紐約，2007

SANAA事務所是由妹島和世與西澤立衛共同組成，在他們經手的所有建築案中，都力求在空間的表現和運用上做到冷靜持重，彷彿要拒絕或避開人群。一種情境的詩學，雖然是採用毫無疑問的當代手法，卻又完全符合日本由來已久的輕簡傳統。然而這些特質並未主導全局，而是與一種難以置信的複雜精巧彼此抗衡，創造出一種舒適親密的建築，低調又適合社交。

2007年落成啟用的紐約新當代美術館，位於包里街（Bowery），一塊等死很久，直到最近才開始恢復生氣的區域，SANAA在這件作品裡繼續追求他們一貫的純粹絕對、非物質性和難以捉摸。

他們用一種古怪的方法把六個長方形盒子堆疊起來，成為紐約天際線上一個引人注目、又洋溢動感的明確構圖，但他們又用鋁網將建築包裹起來，傳達出纖細的半透明感。像一層悉心精製的透光薄膜，一層細紙般的皮膚，會輕顫抖動。從外面看去，一切似乎都很平滑、隔絕、無法滲透。一旦進入內部，這個博物館空間隨即讓你看到，它的皮膚竟然是有這麼多孔洞，可以讓光線溢滿寬闊巨大的展覽區域，這些區域可以根據展品進行調整，沒有任何隔間，每層各有不同高度。

所有東西似乎都處於漂浮狀態，建築消失於無形。你像是滑行而非走動，放任眼睛在藝術裡自由沉醉。

重要作品

1997｜**熊野古道博物館 N Museum**｜日本和歌山

1998｜**縣立北方公寓 Residential block**｜日本本巢

1999｜**小笠原資料館 O Museum**｜日本長野

2003｜**迪奧大樓 Dior Building**｜日本東京

2004｜**二十一世紀當代美術館 21st Century Museum of Contemporary Art**｜日本金澤

2005｜**礦業同盟設計管理學院 Zollverein School for Management and Design**｜德國埃森 Essen

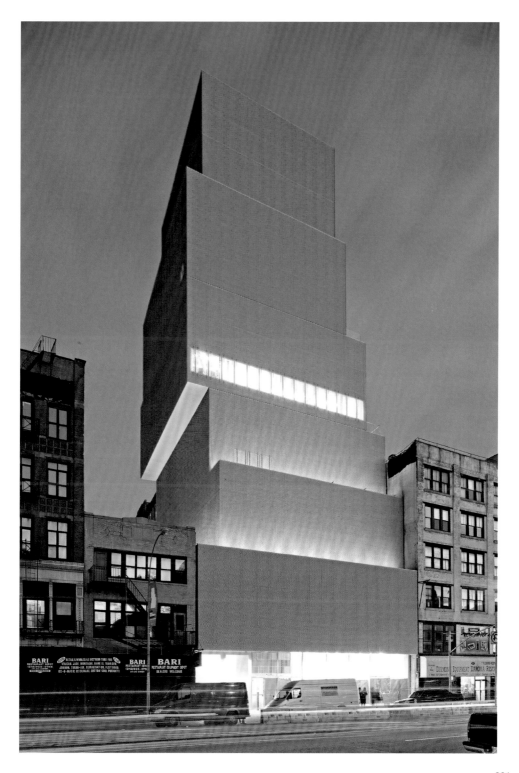

喬塞普・路易・塞特
JOPSE LLUÍS SERT

—

瑪格基金會
Fondation Maeght

法國聖保羅 Saint-Paul-de-Vence，
1964

這裡是甜蜜生活的一處避風港，一首讚美詩。波特萊爾的著名詩句：「奢華、平靜，和享樂」，是此地的最佳形容詞。由卓越的「地中海」建築師喬塞普・路易・塞特設計的瑪格基金會，依偎在清香撲鼻的起伏綠浪之中，是一件絕對而純粹的微型傑作。

現代主義的審慎冷靜是塞特終身信奉的最高理念，他在聖保羅這個案子裡向世人證明，現代主義既不排斥想像力，也不會把虛構發明摒棄在外。接待處、藝術展覽中心、圖書館、禮拜堂，以及專供藝文界朋友使用的住宅，這些空間像是被安置在一個巨大的棋盤之上，天衣無縫地彼此串接。一個布滿院落的所在：傑克梅第方庭（Giacometti court）、米羅迷宮（Miró maze）、布拉克池塘（Braque pool）、布瑞噴泉（Bury fountain）等，還有地位同樣重要的宏偉傘松。花園裡的雕刻品，都是出自與瑪格家親近友好的藝術家之手，與當地的石頭、磚塊和混凝土，也就是塞特用來打造這座博物館的材料三部曲，完美和諧地互動對話。內部因為採用強化混凝土的半拱式設計，讓展場沐浴在明亮的日光之中。

馴化的光線、無所不在的水、流動的空氣和自然的通風，這些全都完美貼合普羅旺斯的絕佳氣候條件，也讓瑪格基金會成為名副其實的「綠」建築先驅，將環境品質的效果發揮到最理想狀態。

那裡，只有和諧和美
奢華、平靜，和享樂

是的，波特萊爾的這兩行詩，引領我們走完這趟「遨遊」（invitation au voyage，上段引用詩句即出自波特萊爾〈遨遊〉一詩）。倘若你不夠幸運，不曾參加過瑪格基金會的夜間音樂會，那麼不論你是誰，你都錯過了甜蜜生活的一個輝煌範例。

重要作品

1937｜**世界博覽會西班牙館 Spanish Republic Pavilion**｜法國巴黎 Paris

1965｜**哈佛大學霍利奧克中心 Holyoke Center**｜美國劍橋 Cambridge

1965｜**波士頓大學校園 Boston University Campus**｜美國波士頓 Boston

1973｜**哈佛科學中心 Harvard Science Center**｜美國劍橋 Cambridge

1975｜**米羅基金會 Fondació Joan Miró**｜西班牙巴塞隆納 Barcelona

1976｜**伊斯特伍德和威斯特伍德公寓／羅斯福島 Eastwood and Westwood Apartments/Roosevelt Island**｜美國紐約 New York

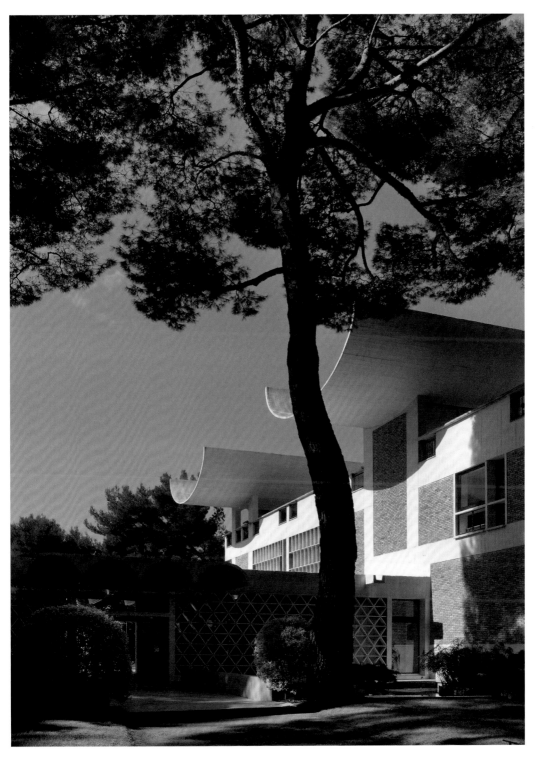

伯納·初米
BERNARD TSCHUMI

**佛羅里達國際大學
建築學院**
Architecture Faculty
Flordia International University

美國邁阿密，2003

伯納·初米在邁阿密努力想為一場集資訊科學、科技整合和意識形態於一身的三重革命打造空間場景，這場革命已經動搖了建築教育的基礎，並與美術傳統全然牴觸。這個空間雖然遠離市中心，但是在建築師的構想中，它是一個符合虛擬文化需求的移動實體，與紐約、巴黎、倫敦、德里和北京保持等距。建築的核心部分是露天中庭，一塊遼闊的公共空間，同時具有凝聚和生產的雙重特質。學院的許多變遷都將在這個社交與文化空間中匯集，無論這裡的人口密度有多少，都可讓負責維持場所生命與活力的學生，處於持續活動的狀態。也就是說，根據建築師的構想，這裡將成為活動、行為和空間等的接合點與脫節點。

於是我們看到一首用通道、步橋、欄杆和走廊譜寫的交響樂，投影在建築物上，為它們注入生命，創造共鳴與動感。作者還運用了在美國相當罕見的彩色陶磚，以黃、橘、紅三色向佛羅里達的拉丁文化致意。佛羅里達國際大學就像一首在陽光下飄盪的輕柔音樂，立志要滿足兩萬五千名學生的渴望，將他們帶到更遙遠的他方，進入撒馬爾罕（Samarkand）或伊斯法罕（Isfahan）貼滿彩色釉磚的花園，進入塞維亞的阿卡沙城堡（Alcazar）或格拉納達的阿罕布拉宮（Alhambra）。

重要作品

1984–95｜**拉維列特公園 Parc de la Villette**｜法國巴黎 Paris

1997｜**法國國家當代藝術學院 Le Fresnoy, Studio National des Arts Contemporains**｜法國圖爾昆 Tourcoing

1998｜**哥倫比亞大學萊納學生中心 The Lerner Student Center, Columbia University**｜美國紐約 New York

2001｜**江詩丹頓總部和工廠 Vacheron Constantin headquarters and factor**｜瑞士日內瓦 Geneva

2008｜**辛辛納提大學體育中心 Athletic Center, University of Cincinnati**｜美

2009｜**衛城博物館 Acropolis Museum**｜希臘雅典 Athens

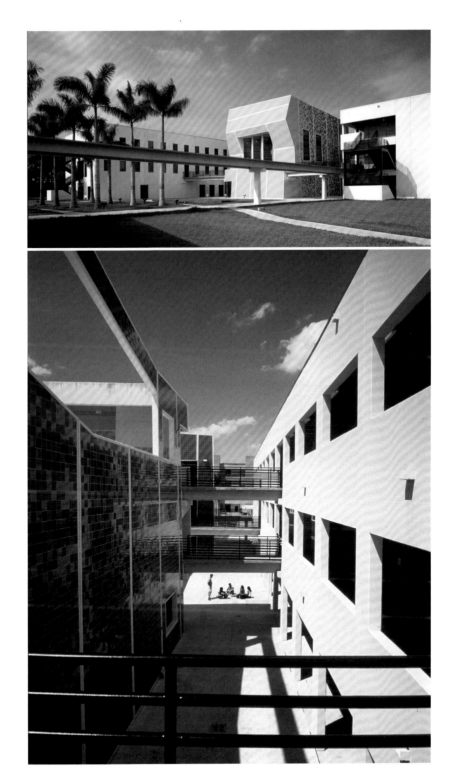

山崎實
MINORU YAMASAKI

—

世貿中心
World Trade Center

美國紐約，1973

無路可逃？

「這些高樓是這麼抽象深奧，這麼教人頭暈目眩，它們的尺度和這座城市毫無關聯。我們再也說不清，四百公尺和六百公尺或八百公尺到底有何差別。一旦超過某個高度，它們對環境的衝擊就都一樣，比來比去只是讓人噁心罷了，可是這裡的天際線看起來又真的很不一樣。那些高樓，那些讓曼哈頓徹底改觀的工程偉業，像是從天上掉下來的古怪東西。它們無法用言語形容，不管過往或現在，從沒哪個人真的知道這些高樓得花費多少努力才能設計和興建起來。它們不像雙子星大樓那樣結在一起；我們是從整體的角度去感受它們，把它們當成一個充滿活力的組件，象徵著曼哈頓的壯麗宏偉。」法國第一位普立茲克獎得主（1994）波宗巴克，在他和法國作家菲利普・索雷（Phillips Sollers）合寫的《看—寫》（Voir-Écrire, Calmann-Lévy）中，如此告訴他的朋友。

日裔美籍建築師山崎實設計的雙子星大樓，是曼哈頓的地標之一。他在1930年代和史萊夫、蘭布、哈蒙（Shreve, Lamb and Harmon）相當親近，他們是曼哈頓另一棟地標建築帝國大廈（1931）的建築師。

山崎實的生涯有些不尋常。他第一個受到矚目的現代主義計畫，是1955年為密蘇里州聖路易市興建的普魯特伊戈（Pruitt Igoe）集合住宅方案，後來因為惡名昭彰、不受歡迎而在1975年炸毀拆除。這位建築師雖然一心想追求優雅簡練，信奉的卻是一種猶豫不決、面面兼顧的折衷主義。雙子星大樓是他的代表巨作，其中有些語彙在他後來設計的馬德里畢卡索塔（Torre Picasso）上也可看到。

然而紐約時間2001年9月11日上午8點46分，一架波音767，美國航空11號班機，撞毀了北塔；接著在9點03分，另一架波音767，這回換成聯合航空175號班機，又從南塔直掃而過。世貿大樓的雙子星高塔，美國經濟力量的最大地標，就這樣應聲倒地，彷彿那則神話，那個巴別塔的詛咒，又回過頭來糾纏我們。

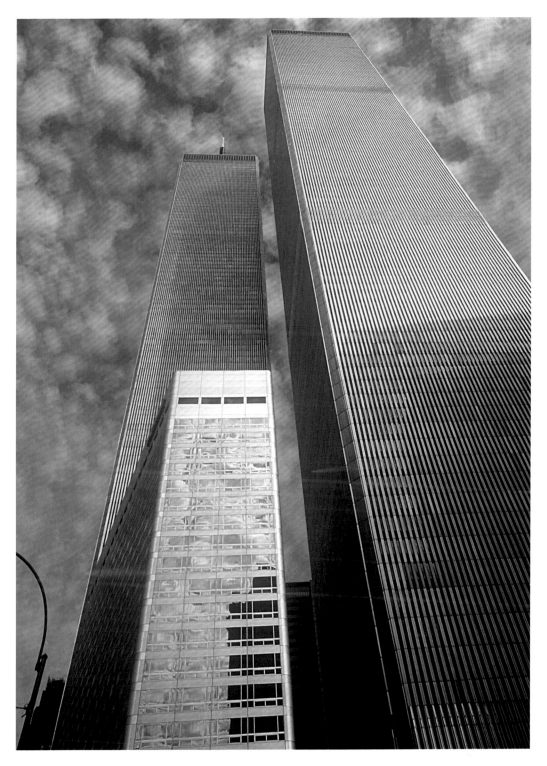

附錄

Appendixes

11

← **米蘭國際展覽館新展示中心** | 馬西米里亞諾和多麗安娜·福克薩斯,義大利米蘭,2005。

→

建築風格名詞

當代藝術學院｜狄勒、史卡菲迪歐、蘭夫洛三人組，美國波士頓，2006。

巴別塔神話的靈感，是來自古巴比倫一種附有階梯的寶塔式宗教建築，一道連接天堂與人間的魔法螺旋。接著，我們看到埃及的神祕紀念碑，著名學者米歇・德・布煌（Michel de Broin）把它形容成：「排成角錐狀的石堆，加上位於中間的一個謎。」然後他露出微笑的加了一句：「後來希臘人繼承了那個謎，立起列柱把它圍了起來。」接著，就讓我們從希臘開始。

希臘建築　GREEK ARCHITECTURE

　　神殿是希臘建築的具體展現，也是理性獲勝的最佳實例。希臘人運用理性，把水平元素（地基和支撐雙坡屋頂的石過樑）和垂直元素（圓柱）簡單結合起來，讓材料有了形式。接著在西元前六世紀到西元前四世紀，陸續發展出三種柱式：最簡單的是多利克柱式（Doric order），聳立在神廟的基座之上，柱身和柱頭幾乎沒任何裝飾。另一種多利克柱式是希臘大陸的典型代表，例如帕德嫩神殿（Parthenon）。而愛奧尼亞柱式（Ionic order）是在島嶼和小亞細亞發展成形，符合當地居民精緻又帶點炫耀的特質；他們不喜歡多利克柱式的粗獷生硬，一心想追求優雅。於是我們看到柱身變得較為纖細，安置在基座上的手法也更細膩，同時加上兩個渦旋柱頭。愛奧尼亞柱式保留了多利克柱式的正交、嚴謹和理性，但做了相當程度的軟化。它的繼承者科林斯柱式（Corinthian order），則演變成一種風格化的正式語言，優美而華麗，以纏繞床葉的渦旋柱頭為特色。

帕德嫩神殿，希臘雅典｜因克提那司與卡力克雷提司（Ictinus and Callicrates），西元前447–422。

羅馬建築　ROMAN ARCHITECTURE

　　羅馬人的確從希臘人那裡借了很多東西，但他們也做了相當大程度的改造。特別是，他們把三種柱式一層一層疊起來（多利克柱式擺在最下面，科林斯柱式擺最上層）、大規模使用磚塊（立面貼覆大理石或石塊），以及在大多數建築中採用拱形結構。除此之外，羅馬人還讓建築「民主化」；藝術不再是神殿與宮殿的禁臠，也出現在公共建築（凱旋門、圓形露天劇場、長方形會堂、浴場）和大型營造工程（水道橋、高架道路）之上。圓頂建築變得司空見慣，最有名的是羅馬萬神殿（Pantheon）；光線透過中央的圓孔灌注進入，溢滿整個空間，至今依然是一件不可思議的神奇傑作。

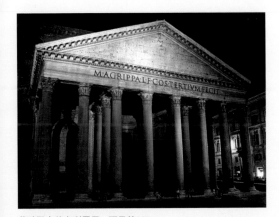

萬神殿｜義大利羅馬，西元前125。

仿羅馬式建築
ROMANESQUE ARCHITECTURE

仿羅馬式建築同時繼承和延續了羅馬建築，並於十二世紀達到最高峰。由於使用扶壁抵銷掉多出的側向壓力，讓拱頂可以橫跨在面積廣大的中殿之上。筒形拱頂和半圓形拱是它的招牌特色。

拜修道會（克呂尼〔Cluny〕與西都〔Cîteaux〕）和十字軍之賜，仿羅馬建築迅速在歐洲與中東地區擴散開來。隨後幾十年，我們看到一種擺脫束縛的原創性，特別是教堂正門的組合、立面的設計，以及外部的繁複裝飾。雖然是受到羅馬和拜占庭建築的雙重啟發，但它不害怕展示自己的獨特語言；是一種由怪異人物、奇幻動物和不知名植物所構成的裝飾藝術，並與迫在眉睫的天譴恐懼密切相關。就是在這個時期，教會的立面變成名副其實的「石頭之書」，將新約聖經裡的種種教訓散播給廣大的文盲信眾，而一度用木頭興建的城堡，也開始以石頭強化和構築。

塞農克修道院（Sénanque Abbey）｜法國葛德（Gordes），1148–1240。

哥德建築 GOTHIC ARCHITECTURE

哥德建築起源於研究探索、技術發展、物理現象的知識、如何解決靜力學問題，以及對光線孜孜不倦的終極追尋。簡單說，就是打開牆壁，把它們的高度上推到極限，試圖在塵世與天堂之間重新打造連結的紐帶。哥德建築誕生於塞納河畔的法蘭西之島（Île-de-France），在它迅速往北（英格蘭）和往東（日耳曼）擴張之前，代表的一種結構革命，並在十三世紀以火焰式（Flamboyant style）達到風格化的最高潮；巴黎的聖沙佩勒教堂（Sainte-Chapelle）就是這種樣式最動人的明證。一種曲線與張力、火焰與光線、花格與色彩的建築，展現出令人目眩神迷的精湛技藝。

聖沙佩勒教堂｜皮耶・德・蒙荷伊（Pierre de Montreuil）或尚・德・謝勒（Jean de Chelles），法國巴黎，1248。

文藝復興建築
RENAISSANCE ARCHITECTURE

　　佛羅倫斯是當時義大利最重要的宮廷所在地，文藝復興就是在那裡得到採用，並取得正典地位。文藝復興建築師為了廢除仿羅馬和哥德風格，擁抱上古世界，不斷在技術創新上精益求精，這正是他們的野心所在。透視法和幾何學的發展，對這項工程助益甚大。而我們今日所知的建築師，也是在這個時期誕生：一位獨立自主的藝術家，有他自己的個人感性，以及專業才華。布魯內勒斯基（Brunelleschi）和阿爾博蒂

（Alberti）是兩位重要先驅。前者是以佛羅倫斯百花大教堂美麗絕倫的驚人圓頂著稱；後者則是徵用了上古時代的幾個主要特色，包括基座、三角楣、壁柱和圓柱。這個過程最值得注意的，是對比例、對稱和規律的全神貫注。義大利的布拉曼特（Bramante）、米開朗基羅、達文西和桑加羅斯（Sangallos），以及法國的薩洛蒙‧德‧伯斯（Salomon de Brosse）、菲利貝‧德洛姆（Philibert Delorme）、賈克‧狄‧塞梭（Jacques Androuet du Cerceau）和皮耶‧勒斯科（Pierre Lescot），都是十六世紀文藝復興的主要代表人物。除了歷史性的重要建築（禮拜堂、宮殿）之外，文藝復興建築師也設計許多公共場所和貴族別墅，同時把都市空間視為單一整體進行處理，提前預告城市規劃的到來。文藝復興建築將美學、和諧與裝飾逼到最極限，演變成所謂的矯飾主義（mannerism）；帕拉底歐（Andrea Palladio）在威欽察（Vicenza）附近設計的圓廳別墅（La Rotonda），就是最精美的代表範例。

圓廳別墅｜安德里亞‧帕拉底歐，義大利威欽察，1570。

巴洛克建築　BAROQUE ARCHITECTURE

　　回到羅馬，這是一個奇特的時期。繼伽利略和克卜勒之後，哲學界的史賓諾莎，繪畫界的林布蘭，數學界的萊布尼茲和牛頓，以及其他領域的許多人們，全都努力想要探究無限的奧祕，想要找出它的軌道，理解它的價值。在建築界，也有三位這樣的巨頭，分別是貝尼尼（Bernini）、博洛米尼（Borromini）和科托納（Pietro da Cortona）。他們逼退種種限制，並在這過程中以卵形為主題創造出數不清的變化。方形和圓形是文藝復興最愛的完美形式，但卵形不同，拜螺旋和振盪效應之賜，卵形可做出無窮無盡的空間組合。把城市當成舞台，是巴洛克建築為我們上的最大一課。城市是布景，都會紋理是劇場；在波浪與橢圓之間、在感官狂喜與智性曖昧之間，交互作用。是一種當下的藝術，即時的藝術，欣

威斯教堂（Wieskirche）｜多明尼庫斯‧齊馬曼（Dominikus Zimmermann），德國斯坦加登（Steingaden），1745–54。

喜的藝術，物質強度的藝術，以及愛與死的藝術。巴洛克大舉侵入日耳曼、奧地利、波希米亞、波蘭，還有西班牙、葡萄牙（在葡萄牙裡，巴洛克一詞指的是「不規則的珍珠」）和拉丁美洲，但對法國的影響相當輕微，因為法國人太過慎重、太過古典，無法向如此猛爆的形式投降。

法國古典主義 FRENCH CLASSICISM

這是另一種回歸古典。法國古典建築在上古時代的和諧比例滋養下，最重要的第一目標，就是把路易十四王朝的權勢和繁榮表現在建築之上。建築師念茲在茲的，就是如何運用和諧、均衡和對稱，為國王增添光榮；秩序和理性是重點所在，用宏偉的量體抵銷簡化過的裝飾效果。高貴簡單的線條，是對巴洛克激情外露的反動。在道地的古典主義出現之前，我們或許可舉巴黎的孚日廣場（Place des Vosges）做為簡潔實用、合乎邏輯的完美範例；這座廣場是由亨利四世下令動工，在路易十三手上完成。之後，基於對秩序與和諧的不斷鑽研，法國古典主義開始把關注焦點放到城市本身，努力想解決諸如衛生和擁擠之類的都會問題。烏托邦重新復活，並在所謂「革命派建築師」（包括：布雷、勒奎和勒杜）的許多方案和偶爾實現的作品中達到最高峰，尤其是勒杜設計的亞克塞南皇家鹽場（Saline Royale d'Arc-et-Senans）。

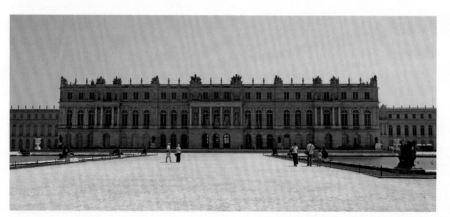

凡爾賽宮｜路易‧勒沃，法國凡爾賽，1623–1783（古典主義風格區興建於1661–70）。

折衷主義 ECLECTICISMS

每個時期都會產生各種旁枝衍生物，有的外推、有的內縮，有的低調、有的誇張。於是我們看到巴洛克在日耳曼和中歐衍生出洛可可，完全倚賴不對稱的曲線或反曲線，以及豐富繁茂的藤蔓圖案。另一個副產物是貝殼裝飾，這是法國對巴洛克的唯一讓步，而且是比較雅致、比較輕描淡寫的一種。之後，到了十九世紀，由於中世紀重新被人發現，哥德復興風格（Gothic Revival）打開一道入口，席捲英格蘭，不過歐陸各地則是興起一種肆無忌憚、有時略嫌繁瑣的浪漫主義風格。在法國，維奧列勒杜克（Viollet-le-Duc）因為修復和重建巴黎聖母院以及皮耶楓堡（Château de Pierrefonds）而成為關鍵人物；不過他的風格遠超過浪漫主義，特別是他所採用的新技術和新材料（鋼鐵），全都預告了工業建築即將到來。同樣是在法國，夏勒‧加尼葉（Charles Garnier）的巴黎歌劇院融合了龐貝城、羅馬聖彼得大教堂和凡爾賽宮的影響，讓折衷主義盡情展現，完全不害怕過量超載，也不擔心變成民族主義的誇大宣傳。

歌劇院｜夏勒‧加尼葉，法國巴黎，1861–75。

新藝術 ART NOUVEAU

西方在跨入二十世紀的前夕，重新發現到自然之美，並從中汲取靈感。「新藝術」就是其中的一項明證，這項運動在不同國家各有不同名稱：英國稱為「現代風格」（Modern Style）、德國稱為「年輕風格」（Jugendstil）、奧地利是「分離派」（Sezessionstil）、荷蘭是「新藝術」（Nieuwe Kunst）、義大利是「自由風格」（Stile Liberty）、美國是「蒂芬妮風格」（Tiffany Style）、西班牙是「現代主義」（Modernismo）、法國是「新藝術」（art nouveau）或挖苦版的「麵條風格」（style nouille）——nouille這字除了麵條之外，也有「愚蠢窩囊」的意思。

這項風格涵蓋了許多藝術和工藝，包括：繪畫、平面設計、珠寶、家具等。在建築方面，它的特色是彎弧曲線和自然與植物造形大奏凱歌，但並不排除以嚴格的幾何形式為訴求。新藝術建築師並不偏好某種特定材料，而是毫無窒礙地自由結合石頭、磚塊、木材、鐵、鋼和玻璃。他們的理想是融合，各式各樣的融合，例如自然與文化、結構與裝飾。

以獨立自主的堅決姿態引領新藝術的重要人物包括：法國人艾克托·吉馬赫（Hector Guimard），他是巴黎著名地鐵入口的設計者；比利時人維克托·荷塔（Victor Horta），他特有的高雅輕盈被稱為「鞭繩風格」（whiplash style）；加泰隆尼亞人安東尼·高第（Antoni Gaudi），他的巴塞隆納聖家堂（Sagrada Familia）至今仍未完成；以及奧地利人奧圖·華格納（Otto Wagner），他的維也納郵政儲蓄銀行（Postsparkasse）是毫無疑問的精采傑作。

聖家堂 | 安東尼·高第，西班牙巴塞隆納，1884–1926（未完成）。

裝飾藝術 ART DECO

這也是另一種反動，是1920–30年代的標誌，名稱源自於1925年在巴黎舉行的《國際現代裝飾和工業藝術大展》（*Internatinal Exhibition of Modern Decorative and Industrial Arts*）。技術和材料（特別是可以澆鑄成任何形狀的鋼筋混凝土）再次培養出新的表現方式、新的建築語言。在建築界，這項跨領域運動的兩個存在理由是精簡和大眾化。建築師開始介入一些可提升世界進步的方案、計畫和發明，希望創造出比其他表現領域更優異的精準和簡練。於是他們較為傾向立體派而非野獸派，並追隨一次大戰結束後接著興起的「二十世紀前衛藝術」：荷蘭的風格派（1917）、德國的包浩斯（1919）、蘇聯的「高等藝術技術工房」（1920），以及法國的新精神（1920），這些全都是未來現代主義運動的先驅。

克萊斯勒大樓 | 威廉·范艾倫，美國紐約，1928–30。

建築關鍵詞

A

Architecture 建築

字典裡的定義簡潔扼要：「設計和製作建物結構與空間的藝術。」「藝術」一詞相當重要，把建築和營造清楚區分開來。換句話說，構想、概念、表現或風格的優先性勝過技術和材料。技術和材料當然是不可忽略，但它們只是手段，協助建築師達成某個更巨大、更重要的目標。

西元一世紀的古羅馬建築師維特魯威（Vitruvius）在他的專著《建築十書》（De Architectura）中就已指出：「建築是一門科學，涵蓋廣泛的研究和知識。它是實踐和理論的結晶，足以含括與評判其他藝術的所有成果。」他明確指出，美麗、堅固和實用是建築的三大要素。

到了現代主義時期，柯比意為建築下了一個更具啟蒙性的定義：「以精湛、正確和宏偉的方式處理量體，讓它們在光中聚合。」如今，建築正跨入一個新階段，與它相關的需求、條件和工具都在經歷大規模的全面性變革，進而讓它的職權範圍更加擴大，執行難度更為複雜，表現形式也更趨多樣。

Architect 建築師

標準定義約莫如下：「建築師是一種專業，職責是替委託他或她的單位設計建築案件，並指揮該案件完工；委託者可能是私人、公司或公家機構。在許多國家裡，建築師必須取得執照和投保，因為房子蓋好之後他仍須擔負數年的責任，年限因國家而異。『建築師』可以是個人或法人（建築事務所）。」

當然，這樣的定義很難說明建築師這個角色和業務的複雜性，他得輪流或同時扮演藝術家、技術人員和管理者。因此我們並不驚訝，除了建築本科之外，許多未來的開業建築師還必須與其他學科結合，例如：城市規劃、古蹟研究、工程學、生態學、景觀美化等。

Atrium 中庭

古代天井（patio）的有屋頂版本，今日多半是以玻璃為材料。

Attic 閣樓

嚴格而言，是指附加的小樓層，通常用來隱匿屋頂。

B

Bond 砌合

一種堆疊和排列磚塊（偶爾也有石塊）的特殊方式，做為結構或裝飾之用。

C

Cantilever 懸臂

一種突伸出來的結構，利用平衡塊支撐。

Capital 柱頭

柱子的一部分，位於承重和負載的接合點上。

Client 客戶

下訂或委託的單位，可能是私人、公司或公家機構，通常是建築竣工後的擁有者。

Colonnade 柱廊

一列柱子。

Curtain wall 帷幕牆

通常是用玻璃或金屬，非承重牆，功能是做為建築內部的屏幕或保護。

E

Elevation 立視面；立視圖

一棟建築的外部或內部立面；顯示該立面的繪圖。

F

Footprint 覆蓋面積

建築物和相關設施占據的表面積（不包括道路）。

P

Pediment 山形牆；三角楣

位於建築物立面頂端，通常呈三角形。如今已瀕臨滅絕，只能在後現代主義擁護者的作品中看到。

Peristyle 列柱圍廊式建築

以柱廊做為建築物的立面。多柱廳（hypostyle）則是一個圍圍起來的內部空間，以圓柱支撐屋頂。

Pilotis 椿基；柱椿

打從無法記憶的遠古時期人類就開始使用柱椿。這些垂直的支撐讓建築物可以脫離地面，具有防護和隔熱的功能。柯比意把柱椿變成現代建築的「必備」之物。

Project 方案；企劃

在語源學上，「project」一詞指的是「把某樣東西往前投擲」，帶有在另一樣東西之前生產出來的意思。我們可以從兩方面理解它的定義：一是為實際打造的建築進行準備、構思和研究；二是對某個未來時刻的願景和看法。在建築方面，不管你如何理解這個詞彙，重點是不要害怕，而要想辦法破解；因為建築師一天到晚、一年到頭，都得和「project」奮戰。對建築師而言，模糊的夢想，徒手速寫，預製圖，失敗的競圖提案，不成功的委託案，或是付諸實現的案子，都可以稱為「project」。重點是，這個企劃，這個主題，也就是這個構想，甚至這個概念，都是在物件形成之前產生的。

Program 計畫書

計畫書是設計方案的源頭，是交給建築師的一份文件，註明相關的所有資訊和明細，包括：地點、類型、必備條件、功能、預算等。在絕大多數的案件裡，這份體積龐大的文件（通常有數百頁）都是關於預先設想的一些條件和工作，而非建築計畫；只會羅列出建築物必備的種種特色，至於目的意義則幾乎略而不提，關心的重點是「怎麼做」而非「做什麼」和「為什麼」。好像是嫌建築師的工作還不夠繁雜似的，硬是要把工程外包也交給他們負責。

S

Shoebox [style] 鞋盒式建築

對長型住宅大樓和一模一樣的建築高樓群的貶稱，也泛指所有缺乏建築遠見的住宅。建築高樓群也被貶稱為「兔子籠」（rabbit hutches）。

Site 基地；位置；現場

同時具有土地、地形地誌、周圍環境、紋理、地勢、方位、氣候、歷史、記憶、限制和規則手冊的意思。建築師必須靈活運用這些東西，選擇讓它們彼此整合或衝突、相互抗衡或予以破壞。

Skin 皮層

狹義的牆面和立面的時代已經過去。由於科技的驚人進步，它們已經愈來愈常被殼層和膜層所取代。這些會呼吸、半透明、有彈性、會振動的皮層，更像是一種封套而非圍牆，而且往往等同於一座名副其實的小型生態工廠。它們經常模擬泡泡、蜻蜓翅膀和雲朵等形狀。

T

Town planning 城市規劃

城市規劃是一個牽連廣大的領域，因為它涵蓋了都會中心的區域發展。也就是說，這同時是一門科學和一種實務，政治學、地理學、經濟學、社會學和生態學全都在裡面扮演了某種角色。研究都市現象和大都會組織，有助於規劃人流、住宅、道路網和高速公路、文化設施區、公共交通等。

三大建築獎得獎名單

建築界的三大獎（兩個是全球性的，另一個局限於歐洲）是建築師衷心垂涎的目標，因為評審團的選擇令人信服，也因為它們能提供名望、獎金和機會。只要能得到其中一項（更別說好幾項了），就表示你的未來穩當了。以下我們將根據這三個獎項的成立先後，列出得獎名單；巧的是，這順序正好和它們的重要性一致。

普立茲克獎
THE PRITZKER PRIZE

1974年由凱悅基金會（Hyatt Foundation）的傑·普立茲克（Jay A. Pritzker）成立，獎金十萬美元，被視為建築界的諾貝爾獎。

1979	菲利普·強生（Phillip Johnson），美國
1980	路易斯·巴拉岡（Luis Barragán），墨西哥
1981	詹姆斯·斯特林（James Stirling），英國
1982	凱文·羅奇（Kevin Roche），美國
1983	貝聿銘（Ieoh Ming Pei），美國
1984	理查·邁爾（Richard Meier），美國
1985	漢斯·豪萊（Hans Hollein），奧地利
1986	佛萊德·波姆（Gottfried Böhm），德國
1987	丹下健三（Kenzo Tange），日本
1988	戈登·班夏夫特（Gordon Bunshaft），美國和奧斯卡·尼邁耶（Oscar Niemeyer），巴西
1989	法蘭克·蓋瑞（Frank O. Gehry），美國
1990	阿多·羅西（Aldo Rossi），義大利
1991	羅伯·范裘利（Robert Venturi），美國
1992	阿爾瓦羅·西薩（Álvaro Siza），葡萄牙
1993	槙文彥（Fumihiko Maki），日本
1994	克里斯蒂安·德·波宗巴克（Christian de Portzamparc），法國
1995	安藤忠雄（Tadao Ando），日本
1996	拉斐爾·莫內歐（Rafael Moneo），西班牙
1997	斯維爾·費恩（Sverre Fehn），挪威
1998	倫佐·皮亞諾（Renzo Piano），義大利
1999	諾曼·佛斯特（Norman Foster），英國
2000	雷姆·庫哈斯（Rem Koolhaas），荷蘭
2001	赫爾佐格與德默隆（Jacques Herzog & Pierre de Meuron），瑞士
2002	格蘭·穆卡特（Glenn Murcutt），澳洲
2003	約恩·烏戎（Jørn Utzon），丹麥
2004	札哈·哈蒂（Zaha Hadid），英國
2005	湯姆·梅恩（Thom Mayne），美國
2006	保羅·門德斯·達羅查（Paolo Mendes da Rocha），巴西
2007	理察·羅傑斯（Richard Rogers），英國
2008	尚·努維（Jean Nouvel），法國
2009	彼得·祖姆特（Peter Zumthor），瑞士
2010	妹島和世與西澤立衛（SANAA），日本
2011	艾德瓦爾多·蘇托·德·莫拉（Eduardo Souto de Moura），葡萄牙

高松宮殿下紀念世界文化獎
THE PRAEMIUM IMPERIALE

1988年在日本美術協會（Japan Art Association）百年慶大會上設立，獎金一千五百萬日圓，共包含建築、繪畫、雕刻、音樂和電影表演等五大領域。

1989	貝聿銘（Ieoh Ming Pei），美國
1990	詹姆斯·斯特林（James Stirling），英國
1991	蓋依·奧蘭蒂（Gae Aulenti），義大利
1992	法蘭克·蓋瑞（Frank O. Gehry），美國

1993	丹下健三（Kenzo Tange），日本
1994	查爾斯・柯里亞（Charles Correa），印度
1995	倫佐・皮亞諾（Renzo Piano），義大利
1996	安藤忠雄（Tadao Ando），日本
1997	理查・邁爾（Richard Meier），美國
1998	阿爾瓦羅・西塞（Álvaro Siza），葡萄牙
1999	槇文彥（Fumihiko Maki），日本
2000	理察・羅傑斯（Richard Rogers），英國
2001	尚・努維（Jean Nouvel），法國
2002	諾曼・佛斯特（Norman Foster），英國
2003	雷姆・庫哈斯（Rem Koolhaas），荷蘭
2004	奧斯卡・尼邁耶（Oscar Niemeyer），巴西
2005	谷口吉生（Yoshio Taniguchi），日本
2006	佛雷・奧托（Frei Otto），德國
2007	赫爾佐格與德默隆（Jacques Herzog & Pierre de Meuron），瑞士
2008	彼得・祖姆特（Peter Zumthor），瑞士
2009	札哈・哈蒂（Zaha Hadid），英國
2010	伊東豐雄（Toyo Ito），日本

密斯凡德羅獎
THE MIES VAN DER ROHE PRIZE

1988年由歐盟和巴塞隆納密斯凡德羅基金會共同成立，全名是當代建築歐洲聯盟獎或密斯凡德羅獎，幸運得主可將六萬歐元裝入口袋，每兩年頒發一次。參選者的國籍必須是歐盟的二十七個成員國，外加克羅埃西亞、冰島、列支敦士登、馬其頓、挪威、塞爾維亞和土耳其。

1988	阿爾瓦羅・西塞（Álvaro Siza），葡萄牙
1990	諾曼・佛斯特（Norman Foster），英國
1992	波內爾和里烏斯（Esteve Bonell and Francesc Rius），西班牙

1994	尼可拉斯・葛林蕭（Nicholas Grimshaw），英國
1997	多明尼克・佩侯（Dominique Perrault），法國
1999	彼得・祖姆特（Peter Zumthor），瑞士
2001	拉斐爾・莫內歐（Rafael Moneo），西班牙
2003	札哈・哈蒂（Zaha Hadid），英國
2005	雷姆・庫哈斯（Rem Koolhaas），荷蘭
2007	馬西雅和圖儂（Luis Mansilla and Emilio Tuñón），西班牙
2009	史諾黑塔（Snøhetta），西班牙
2011	大衛・齊普菲爾德（David Chipperfield），英國

獎項的增值效應，是一種神祕難解的煉金過程，要把多種才華混合在一起，加上一隻穩定的手慢慢攪動，要兼具創新和執行能力，知識深度和視覺張力，還要善於交際、通曉人情。拉斐爾・莫內歐同時得到普立茲克獎和密斯凡德羅獎。拿下普立茲克和高松宮殿下雙料獎盃的有十二位：法蘭克・蓋瑞、理查・邁爾、貝聿銘、奧斯卡・尼邁耶、理察・羅傑斯、詹姆斯・斯特林、尚・努維、倫佐・皮亞諾、安藤忠雄、槇文彥、丹下健三、赫爾佐格與德默隆。三冠王則有五名：諾曼・佛斯特、札哈・哈蒂，也是名單中唯一的女性、雷姆・庫哈斯、阿爾瓦羅・西塞和彼得・祖姆特。

去哪裡看建築？

巴西

帝國公園
Paço Imperial
Praça XV de Novembro, 48
Centro, Rio de Janeiro
www.pacoimperial.com.br/

加拿大

加拿大建築中心
Canadian Centre for Architecture (CCA)
1920 reu Baile, Montreal, Quebec
www.cca.qc.ca

丹麥

丹麥建築中心
Dansk Arkitecture Center(DAC)
Strandgade 27B, Copenhagen
http://enxxxglish.dac.dk

芬蘭

芬蘭建築博物館
Museum of Finnish Architecture
Kasarmikatu 24, Helsinki
www.mfa.fi

法國

建築與遺產城
Cité de l'Architecture et du Patrimoine
1 Place du Trocadéro-et-du-11-novembre
75016 Paris
www.citechaillot.org

建築藝廊
Galerie d'Architecture
11 rue des Blancs-Manteaux,
75004 Paris
www.galerie-architecture.fr

兵工廠展覽館
Pavillon de l'Arsenal
21 boulevard Morland, 75004 Paris
www.pavillon-arsenal.com

德國

建築論壇藝廊
Aedes East
Rosenthaler Strasse 40–41, Berlin
www.aedes-arc.de

德意志建築博物館
Deutsches Architekturmuseum (DAM)
Schaumainkai 43, Frankfurt
www.dam-online.de/

英國

建築協會
Architectural Association (AA)
36 Bedford Square, London

英國建築師皇家學會
RIBA Gallery (Royal Institute of British Architects)
66 Portland Place, London
www.riba.org

義大利

國立二十一世紀美術館
MAXXI Museo Nazionale delle Arti de XXI Secolo
Via Guido Reni, Rome
www.maxxi.parc.beniculturali.it

米蘭三年中心
Triennale di Milano
Viale Alemagna 6, 20121 Milan

日本

MA藝廊
Galerie MA
Tokyo
www.toto.co.jp

荷蘭

阿姆斯特丹建築中心
ARCAM
Prins Hendrikkade 600, Amsterdam
www.arcam.nl

荷蘭建築學院
Nederlands Architectuurinstitut (NAI)
Museumpark 25, Rotterdam
www.nai.nl

挪威

國立藝術、設計和建築博物館
National Museum of Art, Design & Architecture
Kristian Augusts gate 23, Oslo
www.nationalmuseum.no

西班牙

巴塞隆納當代文化中心
Centre de Cultura Contemporània de Barcelona (CCCB)
Montalegre 5, 08001 Barcelona
www.cccb.org

密斯凡德羅基金會
Mies van der Rohe Foundació
Avenida Marquès de Comilles
Montjuïc, Barcelona
www.miesbcn.com

瑞士

瑞士建築博物館
Schweizerisches Architekturmuseum (SAM)
Steinenberg 7, Basel
www.sam-basel.org/

美國

A+D
6032 Wilshire Blvd, Los Angeles,
CA 90036
www.aplusd.org

芝加哥雅典娜
國際建築與設計博物館
The Chicago Athenaeum International Museum of Architecture and Design
307 N. Michigan Avenue
Chicago, IL 60601
www.chi-athenaeum.org

國家建築博物館
National Building Museum
401 F Street NW, Washington, DC 20001
www.nbm.org

延伸閱讀

ARDENNE, PAUL. Rudy Ricciotti. Basel: Birkhouser Verlag, 2004.

BANHAM, REYNER. Age of the Mosters, a Personal View of Modern Architecture. New York, Evanston, and San Francisco: Harper and Row, 1975.

BLAKE, PETER. Form Follows Fiasco. New York: Little Brown & Co., 1978.

BOISSIÈRE, OLIVIER. Trois portraits de l'artiste en architecte: Gehry, Site, Tigerman. Paris: Le Moniteur, 1981.

BOISSIÈRE, OLIVIER. Jean Nouvel. Paris: Terrail, 1999.

BONY, ANNE. L'Architecture moderne. Paris: Larousse, 2006.

DE BURE, GILLES. Jean Nouvel. Paris Artemis: 1992.

DE BURE, GILLES. Claude Vasconi. Paris: Éditions du Regard, 1995.

DE BURE, GILLES. Christian de Portzamparc. Paris: Terrail, 2003.

DE BURE, GILLES. Dominique Perrault. Bilingual ed. Paris: Terrail, 2004.

DE BURE, GILLES. Bernard Tschumi. Paris: Norma, 2008.

CHASLIN, FRANÇOIS. Les Paris de François Mitterrand. Paris: Éditions Gallimard, 1985.

CHASLIN, FRANÇOIS. Jean Nouvel Critiques. Gollion: Infolio, 2008.

COLQUHOUN, ALAN. Modern Architecture. Oxford: Oxford University Press, 2002.

D'ALFONSO, ERNESTO, AND DANILO SAMSA. L'Architecture, les formes et les styles, de l'Antiquité à nos jours. Paris: Solar Éditions, 2002.

EDELMANN, FRÉDÉRIC. In the Chinese City. 2 vols. Barcelona: Actar, 2008.

FLOUQUET, SOPHIE. L'Architecture contemporaine. Paris: Éditions Scala, 2004.

FRAMPTON, KENNETH. Modern Architecture: A Critical History. 4th rev. ed. London: Thames & Hudson, 2007.

FROMONOT, FRANÇOISE. Glenn Murcutt. Paris: Éditions Gallimard, 2003.

GARDINER, STEPHEN. Introduction to Architecture. London: Chancellor, 1993.

GIEDION, SIEGFRIED. Space, Time, Architecture: The Growth of a New Tradition. 5th rev. and enlarged ed. Cambridge, MA: Harvard University Press, 2008.

GOULET, PATRICE. Jean Nouvel. Paris: Éditions du Regard, 1994.

GOULET, PATRICE. Jacques Hondelatte. Des gratte-ciels dans la tête. Paris: Norma, 2004.

JENCKS, CHARLES. The Language of Post-Modern Architecture. New York: Rizzoli, 1997.

JENCKS, CHARLES. Late-Modern Architecture. New York: Rizzoli, 1980.

JODIDIO, PHILIP. Architecture Now. 6 vols. Cologne: Taschen, 2002-09.

JODIDIO, PHILIP. Houses. Architecture Now. Cologne: Taschen, 2008.

KOOLHAAS, REM. Delirious New York: A Retroactive Manifesto for Manhattan. New York: Monacelli, 1978.

PARENT, CLAUDE. L'Architecte, bouffon social. Paris: Casterman, 1982.

RAMBERT, FRANCIS. Massimiliano Fuksas. Paris: Éditions du Regard, 1997.

RAMBERT, FRANCIS. Architecture Tomorrow. Paris: Terrail, 2005.

RUDOFSKY, BERNARD. Architecture without Architects. Albuquerque: University of New Mexico Press, 1987.

TAFURI, MANFREDO. Theories and History of Architecture. New York: Icon [Harpe], 1981.

TAFURI, MANFREDO. The Sphere and the Labyrinth: Avant-Gardes and Architecture from Piranesi to the 1970's. Cambridge, MA: MIT Press, 1990.

TAFURI, MANFREDO, AND FRANSESCO DAL CO. Architecttura contemporanea. Milan: Electa, 1976.

TRÉTIACK, PHILIPPE. Faut-il pendre les architectes? Paris: Le Seuil, 2001.

TSCHUMI, BERNARD. Architecture and Disjunction. Cambridge, MA: MIT Press, 1996.

WIGLEY, MARK. White Walls—Designer Dresses: The Fashioning of Modern Architecture. Cambridge, MA: MIT Press, 2001.

ZEVI, BRUNO. Architecture as Space: How to Look at Architecture. New York: Da Capo, 1993.

ZEVI, BRUNO. The Modern Language of Architecture. Cambridge, MA and New York: Da Capo Press, 1994.

人名索引

圖片版權

P1：Borel ◉P2：Moreno Maggi ◉P13：Michel Denancé ◉ P14：Kinya Maruyama ◉P15：© Akihisa Masuda ◉P16上：Philippe Chiambaretta Architecture ◉下：© Thomas Jantscher ◉ P17：Hans Werlemann ◉P18上：Photo Christian Richters ◉ 下：Stefan Mueller-Naumann/Artur/Artedia ◉P19：Georges Fessy ◉P20：Paul Smoothy ◉P21：R&Sie[n] ◉P23右：Wright's Reprints ◉左：Daici Ano ◉P24：Odile Decq-Labtop ◉P25：Werner Huthmacher ◉P26右：Tadao Ando Architect & Associates ◉左：Courtesy of Zaha Hadid Architects ◉P27上：Copyright Gehry Partners, LLP ◉下：Ateliers Jean Nouvel ◉ P28：Hélène Binet ◉P29：All rights reserved ◉P31上：© ADAGP/Georges Fessy ◉左下：© Nicolas Borel ◉右下：Foster ◉P32：Stéphane Couturier/Artedia ◉P33：© Heritage Images/ Leemage ◉P37：© D. B-ADAG Courtesy the artist and Kamel Mennour, Paris ◉P39上：Archives du 7e Art-Photo 12.com ◉ 下：© BPK Berlin, Dist RMN/ All rights reserved ◉P41：WARNER BROTHERS/Album/AKG ◉P43右：© Nicolas Borel ◉左：Nacasa & Partners Inc. ◉P48：© FLC/ADAGP, 2009 ◉P49：Collection Artedia ◉P50：All rights reserved ◉P51：© Ezra Stoller/Esto. All rights reserved ◉P52右：© Photo: Richard Barnes/SFMoMA Press Photos ◉左：Dieter Leistner, Mainz ◉ P53：©Esto photographics, Jeff Goldberg ◉P54右：© Photo Timothy Hursley ◉左：©Esto photographics, Peter Mauss ◉ P55：© Moore/Andersson Architects, Austin, TX ◉P56：Richard Bryant/Arcaid.co.uk ◉P57：Michel Denancé ◉P58右：Laure Vasconi ◉左：© Nigel Young-Foster ◉P59：Ian Lambot ◉ P60：Collection Artedia ◉P61：© ADAGP/Michel Denancé ◉ P62：Roland Halbe/Artur/Artedia ◉P63：Roland Tännler © Freitag Lab.ag ◉P64：FURUDATE KATSUAKI ◉P65：Monika Nikolic/Artur/Artedia ◉P66：Perrault Projets ◉P67：Thomas Mayer Archive ◉P69：All rights reserved ◉P70上：Roland Halbe/ Artur/Artedia ◉下：Philippe Ruault ◉P71：Mark Hanauer ◉ P72：Satoshi Asakawa ◉P73：Roland Halbe ◉P74：Thilo Härdtlein ◉P75上：Mitsuo Matsuoka ◉下：Future Systems ◉ P77上：Peter Mauss/Esto ◉下：Robert Cesar ◉P79右：Philippe Ruault ◉左：© Nigel Young-Foster ◉P83：© FLC/ ADAGP, 2009 ◉P84右：© Nicolas Borel ◉左：Gérard Monnier ◉P85：Stéphane Lucas ◉P86：Jeroen Musch ◉P87：© Norman McGrath ◉P88上：Jochen Helle/Artur/Artedia ◉下：Rob't Hart Fotografie ◉P89：Roland Halbe ◉P90：Collection

Artedia ◉P91：Collection Artedia ◉P92上：Lucien Hervé/Artedia ◉下：DR ◉P93：Peter Cook/Artedia/View ◉P94右：R&Sie[n] ◉左：Christian Michel ◉P95上：© Ezra Stoller / Esto. All rights reserved ◉下：Philippe Ruault ◉P96：Yasuhiro Yamashita/Atelier Tekuto Photographer: Makoto Yoshida ◉P97：Hiroyuki Hirai ◉ P101：OMA ◉P102：Luis Asin ◉P103上：Victor Brigola/Artur/ Artedia ◉下：Georges Fessy ◉P104上：Roderick Coyne ◉中：Copyright Iwan Baan ◉下：Cyrille Weiner / Construire ◉P105：Michel Denancé ◉P107上：Philippe Ruault ◉下：Gabriel de Paiva/Agence Ogloblo ◉P108上：Ph. Cano Enrico © Rpbw, Renzo Piano Building Workshop-Via Rubens, 29-16158 Genava Tel.010-61711 Fax 010-6171350 ◉下：Philippe Ruault ◉P109：Moreno Maggi ◉P110：©Herzog & de Meuron ◉P111：Vasconi ◉P112：Philippe Chiambaretta Architecture ◉P113：Michel Denancé/Artedia ◉P114：Fondation Pinault/Palazzo Grassi ❖ P115：Olivier Martin Gambier/Artedia ◉P117：CSCEC +PTW +CCDI AND ARUP/photo John Pauline ◉P118上：© Iwan Baan ◉下：©Christian Richters/Atelier d'architecture Chaix & Morel et associés ◉P119上：©ADAGP/Georges Fessy ◉右下一：Massaud ◉右下二：Christian Richters ◉左下：©Herzog & de Meuron ◉P122：Georges Fessy ◉P123上：Artedia ◉下：Nigel Young - Foster ◉P124上：Duncan Lewis ◉右下：Zhan Jin ◉左下：Nicolas Borel ◉P125：Reinhard Goerner/Artur/Artedia ◉P126：Xavier Testelin ◉P127：David Boureau ◉P128：SNCF Médiathèque-JEAN-MARC FABBRO ◉P129：© Nigel Young-Foster ◉P130：Jaime Ardiles-Arce ◉P131：DR ◉P132：DR ◉ P133：Thomas Mayer Archive ◉P135：© Barragan Foundation, Switzerland/ProLitteris, Zurich, Switzerland/ADRAP/Photo: Armando Salas Portugal ◉P136上：Toyo Ito ◉右下：H.U. Khan ◉左下：Roland Halbe ◉P137：Courtesy Sanaksenaho Architects ◉P141：© 1984 Idea Books ◉P143：Collection FRAC Centre, Orléans, France ◉P144：Stéphane Couturier/ Artedia ◉P145：© FLC/ADAGP, 2009 ◉P146上：Collection Artedia ◉下：Michel Moch/Artedia ◉P147：Collection Artedia ◉ P149：© Thierry Van Dort ◉P150：© Christian Richters ◉ P151：© Graft ◉P154：© BPK, Berlin, Dist RMN/Unknow photographer ◉P155右：Fuksas ◉左：Ateliers Jean Nouvel ◉ P156右：Luc Boegly/Artedia ◉左：Roland Hable/Artur/Artedia ◉ P157：akg-images/Günter Lachmuth ◉P158右：© DPA/ ADAGP/André Morin ◉中：Jochen Helle/Arutr/Artedia ◉左：

國家圖書館出版品預行編目資料

當代建築的靈光：從拒絕到驚嘆,當代建築的空間現象學、進化論
與欣賞指南 / 吉耶·德布赫（Gilles de Bure）著；吳莉君譯.
-- 初版. -- 臺北市：原點, 2012.03
256 面；17 X 22 公分
ISBN 978-986-6408-51-9(平裝)
1.現代建築　2.建築藝術　3.個案研究
920　　101000984

Cover credits： 　Flickr：Alfred Essa

當代建築的靈光

從拒絕到驚嘆,當代建築的空間現象學、進化論與欣賞指南

作者	吉耶・德布赫（Gilles de Bure）
譯者	吳莉君
執行編輯	簡淑媛
封面及內頁設計	林秦華
內頁構成	黃雅藍
企劃編輯	葛雅茜
行銷企劃	郭其彬、王綬晨、夏瑩芳、邱紹溢、呂依緻
總編輯	葛雅茜
發行人	蘇拾平
出版	原點出版 Uni-Books 台北市105 松山區復興北路333 號11樓之4
發行或營運統籌	大雁文化事業股份有限公司 台北市105 松山區復興北路333 號11樓之4
電話	（02）2718-2001
傳真	（02）2718-1258
讀者傳真服務	（02）2718-1258
讀者服務信箱	Email: andbooks@andbooks.com.tw
劃撥帳號	19983379
戶名	大雁文化事業股份有限公司
香港發行	大雁（香港）出版基地・里人文化 香港荃灣橫龍街78 號正好工業大廈25樓A室
電話	852-24192288
傳真	852-24191887
信箱	anyone@biznetvigator.com
初版一刷	2012 年3 月
定價	480 元
ISBN	978-986-6408-51-9